L'ART SOCIAL

IL A ÉTÉ TIRÉ DE CET OUVRAGE

5 exemplaires numérotés sur papier du Japon.
15 exemplaires numérotés sur papier de Hollande.

ROGER MARX

L'ART SOCIAL

Préface par ANATOLE FRANCE

PARIS
BIBLIOTHÈQUE-CHARPENTIER
EUGÈNE FASQUELLE, ÉDITEUR
11, RUE DE GRENELLE, 11

1913

PRÉFACE

*L*ivre de doctrine et de combat, d'initiatives et de réformes, de philosophie et d'art, d'esthétique et de sociologie, tel nous est apparue l'œuvre nouvelle de Roger Marx, le livre qu'il a pu intituler heureusement L'Art social.

Ce livre évoque pour nous une heureuse alliance de justice et de beauté, il nous invite à croire au progrès désirable qui donnera aux hommes la plus belle des libertés, celle de penser et de sentir.

De quel droit une minorité de privi-

légiés, doués par les hasards de la naissance d'une éducation perfectionnée et d'une sensibilité particulière, dérobaient-ils aux artisans et au peuple les richesses incomparables qui composent le patrimoine de l'humanité et donnent à qui les pratique des jouissances infinies ? N'est-ce pas refuser les joies esthétiques à ceux-là mêmes qui, patiemment et longuement, travaillèrent et souffrirent pour les créer, les conquérir ou les conserver ?

Injuste et malheureuse, telle nous est toujours apparue cette distinction entre les destinées sociales qui ne provient pas de la nature.

L'expansion des beaux-arts et des arts décoratifs résulte de la constitution intime des sociétés ; il est digne de l'humanité de permettre à tous les êtres pensants de participer aux nobles émotions provoquées par les œuvres d'art ; il est louable de vouloir enrichir la vie des humbles, en

leur apprenant à comprendre et à aimer les beautés de l'art et de la nature.

A l'imitation de la sève qui nourrit le tronc et les branches de l'arbre et fait la fraîcheur du feuillage, l'éclat des fleurs, le savoureux parfum des fruits, les leçons de beauté comprises par les artisans enrichiront leur esprit appauvri par de décevants labeurs, et ces saines visions donneront à leurs pensées un tour plus harmonieux.

Et c'est à cette œuvre utile et bonne que Roger Marx, avec l'autorité de sa haute conscience et de son grand talent, s'est consacré depuis vingt-cinq années.

Dans les excellentes pages de ce nouveau livre, Roger Marx nous présente, sous un heureux jour, le rôle civilisateur et éducateur de l'Art dans la société moderne. Il nous le montre utile à tous les progrès, réclame pour lui l'aide du machinisme, la division du travail, toutes les applica-

tions des inventions scientifiques, inventions que des esprits chagrins ont voulu dénoncer et combattre comme des tares. Roger Marx, en contradiction avec Ruskin, les place au premier rang des nécessités esthétiques ; il nous les présente comme un adjuvant indispensable de réussite pour qui veut réaliser ce merveilleux problème : l'Art pour tous, dans tout et par tous.

Comme Emerson en Amérique et Morris en Angleterre, Roger Marx est en France le grand apôtre de l'art social. Il a préconisé le principe d'une exposition internationale d'art décoratif, il a fait ouvrir aux arts les portes de l'école, obtenir l'entrée des artisans aux Salons annuels ; nous lui devons l'idée des plus beaux symboles qui décorent aujourd'hui notre monnaie.

Nous lui avons une grande reconnaissance de ce qu'il a combattu en faveur des arts décoratifs pour leur rendre leur place à côté des beaux-arts.

Par quelle aberration concevait-on autrefois des arts supérieurs et des arts inférieurs? Fallait-il donc entendre que les arts industriels, trop engagés dans la matière, ne s'élevaient point à la beauté pure? De cette distinction malheureuse les arts industriels furent appauvris, avilis et du même coup les beaux-arts, isolés et privilégiés, se virent exposés aux dangers de l'isolement et menacés du sort des privilégiés.

Il faut louer hautement ceux qui détruisent ces préjugés. Désormais nous croirons qu'il n'y a pas deux sortes d'art: il n'y a qu'un art, qui est à la fois industrieux et grand, un art qui s'emploie à charmer la vie, en multipliant autour de nous de belles formes exprimant de belles pensées.

On lira avec grand plaisir les chapitres consacrés aux fondateurs de l'art social moderne en France : Gallé, Chéret, Lalique, les lignes où sont peintes les féeries colorées

de la Loïe Füller; de telles pages font éclater la valeur de l'écrivain et attestent la persistance de ses vues et le succès de ses entreprises; elles prouvent qu'en lui l'esthéticien et le philosophe se joignent à l'artiste pour bien juger et pour bien dire.

Mais il me faudrait trop ajouter à ces remarques pour juger utilement et complètement la tâche de l'artiste, du littérateur et du critique, et pour louer comme il convient le nouveau livre et l'œuvre tout entière de Roger Marx; il faudrait rappeler ses campagnes généreuses en faveur du bien et pour le beau, citer toutes les œuvres qu'il a fondées, celles qu'il a préconisées, celles qu'il a su mener à bien sans découragement, à travers des obstacles qui semblaient insurmontables.

Apôtre inlassable, sachant lutter mieux que tout autre pour faire passer ses idées dans l'action et dans la pratique, il ne s'est jamais donné plus complètement que

dans son effort pour mêler l'art consolateur à la vie quotidienne, pour en orner les existences les plus humbles, pour en revêtir la société entière.

Afin de résumer tout ensemble son labeur, ses tentatives et ses réussites, j'appliquerai à son esprit combatif cette phrase définitive d'Emerson : « Béni soit celui qui agite les masses, dissout la torpeur et fait naître le mouvement ! »

<div style="text-align:right">ANATOLE FRANCE.</div>

L'ART SOCIAL

L'ART SOCIAL

Aucun mystère n'enveloppe plus aujourd'hui les origines de l'art. Les savants, d'accord avec les folk-loristes, lui reconnaissent, dès ses débuts, à toutes les époques et sous toutes les latitudes, les mêmes fins utilitaires. Pour établir la genèse des sentiments esthétiques, il faudrait, dira le philosophe, dresser le répertoire des besoins et des désirs humains. Moyen d'action, langue universelle et écriture figurée, expression visible et durable de l'état des esprits et des mœurs, l'art renseigne l'histoire, stimule les énergies individuelles, et le partage des émotions qu'il suscite établit entre

les hommes une solidarité étroite, des raisons permanentes de sympathie et d'union.

Parmi tant de systèmes recommandés pour en classer les manifestations, le plus simple les rangera selon les satisfactions offertes à l'activité de nos sens et de notre pensée. Depuis la Renaissance, les ouvrages conçus sans but défini se sont éliminés du concert des arts auparavant indivisibles; il n'entre pas dans notre dessein de rabaisser le mérite de ces créations; on remarquera seulement que, au point de vue sociologique, la portée s'en trouve forcément restreinte : elles sont extérieures à notre existence; elles intéressent la sensibilité, mais pas toujours la raison. L'art social, au contraire, s'exerce en fonction de la vie; il s'y mêle, il l'imprègne, il la pénètre; à la beauté apparente, pittoresque ou plastique, s'ajoute chez lui une beauté intime, que l'on appellerait volontiers la beauté de finalité.

Dans la diversité de ses règnes et de ses productions, la nature fait voir sous quelles espèces harmonieuses s'accomplit la loi primordiale d'adaptation des moyens à la fin. Ses

exemples enseignent la méthode à suivre pour réaliser les conceptions qu'elle suggère, pour combiner les éléments et animer la matière; mais la nature n'est pas seulement la source de toute inspiration, le modèle éternel offert aux inventions de notre industrie; par les spectacles présentés à nos regards, par les conditions de notre existence si exactement régies, elle intervient comme une dispensatrice souveraine de force, comme le facteur essentiel du progrès. Les mutilations qu'on lui inflige ne servent qu'à mieux accuser le prix de ses bienfaits; la conscience devient plus claire des liens qui unissent l'être au milieu; la même piété s'émeut et défend, au nom du même idéal, le sol et l'édifice, l'espace libre « poumon de la cité » et les vieilles pierres qui en racontent l'histoire. N'est-il pas vrai d'ailleurs que les ouvrages de l'art et de la nature constituent un tout immorcelable? Leur réunion forme les traits qui composent la figure de la terre natale.

Protéger les sites, les monuments, c'est sauvegarder le patrimoine de la nation et par là même affirmer le droit de tous à la jouissance

de la beauté. Droit imprescriptible dont l'exercice s'impose et déroute. L'antiquité et le moyen âge n'avaient pas mis en question la communauté du sentiment esthétique ; nous ne revenons à leurs vues qu'après de longs détours et avec beaucoup de peine. L'intuition a trop de part dans ce sentiment pour qu'il soit juste d'en réserver l'apanage à une sélection préétablie ; l'intelligence spontanée de l'art résulte d'un don natif départi au gré de l'esprit qui souffle où il veut ; mais de ce que l'étude peut, à la longue, en procurer la connaissance, on a faussement induit l'inaccessibilité du beau ; par surcroît, une faveur détestable, aveugle, vouée aux créations abstraites et inutiles, a rétréci le champ de l'art et rendu sa notion inséparable de l'idée de luxe et de haute culture. C'est contre quoi Tolstoï s'est révolté : « Nous sommes habitués, dit-il, à ne comprendre dans l'art que ce que nous voyons dans les Salons, les musées ; que ce que nous entendons dans les concerts. Ce n'est là qu'une infime partie de cet art qui est un trait d'union entre les hommes. Notre existence est remplie

de toutes sortes d'œuvres artistiques, depuis la berceuse, les jouets d'enfant, l'ornementation des vêtements, jusqu'aux offices religieux et aux processions solennelles. Nous appelons art non pas la forme d'activité qui traduit nos sentiments, mais seulement une partie de cette activité. »

Rien de plus sensé que cette remise au point; vérifiée par les faits, elle s'accorde avec les aspirations de l'idéal qui fut de tout temps le nôtre. Quand un Melchior de Vogüé ou un Suarès cherche à le définir, c'est la qualité *humaine* qu'il lui concède en premier lieu et dont il lui fait le plus d'honneur. Connaissant son origine, nous savons quels en sont les composants, ce qu'elle doit aux grâces vives de l'hèllénisme, à la logique latine, au mysticisme chrétien. Par le rayonnement de ce don auguste, notre civilisation s'est fait aimer et a prévalu sur les âmes étrangères; ce serait contredire notre tempérament et l'histoire que borner l'effusion d'une générosité jalouse de rendre pour tous la vie meilleure et plus douce. Les peintres primitifs de la France, quoi que l'on prétende, ne valaient

pas ceux de l'Italie ni des Flandres; vers la même époque, nos artisans l'emportent dans le façonnage des objets usuels destinés au service religieux ou civil, militaire ou domestique; ils y prouvent une cordialité qui ne rehausse pas moins leur travail que la délicatesse du goût et la vivacité de l'esprit.

Ce sentiment esthétique appliqué à la vie collective a pu s'altérer, il ne s'est pas aboli; les émotions heureuses qu'il cause sont réclamées à des titres nouveaux. L'instinct du mieux, la volonté de hâter un bien-être auquel tous tendent par des moyens différents, mais avec des droits pareils, ravivent les désirs dont les artisans du moyen âge avaient eu la conscience latente et qu'ils s'étaient employés spontanément à contenter. Le nécessaire d'abord, puis l'utile, l'agréable enfin, demandait, vers le milieu du XIXe siècle, Cabet dans son *Voyage en Icarie*. En vertu d'une progression normale et d'un enchaînement logique, le besoin de beauté procède des satisfactions accordées aux nécessités premières d'assistance, d'hygiène et de confort : « La joie des yeux est un élément

de la santé ». Voilà une belle parole : elle est d'un économiste.

Ainsi l'évolution des sociétés ne va pas à l'encontre de l'amour et du respect de la beauté. Les variations dont elles sont l'objet n'affectent l'art que d'une façon superficielle ou transitoire; il fait fatalement son bénéfice du progrès commun à l'humanité. Les découvertes de la science, qui semblent d'abord opposées à son essence, finissent toujours, judicieusement utilisées, par tourner à son profit. Il faut se consoler d'acquérir, en échange de menues pertes, des avantages durables et chers au plus grand nombre. Varier n'est pas déchoir. Les arts ne disparaissent pas, ils se métamorphosent; le fait qu'ils se répandent n'implique nullement qu'ils s'abaissent. On a médit à satiété de la photographie et des procédés de gravure qui en dérivent; ils n'ont atteint que les copistes sans troubler les créateurs; en somme, nulle découverte n'a secondé plus efficacement la formation du goût et la culture esthétique.

Parmi les hérésies ruskiniennes, les plus pénibles sont celles où ce noble esprit se déjuge

et se dément, comme il lui arrive mainte fois d'ailleurs. Il rêve à des destins préférables et sa conception de la vie est la plus immobile qui se puisse imaginer. Ce révolutionnaire est l'ennemi-né de la pensée et de la civilisation modernes. Les réformes qu'il préconise ne s'admettent pas sans les innovations qu'il réprouve. Vous le croyez avide de beauté pour chacun, et jamais Ruskin ne s'est montré si violent, si partial que dans ses diatribes contre la machine, auxiliaire de tout effort, agent de toute diffusion. Il n'a pas compris que la conquête des forces asservies au commandement des hommes allait soulager leur peine, accroître leur pouvoir, élargir leur existence. « Le travail se spiritualise, gagne en élévation : à la créature de fer et d'acier la partie matérielle de la besogne ; à la créature de chair et d'esprit de combiner, de régler... »

Si cosmopolite qu'il semble, Ruskin partage avec sa nation et sa race l'enthousiasme pour les prouesses de la vigueur musculaire. Sa prédilection reste indifférente à la sagacité qu'exige la conduite d'une machine, outil perfectionné,

plus complet que nul autre, instrument docile des volontés affranchies. Il se fâche à l'idée d'une compatibilité possible entre le culte de la beauté, la dignité de la vie et l'emploi des procédés mécaniques ; pourtant seule la locomotion à vapeur, contre laquelle il proteste, lui permettra de se réaliser intégralement dans ses livres ; ainsi, sans l'aide du tour à réduire, un Chaplain, un Roty, un Charpentier n'auraient traduit qu'une faible partie de leurs conceptions, au plus grand préjudice de l'art et de la pensée.

Le mépris hautain du progrès s'accompagne chez Ruskin d'une dévotion au passé qui confine au paradoxe, à la manie ou au dilettantisme. Gardons-lui moins rancune de ses visées rétrogrades, de son système de l'imperfection nécessaire, que de la tendance décidée à sacrifier l'inspiration au métier. Ici la méprise est flagrante. Le souci de l'interprétation l'entraîne à négliger la prépondérance du modèle. Dans son esprit le départ s'établit mal entre la suprématie de l'inventeur et la subordination des moyens d'expression, sujets à

différer. Un abus fréquent met en conflit le travail à la main et le travail à la machine; ils peuvent, ils doivent coexister, soit qu'ils remplissent des missions distinctes, ou que, dans un même dessein, ils se totalisent. Leur pratique simultanée est indispensable pour mieux répartir des joies que notre altruisme veut étendre à tous; elle saura élargir le champ d'emploi des énergies et, par la diversité des aptitudes qu'elle demande, assortir la nature de la tâche aux facultés de l'individu.

Les objections formulées par Ruskin contre la division du travail ne laissent guère moins de part à l'erreur. Son lyrisme s'échauffe et s'emporte sur de simples apparences; il conclut de l'accidentel au général, du présent au définitif; les compensations que le fait économique porte en soi lui échappent, je veux dire les avantages dont l'art bénéficiera tôt ou tard, dans le même sens de vulgarisation bien entendue. La division du travail lui apparaît d'un point de vue spécial; elle n'a pas cessé d'être, comme à l'époque des cathédrales et au temps de Lebrun, la condition d'élaboration ordi-

naire de l'œuvre collective, l'orchestration plus ou moins heureuse des activités ; et alors ses effets comptent selon l'autorité de la volonté directrice, la distribution des parties, la convenance de chacun à sa besogne, la soumission et l'entente de tous en vue du résultat final.

A qui réserver le titre de « héros »? demande Carlyle. A ceux qui transforment la société en éternelle métamorphose. Leur rôle ne saurait être tenu sans le secours des forces neuves dont dispose le progrès. Si un trait commun rapproche Émile Gallé, Jules Chéret, René Lalique, il est fourni par ceci, qu'ils ont accepté la division du travail et que les procédés mécaniques ou chimiques ne leur sont demeurés ni étrangers, ni hostiles. Dans tous les ordres, ils ont fait leur bien de chaque acquisition et le contentement de créer s'accroît chez eux de ce qu'y peuvent ajouter des facilités de réalisation et de diffusion décuplées par le génie moderne.

Nos architectes sont rarement des « héros », selon la définition de Carlyle, bien qu'il leur incombe de fixer dans la pierre les vicissitudes

de l'histoire. En ce qui les concerne, la théorie de l'art pour l'art reste sans emploi. Le respect de la destination constitue la raison première de leur ouvrage et la condition éliminatoire de son mérite. Chaque problème que posent les temps nouveaux commande une solution particulière ; le passé ne saurait la fournir et nos vœux appellent le règlement qui interdirait de construire selon le mode antique des édifices promis à une fin ignorée des Grecs et des Romains. Devant l'impuissance à innover, le regard se tourne vers les ingénieurs ; ce sont gens absorbés par la préoccupation exclusive de l'utile, assure-t-on. J'entends. Mais, du moment où un édifice n'existe qu'à la condition de répondre à sa fonction, les qualités de l'ingénieur sont préalablement requises chez l'architecte, et si la conception de l'ingénieur trouve, pour se formuler, des voies harmonieuses, elle atteint de soi-même à la beauté. Il y a toujours quelque égoïsme dans le labeur doctoral et stérile où aboutit l'érudition patiente, mais le souci généreux de l'intérêt collectif aide à fructifier la recherche de l'agré-

ment et de la grâce. L'enthousiasme ne risque guère d'être provoqué par la parure surannée dont se surcharge la façade d'un palais sans caractère; il s'éveille et grandit à la vue du simple pont de fer audacieusement jeté sur un ravin et dont les fermes légères fendent l'espace, pareilles aux ailes éployées de l'oiseau dans son vol. D'ailleurs, les matériaux et les procédés qui changent, les aménagements plus compliqués laissent prévoir l'opportunité d'ingénieurs architectes ou d'architectes ingénieurs. A quoi bon s'embarrasser de terminologies subtiles, de distinctions spécieuses, oiseuses? Que la connexité des efforts précise le but proposé au constructeur : il doit concilier le spirituel et le matériel, accorder de nobles ambitions avec de vulgaires commodités, réjouir la sensibilité après avoir satisfait la logique. Lourde charge qui n'écarte le tribut d'aucune connaissance, qui requiert l'inclination aux idées générales (tant les facultés mises en jeu diffèrent) et à l'humilité (tant la volonté est contrainte de se plier aux exigences du milieu, des mœurs et des hommes); c'est seulement en

se pénétrant de son sens social que l'architecture pourra éviter l'abstraction ou la réminiscence, et devenir l'expression de l'idéal commun et du désir d'autrui.

Le programme utile lui a été dès longtemps tracé : « L'avenir est splendide devant nous, écrivait P.-J. Proudhon. Nous avons à édifier trente-six mille maisons communes, autant d'écoles, des ateliers, des manufactures, des fabriques, nos gymnases, nos gares, nos entrepôts, nos magasins, nos halles... Nous avons à créer quarante mille bibliothèques, des observatoires, des cabinets de physique, des laboratoires de chimie, des amphithéâtres d'anatomie, des musées, des belvédères par milliers... Nous avons la France à transformer en un vaste jardin mêlé de bosquets, de bois taillis, de hautes futaies, de sources, de ruisseaux, de rochers... » La suite des années a fait plus clairement ressortir quels établissements réclament les besoins de la vie publique et privée, ouvrière et intellectuelle. La question est moins dans l'évidence de ces nécessités que dans les voies suivies pour y parer. Réfléchissez

à la manière dont l'État, la ville, la commune, les particuliers entendent et traitent l'architecture, à la façon dont elle s'enseigne le plus souvent et dont on la pratique, puis dites si sa décadence n'est pas la résultante d'une conception erronée, d'une pédagogie formulaire, d'une routine administrative en opposition avec l'esprit de découverte, souverain bien de l'humanité et origine de tout progrès?

Le mal a sa répercussion sur les arts qui s'ordonnent en vue de la vie. L'architecture les encadre, et il leur arrive de s'y lier si intimement qu'il devient impossible de les en distraire. Un vieil adage ne veut-il pas que, pour orner le monument la tenture, tissée ou peinte, fasse corps et s'identifie avec lui? L'harmonie naît de la subordination des parties au tout. Dans la rue, dans le palais, dans l'église, comme dans la maison, chaque élément de décor fixe conserve le caractère architectonique. Le même caractère s'attache à la décoration mobile dans la mesure où elle participe à la constitution d'un ensemble; les ornements de la personne et de la demeure, dès qu'ils

s'expriment par le relief, relèvent de l'architecture, plus ou moins lointainement.

Si nous voyons en elle le premier des arts utiles, niera-t-on qu'elle contienne les autres en puissance? Tous ont une destinée commune et suivent une gravitation parallèle. Ils sont semblables à des fruits jadis naturels et qui auraient dégénéré, avec le temps, en produits de culture. La mémoire supplée au don, l'acquis à l'innéité, l'esprit imitatif à l'esprit inventif. Cependant de l'expérience des siècles une leçon se dégage : les principes seuls sont immuables; les applications en paraissent d'un âge à l'autre caduques et hors d'intelligence. Plus les créations de l'art servent intimement les besoins de l'homme, plus elles doivent se modifier selon ses conditions d'existence toujours changeantes. Elles n'y parviennent pas d'emblée. La science a beau transformer la vie, les inventions nouvelles gardent longtemps les dehors de celles-là mêmes qu'elles ont mission de remplacer : les coupés des diligences ont suggéré les agencements des vagons de chemin de fer pour lesquels il eût

été loisible de concevoir des dispositions différentes ; hier seulement la flamme électrique des lampes portatives descend et se diffuse sur nos tables, au lieu de pointer en l'air, comme jadis la couronne de lumière, en haut de la mèche fumeuse, à l'époque des quinquets à huile.

Que de liens étroits nous enlacent au passé ! La douceur de l'habitude, la crainte de l'inconnu, la répugnance à l'effort que réclame toute innovation pour être réalisée ou simplement admise. Notre paresse feint de tenir pour définitifs et intangibles les résultats acquis ; vouloir y ajouter semble un attentat à l'ordre établi, comme si l'immobilité ne marquait pas un arrêt, sinon un terme, à l'évolution des intelligences et des sociétés ! Il va de soi que ces mutations nécessaires ne sauraient s'accomplir à l'aventure ; un équilibre doit être cherché, trouvé, entre la lettre qui change et l'esprit qui demeure ; les obligations fondamentales de la raison ne sont pas seules en cause, mais aussi les modalités du goût qui restent dans la dépendance du climat et du tempérament.

Prise dans son ensemble, la régénération de l'art social a rencontré les entraves que pouvaient susciter l'hostilité, la sottise ou l'indifférence. Elle s'est poursuivie néanmoins contre le sentiment général, en vertu de l'impulsion obscure qui assure toujours le triomphe du progrès. L'État l'a ignorée ou, du moins, n'en a pas mesuré la signification. Le sort de l'architecture moderne l'inquiétait assez peu; à plus forte raison, juge-t-il les installations intérieures indignes de son attention. Parer la vie de beauté, qu'importe? De nouveau, la peinture et la sculpture confisquent toute l'estime et absorbent tous les crédits aux dépens des arts utiles. L'avenir sera surpris que, après avoir construit à grands frais tant de monuments affectés à des services publics, nous n'ayons pas compris la nécessité de les aménager, selon une donnée moderne, avec l'aide de talents éprouvés et sûrs. Pourquoi commander un tableau, un bas-relief, une statuette, plutôt qu'une cheminée, un ameublement, une pendule ou un lustre? Pourquoi ne pas tenir à jour et enrichir par des acquisitions, faciles aujourd'hui, plus tard onéreuses,

le fonds et les collections du Garde-meuble national ? Dans chaque bâtiment civil le moindre détail, depuis la serrurerie des portes jusqu'aux lambris des murs, depuis le tapis du parquet jusqu'à la guipure des fenêtres, peut devenir le texte d'une recherche originale, féconde. Quelle belle initiative à prendre, et si riche de conséquences heureuses ! On ne verrait plus un cadre vétuste donné à des idées modernes, ni un ministre du Travail et de la Prévoyance sociale meublé dans le style de la monarchie de Juillet. L'exemple venu de haut entraînerait les volontés hésitantes ; sollicités de concourir à de vastes ensembles, les maîtres puiseraient une émulation certaine et des gages de succès dans les occasions enfin données de s'employer et de produire.

Mais, objecte-t-on, l'Etat a ses manufactures, survivance de l'ancien régime, épave incohérente du luxe de la Cour. L'État imprime, tisse, bat monnaie, tient fabrique et boutique de porcelaine. Entre ces divers établissements aucun lien, aucune entente, pas une trace de direction homogène dans un sens précis. En

l'absence de tout conseil compétent, le prestige de l'art se retire des destinées que suivent présentement l'administration des Monnaies et l'Imprimerie nationale. Pour les manufactures de Sèvres, des Gobelins et de Beauvais, on se demande par quel privilège, ou quel hasard, la tapisserie et la céramique s'y trouvent soutenues à l'exclusion d'autres arts aussi dignes de la sympathie et des subventions de l'État. Relisez l'Édit du roy qui institue les Gobelins (1668). Il porte textuellement : « Le Surintendant de nos Bâtimens et le directeur sous lui tiendront la manufacture remplie de bons Peintres, Maistres Tapissiers de Haute lisse, Orphèvres, Fondeurs, Graveurs, Lapidaires, Menuisiers en Ébène et en Bois, Teinturiers et autres bons ouvriers en toutes sortes d'Arts et Métiers qui sont establis et que le Surintendant de nos Bâtimens estimera nécessaire d'y establir. » L'intérêt des pouvoirs publics s'explique mal, restreint à deux techniques spéciales; on veut le voir encourager impartialement l'unanimité des artisans. Cela a été le rêve du XIXe siècle que cette « grande manufac-

ture » ouverte à tous les arts : les projets de Talma (1800) et de Duruy (1866) en avaient fait une école ou un collège ; elle devient établissement d'enseignement et de production avec Melchior de Vogüé (qui désigne, en 1889, Émile Gallé pour la gouverner) ; telle avait déjà été, trente ans plus tôt, la conception de Léon de Laborde lorsqu'il attribuait comme mission à la grande manufacture « de centraliser sous une direction supérieure toutes les industries qui peuvent recevoir de l'art une impulsion utile afin de former une école pratique des arts appliqués... ».

D'après Léon de Laborde, l'intervention de l'État au profit de la nation doit revêtir le double caractère d'une initiative et d'une protection. Dans quelle mesure des administrateurs assujettis à la consultation du précédent ne s'effrayeront-ils pas de la hardiesse des *initiatives*, et d'autre part comment concilier l'instabilité gouvernementale, la crainte des responsabilités qu'on élude, avec les devoirs d'une *protection* éclairée, régulière, suivie? Depuis le début de la troisième République, le transfert et la reconstruction de l'École des arts décoratifs

n'ont pas cessé d'être réclamés dans l'intérêt matériel et moral du pays, au nom de l'hygiène même. Rien encore n'a été fait. Le jour où s'est ouvert le musée installé au Pavillon de Marsan, nous avons indiqué (1) à quel point son fonctionnement répondait peu aux espoirs fondés, aux engagements pris, et combien il importait de le ramener à la destination utilitaire qui lui avait été originellement assignée. Quant à l'enseignement chargé de préparer et de seconder le mouvement de rénovation, ses méthodes ne semblent guère pertinentes aux besoins de nos arts, métiers et industries. Lui aussi ne peut se soustraire à la loi des époques, de l'évolution, des contingences; sa base est l'écriture de la forme; les notions élémentaires du dessin une fois rendues obligatoires pour tous, l'enseignement se préoccupera de dégager les facultés individuelles pour sérier les aptitudes et les porter à leur maximum d'expansion; il ne sera ni centralisé, ni uniforme; il se guidera souplement, dans chaque région, sur les industries particu-

(1) Voir *infra*, p. 269.

lières qu'il a charge d'entretenir, de restaurer ou de provoquer.

Certains ont attribué à la crise de l'apprentissage la déchéance des métiers; au Parlement même, les meilleurs esprits se sont alarmés et une législation récente apporte au mal un remède provisoire et insuffisant. M. Paul-Boncour réclame pour l'apprenti un enseignement reconstitué avec le concours de la loi, de l'école et du syndicat. D'accord, si l'industriel consent à rompre avec les errements habituels, si le père montre moins d'âpreté à tirer un revenu de l'enfant, si la chambre syndicale devient le substitut de l'ancienne corporation. « L'apprentissage et l'école ne peuvent être séparés, continue excellemment M. Paul-Boncour; l'apprentissage sans l'école, c'est la pratique sans art et sans goût; l'école sans l'apprentissage, c'est la théorie sans la pratique. » Comment combiner les deux enseignements? La Ville de Paris l'a tenté sans grand succès, en ouvrant des écoles professionnelles; mais il n'est pas de véritable instruction pratique en dehors de l'atelier, et l'initiative privée s'est montrée avisée en

instituant des bourses d'apprentissage destinées aux lauréats des établissements d'enseignement; pour l'école du demi-temps (qui partage les heures du travail de l'apprenti entre l'école et l'atelier), nous la verrions, non sans intérêt, reprendre un système d'éducation instauré par Lebrun aux Gobelins et adopté plus près de nous, dans sa fabrique même, par Émile Gallé.

Viendrait-on à découvrir la solution du problème, la question de l'adaptation de l'enseignement aux nécessités modernes, envisagée sous un rapport unique, ne se trouverait pas de ce fait tirée au clair. Prenons garde de retomber dans les errements de Ruskin. Est-il besoin de répéter que les dons de la main sont moins rares que les dons de l'esprit, que l'habileté s'acquiert, et que le pouvoir d'inventer n'appartient qu'à la vocation ? Si un ouvrage bien conçu et mal exécuté semble de pauvre valeur, il est permis d'entrevoir pour lui la possibilité d'une interprétation autre, convenable, tandis qu'une invention médiocre reste vaine sans rémission, quelle que soit la perfection technique apportée

à la traduire. Composer, exécuter impliquent la possession de facultés dissemblables qu'il plaît de rencontrer réunies chez un même individu; toutefois, c'est une trop peu commune aventure pour que l'enseignement néglige de favoriser la production de modèles qui ne seront pas interprétés par leurs auteurs et la réalisation d'ouvrages dus à des artisans qui ne les auront pas imaginés (1); auquel cas la tâche se distribue ainsi : à l'inventeur de concevoir avec la préméditation et la connaissance des ressources techniques ; à l'artisan d'œuvrer avec une intelligence du modèle qui ne se relâche à aucun instant durant le cours du travail.

L'expérience a montré comment le résultat justifiait les moyens et quel succès récompensait la collaboration d'activités qui se rejoignent et se complètent. M. Eugène Gaillard et M. Charles Plumet ne sont ni menuisiers ni ébénistes et les meubles dont ils ont fourni les plans et les coupes comptent parmi les seuls de cette

(1) Au Conservatoire des Arts et Métiers, le cours remarquablement professé par M. Lucien Magne s'inspire de ces nécessités; il est rare que le compositeur soit le propre exécutant de son modèle.

époque qui soient promis à la pérennité. Les incursions de M. Bracquemond, de M. Aubert, de M. Grasset, de M. Dufrêne, de M. Prouvé dans des arts différents, n'apparaissent ni moins précieuses, ni moins louables. Combien de forces isolées resteraient impuissantes qui arrivent de la sorte à s'unir avec profit! L'économie politique enseigne à priser la vertu de l'association d'après le degré où elle réduit le déchet dans le rendement de l'effort.

Si l'art se répand, ses procédés doivent varier et s'ajuster à l'état des classes différentes auxquelles il s'adresse. La mise au jour d'ouvrages à exemplaire unique satisfait les exigences particulières du mécénat; ils ont la haute portée d'un enseignement; dans l'ensemble de la production ils n'interviennent qu'à titre exceptionnel. M. Eugène Gaillard pose en axiome que « un objet n'est d'art appliqué qu'à la condition d'être susceptible de répétition indéfinie sans déperdition appréciable de ses qualités essentielles » et que « la valeur s'en trouve accrue s'il est capable d'être vulgarisé par les moyens industriels ». M. Grasset, de

son côté, se flatte « de voir l'art se relever plus haut que jamais grâce à un emploi plus complet de la machine ». D'où diverses sortes de production — manuelle, mécanique, industrielle — qui utilisent les capacités respectives de l'artiste, de l'artisan, de l'ouvrier et auxquelles doivent nécessairement correspondre des ordres d'enseignement distincts.

Nous ne manquons pas de talents pour traiter somptueusement la matière et il serait injuste de ne pas honorer les initiateurs grâce à qui l'art anoblit le luxe. Cependant la beauté dont se pare l'objet d'usage est mieux aimée, plus enviable. La civilisation hellénique, qui reste exemplaire, a donné la mesure de son affinement dans le charme prêté aux moindres ustensiles de la vie. L'imagination se prend parfois à supposer de quelle manière ce « peuple de marchands et de poètes » se fût comporté à l'égard des découvertes modernes. Avant tout, les avantages assurés par une liberté plus grande l'eussent trouvé sensible. (Si le ciseau et la navette marchaient seuls, il n'y aurait plus d'esclaves, prétendait Aristote.) Puis les Grecs

se seraient réjoui des facultés d'expression plus vastes offertes à leur génie aimable et vif. Pour la subtilité attique c'eût été un jeu de plier des ressources neuves aux convenances des aspirations séculaires et des besoins journaliers. La mesure, la simplicité, la délicatesse auraient présidé à ces accommodements; ni la vérité, ni la grâce naturelle n'en auraient été bannies, ni l'esprit qui a sa place partout.

Chez nous, à partir de l'instant où l'industrie s'est vu dotée d'un pouvoir de diffusion inconnu, l'ambition a grandi de lier l'art à son progrès et d'en reculer les limites aussi loin que s'étendent les procédés qui multiplient et vulgarisent. Des rapports imprévus se sont établis entre des forces qui s'ignoraient; la mécanique, la chimie, la physique, l'électricité ont généralisé les applications de l'art à la production courante. En admettant la collectivité au partage de joies naguère réservées à un groupe, la science restait docile au rôle qui fait d'elle, devant l'histoire, le plus puissant agent de transformation sociale.

Les errements et les hésitations sont les phé-

nomènes coutumiers dont s'accompagne toute phase de transition et ce serait farder la vérité que taire les abus commis avec la complicité des procédés nouveaux. Sans prendre le temps d'inventer, beaucoup se contentèrent de plagier ; des ouvrages intentionnellement méprisables parurent dans le but de flatter l'ignorance et de procurer à l'orgueil l'illusion de la richesse et de la matière coûteuse. D'ailleurs, le préjugé déconseillait d'utiliser ces ressources suspectes ; les moins dépendants n'y recouraient qu'à regret, non sans honte ; la superstition que le dilettantisme attache à la rareté faisait oublier le crédit de tout temps accordé à ces arts de reproduction que sont la gravure, la médaille, la fonte. Vous souvient-il du blâme encouru par Alexandre Charpentier lorsqu'il mit ses talents au service de la galvanoplastie et de l'estampage ? Cependant, plus que jamais en l'occurrence, la qualité du modèle importe : elle réside dans la convenance à la technique, dans la commodité à l'usage, dans le goût qui décerne la valeur artiste au produit. Que d'ateliers, d'usines, de fabriques, de manufactures, restent à occuper,

à approvisionner ! Pour que l'art se répande, que la nation prospère et que l'ouvrier vive, il faut des prototypes parfaits, aptes à être répétés en série, impeccablement, avec la certitude que garantit à l'industrie la science toujours mieux disciplinée et toujours plus flexible.

« Si un style nouveau doit naître, pronostiquait Melchior de Vogüé en 1889, il viendra d'en bas, des milieux où l'industrie est forcée à plus d'initiative par un plus grand bouleversement de ses habitudes. » Il est certain que toute révolution, toute acquisition dans l'ordre matériel retentit sur l'esprit et en modifie les concepts par les moyens de réalisation inédits qui lui sont offerts. Sans exagérer la part qui revient à la science dans l'évolution suivie par les arts appliqués, son positivisme n'a pas laissé de leur rappeler les lois dont ils s'étaient quelque peu écartés. « Ce qui dominait chez eux, c'était l'instinct du sauvage, l'instinct de l'enfant, devenu en s'épurant le goût du beau, mais qui n'en procédait pas moins de ce principe : la recherche du jouet et de la parure, avant celle de l'utilité. » Une preuve de cette tendance n'est-

elle pas donnée par l'emploi du terme *décoratif* dont on se sert si malencontreusement pour désigner l'art social? Tout au plus, faudrait-il en restreindre l'usage à l'ornementation plane. En dehors de ce domaine, le décor n'existe pas par lui-même; il n'est que l'élément second dans un meuble, dans un vase, par exemple, dont la structure, le galbe constituent les qualités premières; prêtez-lui tous les agréments du monde, il dépendra de l'application qui en est faite, car la parure ne confère pas plus la beauté que la fortune ne dispense le bonheur. Les formes simples sont les plus touchantes; le cœur et la raison s'y plaisent durablement; à travers le cours des âges, ils s'émeuvent au charme naïf d'une poterie populaire tout unie, pure de lignes et de contours; ils se lassent vite des enrichissements parasites où la vanité entraîne trop souvent la recherche du luxe.

Dans une société vieillie, perméable aux influences extérieures, le penchant à la complication peut l'emporter passagèrement : le naturel ne tarde guère à reprendre le dessus. Après vingt années, chacun discerne quelles phases a

traversées la rénovation mobilière. Sous l'action précipitée des ambitions ardentes, on s'est plus préoccupé, au début, du décor que de la construction, plus des enjolivements que de l'harmonie des proportions et du juste rapport des volumes ; on a plaqué une ornementation exubérante, pas toujours très française, sur une forme tourmentée, incertaine parce qu'elle était insuffisamment étudiée. Dans la suite l'inspiration s'est recueillie ; les dons fonciers ont éliminé ce que les suggestions étrangères présentaient d'incompatible avec un tempérament auquel ne sauraient agréer ni la rudesse ni l'outrance.

Quelle que soit la diversité des entreprises et des techniques, l'effort des dernières générations tend à activer le retour à la simplicité, à la clarté qui constituent le fond même de la tradition nationale. Cette tradition se nuance d'accents de terroir dont il est bon de prolonger la survivance. La pensée française leur doit d'être tout ensemble pareille et dissemblable. L'unité du pays une fois assurée, on perdrait une de ses richesses vives en laissant s'effacer

les traits distinctifs qui douent d'un caractère propre les témoignages d'activité de chaque province. Une opinion répandue accuse le progrès de ruiner le particularisme régional; elle peut se discuter. A l'entendre, l'homme moderne a cessé d'être localisé; la facilité des déplacements a fait de l'habitant du village un citoyen du monde; ses yeux s'aventurent hors de l'horizon de la petite patrie; au culte du clocher et à l'acceptation docile de quelques idées courantes, s'est substituée la volonté du libre examen. Il est constant qu'une émancipation sait toujours guérir les maux passagers qu'elle suscite. Les mêmes causes qui ont porté atteinte à l'existence provinciale pourront aider à la reconstituer d'une façon consciente et peut-être plus stable. Voici seulement que, à la faveur du progrès tant décrié (1), notre pays cesse de nous être inconnu; celui

(1) Nous avons signalé (p. 9) tout ce dont la diffusion de l'art était redevable à la photographie; en améliorant les moyens d'information, les voies de communication et les conditions de logement, le Touring-Club a exercé une action qui ne le cède guère à la première, pour la valeur éducative.

qui vivait indifférent aux aspects des sites se pique d'en goûter le charme dès que la curiosité du visiteur lointain s'y arrête. Que le terme des anciens usages fût marqué ou bien que leur origine et leur sens finissent par nous échapper, les traditions locales s'éteignaient une à une, lentement; une science nouvelle, le folk-lore, en rajeunit l'intelligence et les fait refleurir. La maison, le costume, le meuble, par où se distinguait jadis l'humeur locale, nous tiennent au cœur pour des raisons que n'a pas soupçonnées le romantisme; sa sympathie était empirique ou tout au plus issue de la passion du pittoresque; le respect de l'histoire nous l'impose et le désir de relier le présent au passé invite à remettre en honneur les industries rurales et populaires. Quelque délai est utile pour y bien réussir, mais c'est beaucoup d'y songer, et l'avenir mérite crédit. Qui voudrait assurer que, après avoir regretté l'abandon des hameaux, nous ne verrons pas une hygiène bien comprise provoquer une migration des centres vers la périphérie, un exode des villes vers la campagne ?

Tandis que renaîtra la petite maison tapissée de verdure, l'immeuble de rapport à locataires nombreux est appelé à se déplacer, à s'éloigner; il lui deviendra aisé — la vitesse des moyens de locomotion supprimant les distances, — de se soustraire aux tares des agglomérations, de s'isoler parmi la plaine ou les bois et d'offrir à la santé des chances de conservation ou de réparation plus sûres. En même temps, la difficulté à se faire servir va imposer dans l'ordonnance des maisons et dans la pratique de l'existence quotidienne des dispositions inattendues; sans arriver à la reconstitution du phalanstère cher aux Fouriéristes, il est permis de présager le groupement prochain, dans une même demeure, d'individus ou de familles, sélectionnés par affinités et utilisant les avantages de la communauté pour les transports, l'alimentation, la domesticité et l'administration générale de la vie.

Tantôt le développement de la sociabilité constitue la rançon du mieux-être; tantôt la bienvenillance du fisc interviendra pour y aider. Afin d'imaginer quelle fut la barbarie du

moyen âge, nous jetons volontiers les yeux sur l'Orient; sa civilisation arriérée est celle même dont nos bourgs et nos villages présentent encore le tableau. Des chefs d'industrie se sont bien occupé des logements ouvriers, à la requête de l'idéal humanitaire (un peu aussi sur le conseil de l'intérêt ou de la peur), et la cité-jardin en propose la forme la plus admissible aujourd'hui; mais qui donc s'est soucié d'assainir la maison du paysan? Les fenêtres y sont rares par crainte de l'impôt; les chaumines lamentables, sans air, sans lumière où nos « frères farouches » viennent dormir appellent la pitié, la révolte d'un nouveau La Bruyère. Quel pendant à la description fataliste du travail aux champs offrirait le spectacle du repos pris dans des réduits obscurs où, selon une comparaison justifiée, l'abri de l'homme diffère si peu de l'asile offert à la bête!

Ce n'est pas assez que le paysan et l'ouvrier soient pourvus d'un logement salubre. La diffusion de l'enseignement, la réduction des heures de travail ont entraîné des conséquences à la loi desquelles il a paru commode de se dérober

jusqu'ici. Éveiller par l'instruction les curiosités de l'intelligence, c'est s'engager du même coup à les satisfaire. Créer des loisirs, c'est s'obliger à en garantir un salutaire emploi. Si, en diminuant la présence à l'atelier, vous allongez les stations au cabaret, la réforme est plutôt nuisible et autant valait laisser les choses dans l'état. Vous prétendez tenir la balance égale entre la peine et le plaisir, mais êtes-vous assuré d'avoir découvert la bonne détente qui compense et répare? Mieux on saura distraire le travailleur, plus on sera en droit d'attendre de son esprit délassé et de sa volonté refaite. Pourtant, je distingue mal quel réconfort fut proposé à son labeur et me demande s'il est juste de lui imputer les hontes de l'alcoolisme, quand sont si rares les diversions aptes à l'en éloigner. On n'a pas assez spéculé, que je sache, sur les facilités de prise offertes par la mentalité qui a changé et par la complexion devenue plus nerveuse; tout s'est accordé à exalter le désir d'aimer, d'oublier, impérieux chez celui à qui la vie est rude et la souffrance familière. Il y a au fond de l'âme du peuple un mysticisme qui

emprunte des dehors différents et avec lequel il sied de compter. « Si je supposais avoir affaire à une nature rebelle, indolente et entachée d'indifférence, je ne m'occuperais pas de l'éducation artiste du peuple, écrit Léon de Laborde ; mais l'indifférence, la répulsion, l'indolence sont dans les salons ; la curiosité vive, intelligente, qui grave dans sa mémoire une image durable du spectacle qui l'a frappé, se trouve dans les masses. Le peuple est artiste de fond par la naïveté, par la facile crédulité, par l'enthousiasme rapide, par la passion résistante... » L'organisation des loisirs tablera sur la sensibilité des cœurs simples, susceptible d'affinement ; au village, dans la cité ouvrière, les lieux de réunion serviront de théâtre, de musée, de salles d'exposition, d'audition, de concert ; les boissons hygiéniques n'en seraient pas proscrites ; on demanderait à la projection, au cinématographe, au phonographe même d'emporter la pensée vers des régions inconnues, de répandre la bienfaisante illusion de l'au-delà. Je sais quel préjugé condamne ces instruments de vulgarisation ; ils valent selon l'usage qui en est fait ; aux

donateurs des appareils il appartiendrait de dicter les conditions obligatoires de leur emploi. Une fois le paysan et l'ouvrier gagnés à ces joies innocentes, une gradation rapide proposerait des plaisirs moins élémentaires à l'élite que l'instinct arme d'un pouvoir de compréhension immédiat et à la partie flottante que l'expérience montre capable de perfectibilité. Le tort de Ruskin ne fut pas d'installer des collections de primitifs italiens aux portes des usines de Sheffield, mais de méconnaître la phase de préparation nécessaire au plus grand nombre pour goûter des beautés d'un autre temps et d'un autre pays.

De quel droit refuser au peuple qui nous les a donnés la faculté d'admirer Daumier, Millet, Meunier, Steinlen, Rodin ou Carrière? C'est d'abord vers ces génies fraternels que la pensée se tourne à l'instant de composer le musée du paysan, de l'ouvrier, du soldat. Il semble que, à être si proches d'âme de ceux dont ils ont confessé le tourment ou célébré l'effort, ces maîtres aient chance de s'en faire mieux entendre. Le moulage, la phototypie gardent à la

4.

pitié, à la tendresse, dont leur œuvre déborde, les accents qui ouvrent à la sympathie du prolétaire un accès sûr. Le travailleur se retrouve dans la représentation de son geste que l'art agrandit; il discerne mieux de quelle dignité sa tâche est empreinte et quel devoir elle lui trace. Les spectacles de la nature, l'image des événements qu'il connaît, auxquels il a été mêlé, sont aussi pour l'intéresser; on voudrait enfin qu'un tel musée inspirât le respect du passé en recueillant les vestiges de la vie morte, et l'espoir dans l'avenir en groupant des exemples appelés à améliorer la vie présente.

« Ne demandons au peuple de ne rien admettre qu'il ne comprenne, de ne rien admirer qu'il ne sente »; fut-il dit à propos des ouvrages de l'art dramatique (1). La règle est bonne à suivre partout. Michelet, le premier, a indiqué ce que vaut le théâtre comme moyen d'éducation, de rapprochement entre les hommes, — ce théâtre qu'il souhaitait conforme à la pensée du peuple et circulant de village en village. Les moyens ne

(1) Romain Rolland, *Le Théâtre du peuple*, p. 38.

manquent plus pour rendre son rêve réalisable, témoin le théâtre ambulant de M. Gémier; mais la question du répertoire reste entière. Se persuadera-t-on qu'il doit, comme l'enseignement, différer selon les régions, varier selon l'auditoire? Si, à Bussang, un Maurice Pottecher a su toucher le but, quelles réserves appellent d'autres entreprises peu attentives à ce souci d'appropriation essentiel vis-à-vis d'un public primaire, instinctif et inaverti!

Les fêtes viennent-elles à rendre ce public acteur et spectateur sous le ciel libre, aux champs, dans la rue, elles ne prendront leur plein caractère que considérées sous l'angle social. Ceux qui les instituèrent, durant la Convention, s'étaient rendus à la nécessité de faire communier le peuple dans la joie qui est bonne conseillère; ils les avaient classées en fêtes humaines, nationales, naturelles. Que subsiste-t-il de tant d'idées aujourd'hui encore suivies dans d'autres pays? Rien qui ne soit un blasphème ou une parodie. La faillite tient à l'absence de pensée directrice et à la pauvreté des moyens de réalisation connus, usés,

indignes. Sauf de rares esprits, personne ne calcule combien il est prudent et utile que de nobles prétextes fassent naître l'enthousiasme au cœur des foules. Elles ont l'âme prête au plaisir, prompte à l'admiration. Que ne les invite-t-on à honorer le génie, à glorifier le travail, les métiers, ou même à exprimer la quiétude qu'autorise l'assistance d'un mutuel appui?

Les penseurs de la Révolution ont eu l'intuition du devoir esthétique et social. Plus tard, les régimes monarchiques s'en sont écartés et une interprétation abusive a fait dévier de leur sens originel les principes qui régissent l'organisation des républiques. La fraternité apparaît comme l'obligation d'une charité condescendante, quand elle doit être l'amour du prochain universel et conscient; la privation de l'initiative ne semble pas inconciliable avec l'exercice de l'indépendance, et, par une amère ironie, la défense de croire est devenue le symbole de la liberté de penser; on infère de l'égalité des droits, absolue pour tous, l'égalité des cerveaux et des capacités, contraire à l'ordre de la nature. A force de vicier ces notions

élémentaires, à force d'omettre les différences qui viennent de la personne et du talent, à force de honnir l'esprit d'initiative et de prôner la pédagogie, à cause enfin de l'âpreté des appétits individuels, les rôles sont intervertis, les activités se déclassent, les unités ne prédominent pas et l'action de l'individu s'insère mal dans l'œuvre commune. « Toute force vient du peuple », mais, faute de l'ordonner, elle s'égare ou se perd ; la bonne démocratie est celle qui administre ses énergies, hiérarchise ses valeurs, de manière à en assurer un plein emploi, dans l'intérêt commun, et qui prépare une hérédité favorable par un sain équilibre de l'homme avec ses semblables et avec lui-même.

Sans doute la certitude est un bien éphémère ; d'autres temps appelleront d'autres désirs, mais ne nous lassons pas de concerter entre l'individu et la collectivité des rapports mieux établis et de réclamer pour chacun une part de bonheur plus grande. L'expression d'un vœu contient déjà un commencement de réalisation. Est-ce s'abuser que de voir dans l'art, qui émeut

les sentiments et les unit, un instrument de félicité personnelle et d'harmonie générale, puis de lui promettre une mission agrandie dans la société prochaine? Combien d'hypothèses jugées invraisemblables lorsqu'elles furent émises, se sont prouvées exactes à l'expérience! L'ironie n'a que faire de railler les utopistes; l'ardeur de la foi exalte la clairvoyance et leur rêve peut tourner à la divination. Dans les prophéties des apôtres, il entre plus de vérité vivante que dans les théorèmes du géomètre et les tables du mathématicien.

Septembre-novembre 1912.

INITIATIVES ET RÉFORMES

(1889-1909)

DE L'ART SOCIAL

ET DE LA

NÉCESSITÉ D'EN ASSURER LE PROGRÈS PAR UNE EXPOSITION [1]

A mesure que le cours des siècles se poursuit, l'esprit distingue mieux quels mobiles gouvernent l'activité humaine et selon quelles lois ses témoignages se groupent et se complètent. L'ordre général en est révélé peu à peu, comme l'horizon se dévoile par degré au terme d'une ascension lente; dans la rase campagne, la succession des plans échappe à l'observateur; la colline, la vallée, le lac apparaissent isolés, sans dépendance mutuelle; il faut le

(1) *Idées modernes*, janvier 1909.

recul et la vision rayonnante pour découvrir la transition qui lie chaque partie au tout et confère à l'ensemble son caractère et son unité. Les entreprises de l'homme prêtent aux mêmes remarques que l'œuvre de la nature. Malgré la dispersion apparente, un instant vient où se perçoit le but vers lequel tendaient, en s'ignorant, les volontés parallèles.

Longtemps on a pu se méprendre sur le sentiment qui exige la parure de la beauté pour ce qui nous sert et nous entoure; pareille convoitise semblait fantaisie pure ou dilettantisme; beaucoup la tenaient pour un luxe que légitime seule l'oisiveté ou la richesse. Il est acquis maintenant (1) que ce besoin de beauté est le signe par où s'affirment les désirs de l'instinct et le progrès des civilisations. Quand l'art se mêle intimement à la vie unanime, la désignation « d'art social » seule peut lui convenir; on ne saurait restreindre à une classe le privilège de ses inventions; il

(1) Voir le chapitre précédent, p. 3 et suiv.

appartient à tous, sans distinction de rang ni de fortune; c'est l'art du foyer et de la cité-jardin, l'art du château et de l'école, l'art du bijou précieux et de la broderie paysanne; c'est aussi l'art du sol, de la race et de la nation; l'importance s'en atteste par son action sur le développement des industries et sur la prospérité matérielle du pays — si bien que ses destinées se trouvent intéresser à la fois l'esthétique, la sociologie et l'économie politique.

Les philosophes de l'école positiviste, Ruskin et William Morris, Proudhon et Guyau, Lahor et Destrées, entre autres, ont eu l'intuition de l'avènement prochain d'une ère sociologique de l'art; les uns se sont fourvoyés dans la nuit du passé avec la prétention d'éclairer l'avenir; d'autres ont réduit le problème et spécialisé la question, par un séparatisme inopportun, en considérant l'art exclusivement dans ses rapports avec le quatrième état et non avec la société entière. Nous trouvons plus de libéralité dans l'idéal qui exige de tout et pour tous le bienfait de la

beauté. Telle était aussi la pensée de Léon de Laborde. Dans son *Rapport sur l'exposition de Londres de 1851* (1), véritable monument d'une vaste intelligence, informée et lucide, il a tout examiné, tout prévu. Parmi les penseurs qui sont intervenus depuis, il n'en est aucun — pas même Prosper Mérimée ni Eugène-Melchior de Vogüé — pour avoir traité la question avec autant de philosophie et d'ampleur. S'en rencontre-t-il même qui aient apporté à l'étude du sujet quelque contribution inédite, d'un prix particulier? Je ne sais trop, en conscience, tant se retrouvent, sous la phraséologie vieillie de jadis, la plupart des idées dont notre génération s'attribue la découverte. Léon de Laborde n'a pas éludé le problème de la socialisation de l'art; il en a préconisé le relèvement, pour le bien général, « par le maintien du goût public »; puis, en patriote averti, et, sans rougir de se montrer positif, il a envisagé l'alternative de souveraineté ou de servitude proposée par la suprématie ou l'abaissement de ce que l'on nommait l'art

(1) Paris, Imprimerie impériale, 2 vol. in-8°, MDCCCLVI.

utile, de ce que nous appelons l'art social aujourd'hui.

Ainsi, dès 1856, un critique a poussé le cri d'alarme, signalé le péril et dénoncé les tentatives réalisées de toutes parts afin de ravir à la France une domination « qu'elle a exercée à plusieurs reprises, depuis Charlemagne, et sans interruption, comme sans conteste, depuis Louis XIV ». Les raisons de cet ascendant ont été souvent rappelées : il tient à la politesse des mœurs, à ce sens ingénieux et affiné de la grâce, de l'élégance, de la mesure, que la France reçut en partage avec d'autres pays de petite étendue et de climat tempéré, comme la Grèce et le Japon. Deux siècles au moins, l'univers civilisé ne connut d'autres règles que celles de notre goût, d'autres styles que ces styles Louis XIV, Louis XV, Louis XVI et même Premier Empire, où nos dons fonciers s'étaient marqués avec une sincérité convaincante. Glorieuse mais redoutable conquête! Comment garder cet empire mondial? Comment ne pas concevoir d'une si triomphale aventure l'orgueil immodéré qui aveugle et paralyse? Au

vrai, l'esprit d'initiative s'abdique jusqu'aux premières années de la troisième République; notre apathie imprévoyante s'attarde dans l'évocation stérile d'un passé aboli; les morts retiennent plus la pensée que les vivants (1); on n'invente plus, on inventorie; on ne crée plus, on fait œuvre de critique et d'archéologue; ce ne sont partout que déprédations et pastiches ridicules : Napoléon avait ressuscité Rome, la Grèce et l'Égypte; le romantisme s'engoue du gothique et, sous Louis-Philippe, la Renaissance n'est pas l'objet d'une prédilection moins fervente; la curiosité du second Empire, qui se targue d'éclectisme, va de l'art pompéien et néo-grec à l'art de Marie-Antoinette et de Madame de Pompadour.

1) « Comprenez-vous, s'écriera Léon de Laborde, comment l'art n'a pas été tué sous deux générations de fossoyeurs qui se succèdent lugubrement depuis soixante ans, occupées exclusivement à fouiller les tombeaux des générations passées, à les copier aveuglément, servilement, sans choix et comme poussées par un fétichisme fanatique... Comprenez-vous quelle atmosphère sépulcrale plane sur ces hommes et combien est grande la nécessité d'aérer et de parfumer ces caves de l'art moderne; combien il est urgent de constituer des hommes pratiques, d'une génération saine, vigoureuse et qui sache faire une distinction radicale entre l'art créateur et les monuments du passé, comme on distingue la vie réelle de l'histoire? » (P. 400.)

S'hypnotiser dans l'adulation des âges disparus, est entretenir le mirage d'un songe, c'est perdre contact avec le réel et se disqualifier dans le concours ouvert entre les nations.

Loin de demeurer oisives, durant notre long sommeil elles s'étaient éclairées sur le principe de l'art social, sur les conditions de son existence et de son progrès. En ce qui le concerne, la loi fondamentale est la loi du renouvellement nécessaire. Toute dérogation à la règle rompt l'équilibre et l'harmonie. Chez nous, l'art social n'est sorti de sa léthargie qu'à partir de l'instant où il a tenté de se soustraire à la paresse du ressouvenir et où il s'est retrempé aux sources du libre instinct et de la nature (1). On peut placer au déclin du XIXe siècle la période initiale de ce réveil

(1) C'est la voie de salut recommandée par l'éducateur unique que fut Lecoq de Boisbaudran, dès 1873. « Au lieu d'imposer à la jeunesse l'étude prématurée, la répétition continue du passé, ne serait-il pas mieux de la placer le plus tôt possible *en face de la nature*, afin qu'elle y cherche, avec un esprit sincère, une imagination franche et indépendante, des éléments nouveaux pour de nouvelles conceptions? Elle pourrait parvenir ainsi à rompre le cercle sans issue dans lequel l'art décoratif tourne sans cesse et se trouve enfermé. »

dont portèrent témoignage, en 1889, la Galerie des Machines, les palais de Formigé et d'exceptionnelles participations. Dans la suite, le mouvement se continue, se propage, et l'Exposition universelle de 1900 surprend les esprits en mal de découverte; c'est une phase d'élaboration plutôt que de définitif aboutissement, mais combien passionnante à raison des inquiétudes qu'elle décèle et des résultats dont elle établit la progression!.(1) On augure que notre ancienne prééminence nous sera bientôt rendue; on prononce le mot de renaissance; en réalité il n'en est rien, ce n'est qu'un faux départ.

D'où vient, et pourquoi, arrêté dans son essor en France, le mouvement a-t-il pu se poursuivre, sans obstruction, à l'étranger? La vérité est que l'émancipation était factice; la hantise du passé n'a pas fini de nous obséder; sans égards pour son renom, la France

(1) Se reporter à nos livres : *La Décoration et l'Art industriel à l'Exposition universelle de 1889*, in-8°, Librairies-Imprimeries réunies, 1890, et *La Décoration et les industries d'art à l'Exposition universelle de 1900*, in-4°, Charles Delagrave, éditeur, 1901.

persiste à professer l'effroi de l'originalité et en même temps une dévotion excessive à ses styles classiques qui n'ont cependant mérité de prédominer que par leur convenance au milieu. On doit également tenir compte de l'hostilité à tout changement, fréquente, sinon constante, chez les fabricants, chez les industriels. Esclaves de leurs habitudes, ils s'y complaisent; une mévente possible des modèles existants ne les effraye pas moins que le surcroît de dépenses auquel les entraînerait l'établissement de modèles nouveaux; le présent seul les préoccupe et de l'avenir ils n'ont cure. L'avis le plus commun rendait surtout responsable de la réaction le goût encore incertain des inventions parues en 1900. Qu'un choix s'imposât parmi tant de recherches fiévreuses, soit; mais, faute de s'obliger à l'effort d'accoutumance, on a peut-être apporté trop de parti pris ou trop de hâte à censurer, en totalité, des ouvrages qui accusaient un désir d'affranchissement toujours estimable en soi; car la plus pauvre création est moins répréhensible que la contrefaçon

falote où l'impuissance se trahit et capitule.

Le copiste rappelle l'enfant qui trace avec peine des caractères sans connaître le sens caché sous les signes qu'il transcrit. Ce parallèle se présente à l'esprit lorsqu'on voit l'artisan reproduire automatiquement le soleil auréolé de rayons qui constitue l'emblème de la majesté du grand Roi; sans plus d'opportunité nos meubles s'orneront de cuivres figurant des personnages de la comédie italienne, tout comme à l'époque de la Régence et de Watteau; pas de médecin de village qui hésite à réprouver les lourdes draperies flottantes dont s'encombre ce lit du « *Coucher de la mariée* » que nos tapissiers rééditent sans arrêt, au mépris de la plus élémentaire hygiène. N'est-il pas déconcertant encore de rencontrer, sous tout prétexte, parmi les attributs du décor domestique, les glaives, les boucliers, les trophées détachés de la panoplie napoléonienne, bien désuets après quarante années de tranquillité et si contraires aux visées pacifistes de l'idéal moderne?

Les architectes n'ont pas été, semble-t-il, sans favoriser cet anachronisme qui se perpétue comme un défi au bon sens et à la logique. Chacun est réduit à compter les édifices où l'auteur s'est soustrait à la tutelle des styles morts. Voilà le symptôme qui aurait dû mettre l'attention en éveil et inspirer le doute sur le succès de cette renaissance prématurée. L'art de bâtir n'autorisait à l'Exposition de 1900, et pour la France du moins, aucune conclusion réconfortante; or, l'architecture seule peut déterminer et annoncer un progrès décisif; s'il lui arrive de faire œuvre féconde avec quelque continuité, son succès implique l'accord des volontés qui précisément fit défaut en 1900. On s'est trouvé en présence d'initiatives émanant parfois d'individualités glorieuses, mais isolées, divergentes parce qu'il n'y avait ni concentration des efforts, ni communauté de vues.

Des États soumis au régime monarchique, l'Angleterre, l'Allemagne, les Flandres, certains pays du Nord ont prouvé dans cette rénovation un sens social mieux averti et des qualités

plus propres à en assurer la poursuite (1). Le passé ne les a pas tenus en lisière; il ne les a pas empêchés de regarder devant eux; leur tradition, moins illustre peut-être, n'est pas devenue une entrave; s'ils ne possédaient pas notre goût inné, ils se sont mis en état de l'acquérir artificiellement par les suggestions de l'exemple, voire même par le recours à des mains françaises; ils ont multiplié les écoles, les musées; ils ont développé l'enseignement technique; ils ont — les Allemands surtout — utilisé la fréquence et la rapidité des rapports pour s'assimiler au jour le jour, sitôt publiées, les inventions des artisans internationaux. Leur intelligence libre et pratique a tiré, sans délai, parti et profit des découvertes récentes et

(1) L'isolement de l'Angleterre ne manque pas de lui être propice, et on retiendra aussi que, dans de petits pays tels que la Belgique, la Hollande, le Danemark, la concordance des efforts est plus facile à obtenir. En Allemagne, elle est secondée par la tendance des anciennes capitales à former des « colonies d'art » distinctes. (Voir *infra*, *L'Art social à l'Exposition de Bruxelles*, p. 237 et suiv.) On viserait utilement chez nous à la reconstitution des anciens centres. Les services rendus par l'*Association provinciale des industries d'art* (fondée à Nancy par Émile Gallé) et par l'*Union provinciale des arts décoratifs* (fondée à Besançon par M. A. Chudant) sont bien pour conseiller une action dans ce sens.

la fabrication industrielle n'a pas mérité, dans leurs préoccupations, une moindre place que la production de luxe.

Quand un problème est aussi complexe que celui de l'art social, la spontanéité, la promptitude de décision ne suffisent pas à l'éclaircir, et l'on peut se demander si l'espoir d'une solution heureuse n'est pas plutôt ménagé par la lenteur, le calme et la réflexion où incline volontiers l'humeur septentrionale. Sans nul doute c'est une conscience nette du but à atteindre, c'est l'esprit de suite, la cohésion des efforts et surtout la méthode, la discipline qui ont permis à d'autres de réussir et de tenir la France en échec. On connaît de quel préjudice cette infériorité est maintenant la cause; on sait les atteintes portées à nos facultés créatrices laissées en friche, à notre goût qui végète et languit, au lieu de s'exercer utilement; on sait d'autre part l'abaissement du chiffre de telles exportations, l'invasion grandissante des produits manufacturés hors de France (1), l'émigra-

(1) Meubles, tissus, cuivres et papiers peints anglais; bijouterie en faux, dinanderie et étains allemands; sièges en bois courbé et verreries d'Autriche; porcelaines du Danemark, etc.

tion à l'étranger de certaines industries séculaires et, pour d'autres, la menace d'une disparition prochaine, entraînant après elle le désœuvrement, le chômage... N'y a-t-il rien à tenter afin de conjurer cette débâcle, et toute possibilité de relèvement est-elle interdite quand déjà on avait cru en discerner les prodromes? Pour nous guider, cette fois, nous avons les jalons d'une expérience chèrement acquise; plutôt que d'assister, complices impassibles, à notre déchéance, le mieux est de se remettre à la tâche, de reprendre l'œuvre de regénération au point où elle était restée, avec le souci d'en régler la conduite selon la logique d'un plan prémédité qui préserve l'entreprise de toute récidive d'avortement.

Par l'émulation qu'elle provoque, par la dépense d'énergie qu'elle commande, une exposition seule peut surexciter les activités et leur imprimer l'élan salutaire. Mais que l'on ne s'abuse point. D'Exposition universelle il ne saurait être question; l'ère en semble pour jamais close. La manifestation de 1900 s'est chargée d'établir la vanité ou plutôt le péril

des conceptions chimériques hors de relation avec l'échelle humaine; la portée en a été compromise par le désordre et la confusion dont s'accompagnent fatalement un plan démesuré et une ambition avide de trop embrasser; on eût dit d'elle un bazar ou une foire. Le moment est venu de satisfaire les convoitises du plaisir et de l'amour-propre par des amusements qui apportent dans la vie des peuples un trouble moins onéreux et moins durable. Il ne peut désormais y avoir place en France qu'à des expositions régionales capables de favoriser une décentralisation nécessaire, ou bien à des expositions internationales se proposant un objet particulier, restreint; les autres ont perdu la vertu édifiante. Les intérêts véritables du pays, qui sont ceux du savoir et de la raison, y demeurent opposés.

Puisque l'on nous prête l'intention de célébrer, selon un tel mode, le cinquantenaire de la troisième République, il y aurait honneur et avantage à empêcher quelque autre projet d'égarer la pensée et à montrer sous quelles espèces s'est traduite au xxe siècle la socialisation de la

beauté. Cette exposition, nous la voudrions ouverte à l'étranger parce que le concours est un stimulant actif, et que plus d'une suggestion heureuse peut venir du dehors; parce qu'un exemple tout proche est là, et que de l'Exposition de Turin date le relèvement artistique de l'Italie (1); nous voudrions aussi qu'elle fût moderne, que toute réminiscence du passé s'en trouvât exclue sans faiblesse, les inventions de l'art social n'ayant de sens que lorsqu'elles datent rigoureusement du temps qui les voit se produire.

Maintenant, quelle en sera l'économie générale? Le champ ne laisse pas d'être très étendu. Le but est de révéler l'art dans l'expression de ses rapports avec la vie de tous et de chacun, à la

(1) L'Exposition internationale des arts décoratifs modernes de Turin a été ouverte de mai à novembre 1902. L'article 2 du règlement était ainsi conçu : « *On n'acceptera que les ouvrages originaux qui montreront une tendance bien marquée au renouvellement esthétique de la forme. Les imitations d'anciens styles et les productions industrielles dénuées d'inspiration artistique ne seront pas admises.* » Les effets heureux de ces dispositions ont été bientôt mis en lumière par l'Exposition de Milan. — Voir sur l'état comparatif de l'art italien aux Expositions de Turin (1902) et de Milan (1906) nos articles de la *Gazette des Beaux-Arts* (1902, II, p. 506, et 1906, II, p. 417).

ville et au village, en France et dans nos colonies, d'établir pourquoi il est juste de voir en lui « la plus puissante machine de l'industrie », comment aussi la dignité de l'homme s'accroît à embellir les créations de son labeur et même ses loisirs et ses divertissements. Mais la démonstration n'aura de valeur convaincante qu'à force de précision, de clarté. En pareille matière, tant vaut la classification, tant vaut l'enseignement recueilli; elle devra se déduire du but même de l'exposition et respecter l'ordre naturel. C'est affaire aux économistes de la dresser en s'imposant de dégager des leçons accessibles à tous. Sans en déterminer par avance le texte, il est présumable qu'une telle exposition unirait toutes les forces vives si elle savait consacrer la solidarité de l'art et de la nature, de l'art et de la vie, de l'art et de la science. Du même coup prendraient fin les préjugés qui ont pesé lourdement sur les dernières générations. La prééminence appartiendrait aux bâtisseurs de la cité future, à ceux qui édifient le palais et l'habitation ouvrière, l'usine et le musée, le pont

6.

et l'hôpital, la gare et l'hôtel de ville, les thermes et l'asile de nuit. La peinture et la sculpture interviendraient seulement dans la limite de leurs fonctions ornementales; le groupement technologique (1) assurerait aux industries du mobilier et de la vie la présentation normale qui leur fut trop souvent refusée; on apprendrait à quel point restent tributaires de l'art la mode, puis les moyens auxquels il faut recourir pour transporter notre corps et répandre notre pensée. Au dehors, n'est-ce pas encore l'art qui égaye la rue, qui doit pourvoir de prestige les cortèges, les fêtes publiques? De son domaine relèvent enfin le théâtre, la musique, la danse qui secondent la transmission directe et l'extension immédiate de l'émotion esthétique...

(1) C'est celui qui a été suivi par « l'Union Centrale », pour ses expositions de 1881, 1882, 1883 et 1887 et, depuis 1902, par la Ville de Paris pour les expositions annuellement ouvertes au musée Galliera.
A peine est-il besoin de laisser prévoir l'attribution d'un groupe à l'enseignement, puis des conférences et des congrès destinés à étudier les questions qui concernent l'art social, l'enseignement du dessin, l'enseignement technique ou professionnel, l'apprentissage, le théâtre et les fêtes populaires.

Mais à entrer davantage dans le détail, on risquerait d'obscurcir l'idée que chacun peut se former d'un pareil dessein. Il suffit d'ailleurs d'avoir soumis à la méditation des esprits édifiés sur la stagnation présente la chance de salut offerte par une exposition d'art social, vision harmonieuse et rationnellement ordonnée de l'humanité en marche vers les destinées meilleures (1).

(1) Sur le rapport de M. Roblin, la Chambre des députés a adopté, dans sa séance du 12 juillet 1912, un projet de résolution « invitant le gouvernement à nommer sans délai une commission interministérielle chargée d'établir les voies et moyens pour la réalisation d'une exposition internationale des arts décoratifs modernes, qui aurait lieu à Paris sous la direction du Ministre du Commerce ».
(Voir *Documents annexes*, I.)

L'ART A L'ÉCOLE

1894-1908.

L'ancien système d'éducation, fondé sur la crainte et la répression, devait nécessairement répugner à une époque ambitieuse d'adoucir la condition humaine. Si les spectacles de l'univers et le premier travail de l'esprit imposent au cerveau un laborieux effort, la pitié moderne, loin d'y demeurer indifférente, veut par tous les moyens en atténuer la rigueur. De là est venue la pensée d'inviter l'art à accueillir l'enfance; de là aussi le parti d'étayer sur lui l'éducation, de donner comme préface et diversion aux études abstraites le dessin, le chant, la gymnastique rythmée, les travaux manuels qui actionnent et développent la

sensibilité (1). Déjà les ouvrages à gravures ont remplacé la typographie maussade des livres de classe du temps jadis; les marges des cahiers se couvrent impunément de croquis que le maître ne réprouve plus comme attentatoires à la dignité des études : ils continuent la leçon du texte et, la faisant visible, secondent le jeu de la mémoire. Progrès utiles certes, mais secondaires, et sans lien! L'école doit perdre l'aspect sévère et morne qui l'assimile à un lieu de souffrance, de châtiment, de réclusion et fait d'elle, depuis Montaigne, « une vraye géaule de jeunesse captive ». Il incombe à l'État et aux municipalités de mettre fin à l'erreur des architectes, de réclamer et d'obtenir des conceptions moins éloignées de l'idée aujourd'hui répandue d'un asile tutélaire où, pour le profit de tous, la vérité progressivement se révèle. Personne n'ignore les conditions préconisées pour y parvenir et comment les doctrines éducatives entendent substituer à la morgue farouche d'une discipline altière

(1) Les jardins d'enfants offrent l'application de ces principes.

l'intimité d'un commerce franc et cordial. Il sied que le milieu réponde aux vues nouvelles d'un enseignement paternellement distribué, et cesse d'inspirer à l'enfant la tristesse ou l'épouvante. Personne ne songera sans envie à certaines écoles de Suisse, bâties au cœur du village, habillées de lierre et encloses dans un jardinet fleuri; tout y est pour gagner la sympathie et présager la continuation de l'intimité familiale (1). Mûris par l'expérience de la liberté et plus convaincus du bénéfice de l'instruction, nos voisins ont donné, à cet égard, de significatifs exemples.

L'architecture ne risque de se modifier qu'au fur et à mesure des constructions à ériger dans l'avenir; il n'en va pas de même pour la salle d'école, de classe ou d'étude;

(1) Rappelons, d'après André Chevrillon, la conception idéale de l'école selon Ruskin : « Des architectures simples et des proportions justes; sur les murs, des images de la nature et de la vie, des photographies des grandes œuvres classiques d'art, des plus beaux tableaux d'histoire; dans les vitrines, des spécimens de la création : oiseaux, cristaux, insectes, spirales, nacres et coquillages; par les fenêtres, le plus d'air pur et de lumière possible; dans les jardins, des fleurs que l'on apprendra à cultiver et à dessiner... » (*La Pensée de Ruskin*, p. 173.)

sa physionomie peut changer au gré de quelques bons vouloirs. On désirerait les provoquer, donner à présager que le résultat est de grande conséquence et de facile atteinte. Nous n'entendons ni codifier, au mépris du libre arbitre, ni réglementer, au préjudice des initiatives individuelles, ni édicter un programme forcément variable, puisqu'il dépend des conditions climatériques et des ressources spéciales à chaque cas. Nos propositions ne visent qu'à susciter la réflexion; elles concernent la parure intérieure de l'école; encore les questions relatives au mobilier ne s'y trouvent-elles pas abordées; mais conclure pour la partie principale équivaut à conclure pour l'ensemble et il ressortira assez nettement que, selon nous, le respect de la personnalité de l'enfant et les conditions de son développement moral régissent, en toute circonstance, l'action esthétique.

Décoration mobile. — Nous lui accorderons la première place; elle est à la discrétion de tous, et ne nécessite aucun délai. Il y a mieux; comprise de certaine façon, elle n'imposera

pas de dépense. Comment? Voici : il n'est si humble école de hameau que la présence de la fleur, de la plante ne réussisse à transfigurer; des bouquets cueillis dans la campagne y jetteront l'éclat parfumé de leur joie; des guirlandes dérouleront la chaîne de leurs festons le long du mur; à l'automne, des feuillages de pourpre et d'or aideront à atteindre le terme de la saison mauvaise. Rien n'est plus simple et rien ne promet un effet plus certain. Quel puissant moyen d'aviver l'amour de la nature, de répandre la connaissance de la flore locale! Puis, si la récolte se fait de compagnie dans les champs, dans les bois, quelle précieuse occasion de rapprochement procurera l'effort accompli en commun par le maître et par ses disciples, pour rendre plus attrayant le lieu de leurs quotidiennes rencontres!

En dehors des richesses généreusement offertes par la campagne, il arrivera que l'instituteur ou quelque élève possède par devers lui des éléments de décoration utilisables; un prêt gracieux en disposera, à titre temporaire, au bénéfice de la classe, et la notion de solidarité

se trouvera par là même affermie. Dans l'une et l'autre conjonctures le but est atteint sans recours à l'aide extérieure; le désir de progrès a suffi pour éveiller le sens de l'altruisme et l'instinct de la beauté.

En fait d'éducation, l'expérience conseille de ne rien laisser à l'imprévu. Tous les coups portent. Quelle place doit-on faire à l'art dans l'ornementation de l'école primaire, du lycée, du collège? L'opportunité de son intervention n'a d'autre règle que la correspondance des moyens à la fin. Telle reproduction — fît-elle revivre aux yeux un chef-d'œuvre — n'est pas accessible à l'enfance. Le sublime de la *Prière sur l'Acropole* et des ruines du Parthénon échappe à l'esprit dépourvu de culture. « La raison n'est que tardive, observe Ravaisson; dans le développement naturel des facultés, l'imagination la devance »; adressons-nous à elle; le dessin, la couleur préparent, afin d'y conduire, un chemin direct. Ainsi la déduction amène à désirer pour l'école une décoration polychrome en accord avec l'état d'âme du premier âge. La nature et les rapports sociaux semblent des-

tinés à en fournir surtout le texte; un paysage, des sujets empruntés à la flore, à la faune, des scènes rappelant l'existence domestique, la pratique des métiers, les plaisirs du jeu, sont des thèmes qui n'ont pas chance de dérouter l'enfant; il aime à y reconnaître les spectacles familiers dont il a été l'acteur ou le témoin; sa vanité se réjouit que d'autres aient partagé ses émotions et se soient attachés à lui en garder le souvenir. Plus tard, l'image vivifiera la fable, la chanson populaire, la légende et l'histoire.

Si l'ordre du sujet importe, l'interprétation qu'il reçoit ne semble guère moins essentielle. Ici encore le précepte sera de se placer à la portée de l'enfant. Toute complication dans l'expression graphique enlève la chance d'être compris. Soyons simples et clairs pour parler aux simples. Dans l'imagerie scolaire, manuelle ou murale, la nécessité d'une technique *simplifiée* s'impose; des traits accusés, sertissant des teintes plates, rendront d'emblée intelligible ce que l'artiste a voulu représenter. Et qu'on n'estime pas la subordination à la

convenance incompatible avec le prestige de l'art! Songez à tout ce que les graveurs préhistoriques, les peintres de vases grecs et, plus près de nous, les Japonais, Ingres, Millet et Rodin ont fait tenir de signification dans la cernée d'un contour.

« Le carton, c'est le livret, assurait Puvis de Chavannes; la peinture, c'est l'opéra. » Autant dire qu'il revient au dessin d'exprimer, à la couleur d'émouvoir. Les lignes et les tons constituent, pour les illettrés, un langage d'un pouvoir évident et qui favorise plus rapidement que l'écriture, que la parole même, le partage de l'idée et du sentiment.

L'art populaire s'est de tout temps nourri de ces vérités; ceux qui usèrent de la fresque pour couvrir les murs des anciens temples s'en montraient déjà pénétrés; elles sont restées présentes à la mémoire des créateurs d'affiches, illustrateurs de la cité moderne. Aussi bien, dans l'école, à défaut de peintures, de tapisseries, d'un prix de revient élevé ou d'une conservation difficile, à défaut de décorations éphémères au pastel, comme peu de maîtres sont à même d'en

tracer, les fresques imprimées, les chromolithographies murales, conçues à l'intention de l'enfance, rempliront un excellent office (1). Sous la glace du cadre, l'identité du format qui les rend interchangeables, permet d'exaucer le vœu judicieusement émis par le Congrès de 1904, à savoir « que la décoration mobile est préférable avec alternance et interruption, pour que l'œil de l'enfant se repose, que son attention renaisse. »

L'image noire ou monochrome présente de moindres séductions; l'aspect en est austère; souvent le détail se lit mal à distance; bref, on hésite à la recommander dès les classes enfantines. Pour l'instant, d'ailleurs, je vois peu d'estampes en un ton, de style ornemental; ce serait un art à créer. Quant aux gravures, aux épreuves photographiques et aux reproductions dérivées de la photographie qui représentent les monuments de l'art ou les spectacles de la nature, leur utilisation réclame les précautions d'un tact averti.

(1) Voir sur l'histoire de l'imagerie murale à l'école, *Documents annexes*, II.

Rappeler les sites pittoresques ou grandioses de la région, les chefs-d'œuvre épars dans la province; apprendre à les bien connaître et, partant, à les mieux respecter; mettre à profit l'intérêt qui s'attache à l'immédiat, pour s'élever ensuite du particulier au général, c'est là, sans conteste, une intention méritoire et un louable processus d'éducation. Reste à savoir, demande-t-on : 1° si la plupart des adolescents sont aptes à sentir, saisir d'emblée les beautés de la nature ou de l'art; 2° si les images ne prendront pas un caractère semi-didactique, semi-décoratif, et si l'on ne ménage pas une confusion entre le matériel d'enseignement et le matériel de décoration — à quoi les pédagogues objectent que ce qui est appelé à instruire ne saurait servir à orner.

Le bien fondé de ces remarques semble en partie transitoire. Sitôt qu'une préparation moins arbitraire aura permis à l'éducateur de prononcer la bonne parole, il s'emploiera à dégager le sens de ces images; pour ce qui est du second point, leur portée esthétique né saurait s'abolir par le fait qu'elles montrent la

figure des choses et des événements, qu'elles documentent l'étude du monde visible et des civilisations passées. Mais, plus que jamais, l'alternance sera fréquente et les éclaircissements devront précéder l'exposition. Le maître ne fera goûter avec plénitude le charme du tableau mural qu'en dissipant, au préalable, le trouble causé par la surprise ou l'inintelligence du sujet.

Décoration fixe. — Un usage administratif constant invite les peintres et les sculpteurs à rehausser le luxe des Universités, des Facultés, des grandes écoles nouvellement construites, et l'histoire de l'art français serait fort appauvrie s'il fallait en ôter les décorations de la Sorbonne ou de l'École de pharmacie. Dans la répartition des commandes, les établissements d'enseignement secondaire ou primaire ont été presque toujours laissés à l'écart. Quelle excuse donner à cet oubli si ce n'est que le caractère de permanence inhérent à la peinture décorative risque moins d'engendrer la satiété lorsqu'elle ne sollicite pas le regard sans arrêt. Autre chose est un amphithéâtre de Faculté, où les

étudiants se rendent à des intervalles espacés, et une salle de lycée, d'école que l'enfant habite journellement. La préférence marquée pour le décor mobile n'entraîne cependant pas à proscrire les peintures murales ou les sculptures de composition et d'exécution appropriées ; la présence en reste plausible dans les préaux, les parloirs, les vestibules ou les escaliers, — lieux de passage et non stations de séjour.

A. Décoration plane. — Tenons pour admis cet axiome : de l'aspect des murs dépend surtout la physionomie, rébarbative ou avenante, de l'école. On y répandra la gaieté par des tons lumineux, l'emploi de peintures lavables autorisant le choix des couleurs les plus claires. A volonté, sur ce fond déjà aimable, pourront être brossés au pochoir des frises, des ornements courants. Que le caractère en soit discret, le motif distinct, lisible et facile à identifier. Certains ont proposé de tapisser les murs de cuir, de toile imprimée où ornée à la main ; d'autres ont rêvé des émaux, des lambris marquetés, des plafonds constellés simulant la

voûte nocturne. Projets dispendieux, d'une réalisation difficile, peu pratique et d'un résultat souvent contestable; préférons-leur le simple carrelage céramique de nuance tendre, capable de caresser le regard et de répondre aux nécessités de l'hygiène.

B. Décoration en relief. — De même que le décor peint, le décor en relief revêt des apparences diverses. La forme la plus humble, mais non la moins intéressante, consiste à silhouetter sur le mortier blanchi à la chaux une ornementation florale, au pochoir, en ciment de couleur. L'intervention du moulage se justifie par des bas-reliefs apposés contre les parois, par des frises courant sous le plafond. Les mêmes considérations qui ont prévalu pour l'imagerie plane serviront à guider le choix. Quel que soit le parti adopté, les principes en vigueur restent identiques; l'application ne laissera pas d'en être aisée pourvu qu'y préside un esprit imbu de la nécessité d'embellir rationnellement l'école — première maison commune et second foyer.

*
**

Après tant de siècles nous discernons à peine quels traitements le bien de l'humanité comporte. La notion exacte des obligations vis-à-vis de l'enfance s'est longtemps dérobée à notre entendement. Il apparaît aujourd'hui comme un devoir initial de découvrir aux générations nouvelles les raisons qui donnent du prix à la vie et la consolent. Puisque l'homme est voué à la peine, que l'effusion de la bonté prévienne la connaissance de la douleur, que la joie active et libre devance le sacrifice, la contrainte et le renoncement. Aucune vigilance n'entourera d'assez de soins et de douceur l'éveil de l'être apeuré et fragile. La sensibilité, les énergies neuves de la conscience frayent à l'éducateur les sillons utiles pour verser la rassurante lumière dans les âmes obscures, et y semer des germes de santé intellectuelle, de confiance et de sérénité.

L'avenir d'une destinée dépend souvent des égards qui accompagnèrent l'entrée dans la vie. Que les volontés s'arment, et s'em-

pressent au secours du bonheur. Que l'école prenne un air de grâce; qu'elle sourie au premier contact de l'enfant avec l'univers et avec ses semblables. Si, pour composer ce visage de fête, nous faisons appel à la nature, c'est qu'elle renferme en soi les éléments d'une allégresse renouvelable et infaillible; si nous avons recours à l'art, c'est afin que l'œuvre de l'homme s'annonce, elle aussi, bienfaisante. Le progrès de la vie intérieure, l'expérimentation de l'existence en commun se poursuivront avec plus de sécurité, sous des auspices harmonieux. De cette ambiance préméditée on est fondé à espérer l'efficacité immédiate de l'influence directe, l'infiltration lente des souvenirs heureux. Et comment mettre en doute son action, puisqu'elle se produit au temps où l'âme se modèle sur ce qui l'entoure, à l'âge des impressions premières, si vives, si fortes, que l'empreinte en demeure, au dire de tous, ineffaçable jusqu'à la mort?

L'UNITÉ DE L'ART

EXIGE L'ADMISSION DES ARTISANS AUX SALONS ANNUELS (1)

De nos jours, les philosophes attirés vers l'esthétique et jaloux d'en traiter librement ont dû s'affranchir et faire table rase des erreurs accumulées par leurs devanciers. La science qui allait devenir l'objet de leurs méditations était livrée à la rêverie des métaphysiciens et à la rhétorique des beaux parleurs. On s'était habitué à l'entourer de mystère, à l'obscurcir de ténèbres. L'idée vague et le vocabulaire imprécis favorisaient

(1) Nous résumons ici les articles divers où notre revendication s'est exprimée depuis 1889 jusqu'à son entier aboutissement.

le dogme transcendantal et la déclamation grandiloquente.

L'unité de l'art et sa fonction se trouvent-elles, par exemple, mises en question, ce ne sont que systèmes acceptés sans contrôle, que négations superbement prononcées. Personne n'a oublié l'Institut appliquant la censure au rapport héroïque de Léon de Laborde en 1858 et, cinq plus tard, Ingres lançant l'anathème contre l'art appliqué et le bannissant à jamais du parvis de l'École. N'est-ce pas encore dans l'essai donné pour bréviaire aux candidats bacheliers que Victor Cousin tranche de la sorte : « Les arts s'appellent les beaux-arts parce que leur but est de procurer l'émotion du beau sans égard pour l'utilité du spectateur et de l'artiste. » En vain l'adage d'Émeric David (1) : « L'art est un » se répète-t-il

(1) *De l'influence des arts du dessin sur le commerce et la richesse des nations* ou mémoire sur cette question : *Quelle est l'influence de la peinture sur les arts d'industrie commerciale ? Quels sont les avantages que l'État retire de cette influence et ceux qu'il peut encore s'en promettre* (an XII) ? Émeric David a posé le premier le principe de l'unité de l'art. Il a rappelé d'après Xénophon, « comment Socrate démontrait aux différents artistes, à l'armurier Pistias comme au peintre Par-

d'âge en âge; Bracquemond, de son côté, a beau proclamer que « la décoration est l'activité de l'art, qu'elle fait son utilité sociale, que le principe ornemental est son sens organique », les doctrines de Victor Cousin reçues, officiellement professées, n'en continuent pas moins à prévaloir. La ténacité de leur crédit n'est pas étrangère au mal dont souffre l'heure présente. A force de subdiviser l'art, d'en disperser les manifestations et de les répartir en catégories, selon l'esprit de caste,

rhasius, comme au philosophe Aristippe, que la beauté d'une femme accomplie, la beauté d'une coupe, la beauté d'un casque, la beauté d'une cuirasse étaient une seule et même chose et que les formes de ces différents objets étaient assujetties aux mêmes lois ». Dans son projet de *musée olympique de l'école vivante des beaux-arts* (émis en l'an VI et auquel répond en partie notre musée du Luxembourg), « l'homme qui perfectionne la forme de nos vases et celle de nos meubles, et celui qui décore l'architecture de nos maisons devaient voir leurs ouvrages honorés comme ceux du statuaire et du peintre d'histoire. » Chronologiquement, l'œuvre d'Émeric David contient en germe l'œuvre du comte de Laborde; elle la devance et la prépare, à un demi-siècle d'intervalle. — Reproduisons la déclaration célèbre du comte de Laborde, relative à la même question : « L'art n'est ni aristocratique, ni populaire, il n'est ni industriel ni d'essence supérieure; l'art est un. L'industrie de l'homme c'est la réunion de ses facultés actives, mises au service de ses besoins... Les arts, les lettres, les sciences, le vêtement de son corps, l'ameublement de sa demeure, sont autant de branches de son industrie, considérées dans la juste extension du mot. » (p. 408.)

on en est venu à altérer le sentiment de la dignité professionnelle et à consommer le divorce entre l'artiste et l'artisan.

Les Salons annuels portent la tare évidente des classifications arbitraires. Ils ne s'ouvrent, on le sait, qu'aux créations du *Beau pur*. Leur exclusivisme injustifié et dommageable offense le bon sens et ruine la tradition. Le mensonge du préjugé y apparaît blessant et formel. Non, le sentiment esthétique, d'essence primesautière, n'accepte pas la restriction d'une limite; non, l'inutilité ne saurait constituer un mérite ni assurer une suprématie; non, le jugement ne se fonde ni sur le choix de la matière, ni sur les procédés de la main-d'œuvre; loin de dépendre de son objet, la qualité de la création réside dans l'originalité et la personnalité de l'auteur. Inventer, exprimer, tout est là; peu nous chaut le moyen : l'intérêt s'en mesure à la conception qu'il traduit, à la sincérité dont il témoigne. Les vases peints des anciens Grecs étaient d'usage courant, parfois de fabrication commune; nous leur accordons pourtant une autre place dans notre estime qu'au monu-

ment banal dont les expositions trop souvent s'encombrent.

Les historiens répondront que cet exclusivisme est une survivance de l'ancien régime, et il est exact que, de 1673 à 1791, le Salon est simplement la réunion des *tableaux et pièces de sculpture de Messieurs les Membres de l'Académie Royale;* mais du moment où l'Assemblée nationale considère : « qu'il n'y a plus, pour aucune partie de la Nation ni pour aucun individu, aucun privilège ni exception aux droits communs de tous les Français »; du moment où elle décrète que « tous les artistes français ou étrangers, membres ou non de l'Académie de peinture et de sculpture, seront également admis à montrer leurs ouvrages », à partir de cet instant le Salon doit s'ouvrir à tous les talents, par cela même à tous les arts, et cette conception est la seule qui sache répondre à l'esprit de la Révolution.

Autrement, et à vouloir se dérober à ces légitimes exigences, qu'advient-il, qu'est-il advenu?

Au mépris du texte de 1791, en vertu duquel

« les véritables distinctions naissent du talent, » le peintre et le statuaire, l'architecte et le graveur s'isolent et se placent hors du concours. Forts de leur « privilège », ils s'arrogent une supériorité enfantine, dérisoire, que l'opinion docile ratifie. Artistes et public s'accordent à affecter le même dédain à l'égard des artisans qui œuvrent, soumis, eux aussi, à la rude peine de créer, au même travail de l'esprit. Le moyen âge, qu'on taxe d'obscurantisme, avait ignoré de telles équivoques : sur le parchemin jauni des vieux inventaires, vous ne découvrirez point de démarcation entre les enlumineurs, les tailleurs d'images et ceux qui s'occupent à travailler l'ivoire, à cloisonner l'émail, à marteler le fer.

En l'absence des arts appliqués, la valeur d'information des Salons se trouve singulièrement amoindrie. Nous en faisions la remarque dès 1889 (1) :

« L'observateur n'attend pas de renseignements complets, valables, d'une réunion d'où

(1) Le Salon. *Le Voltaire*, 1ᵉʳ mai 1889.

sont exclus les travailleurs sans nombre qu'une appellation dédaigneuse qualifie « d'ouvriers de l'art industriel ». Comme s'ils ne s'étaient pas placés au rang des créateurs en donnant la vie et la forme à la matière! Comme s'ils ne méritaient pas le titre d'artistes et les mêmes applaudissements que la mode s'est accoutumée à réserver, en dépit de toute équité, aux exposants du palais de l'Industrie?

« Un Salon significatif sera celui qui montrera l'effort esthétique d'une année sans restriction d'aucune sorte, qui assemblera les travaux de tous les novateurs en vue d'établir le développement logique et un du génie national. Il ne suffit pas que l'*Union centrale des arts décoratifs* permette de rencontrer, à de rares intervalles, les « ouvriers de l'industrie »; nous souhaitons suivre chaque printemps l'évolution de leur talent; nous voulons que leurs œuvres dernières figurent à côté de celles des peintres, des sculpteurs, et nous revendiquons pour elles les mêmes honneurs, la même gloire ou le même engouement. Puisque l'art est l'expression adéquate des sociétés, ce serait

risquer de le mal connaître que de manquer de l'étudier partout où s'en marque la trace. Plus d'exclusions, plus de hiérarchies, plus de protestations indignées contre l'union intime de l'utile et du beau! Un meuble, un bijou où le tempérament d'un maître s'est donné librement carrière, l'emportent mille fois sur la statue ou le tableau exécutés sans instinct ni vocation, à l'aide de recettes apprises... »

A l'ostracisme dont se trouvent frappés les artisans, au mépris qu'on leur témoigne sont imputables :

1° La mise au jour de figures statuaires, de tableaux si nombreux qu'entre l'offre et la demande tout équilibre est rompu; la pléthore de « faux artistes », moins guidés dans le choix de leur carrière par l'élan de la nature que par les calculs de la vanité et qui végètent inutiles à tous et à eux-mêmes : tel qui fût devenu, au temps jadis, orfèvre ou ébéniste, rougit de l'outil, répudie l'établi, aspire à la cimaise et à la médaille;

2° **La décadence de nos industries affaiblies par la privation de ces concours dévoyés.**

Ainsi la question, secondaire en apparence, est, en réalité, d'intérêt général. Il importe de réagir contre l'accroissement inquiétant de la production *spécialisée;* de rallier les activités qui s'égarent et de leur proposer des modes d'emploi nouveaux, du moins abandonnés; de stimuler les artisans (1); de mettre en rapports directs celui qui crée avec celui qui achète ou commande; de rendre à nos industries leur vitalité et leur prestige. Ayons moins d'artistes médiocres et plus d'artisans utiles. Le crédit d'une école se juge plutôt à l'étendue de son influence qu'à la technique de ses ouvrages. S'il est arrivé souvent à nos peintres, à nos statuaires, d'exercer leur autorité et de compter des disciples hors de nos frontières, que dire au sujet des ornemanistes, des décorateurs? Durant de longs siècles cela fut leur gloire — et sera, demain encore, leur destin — de propager au loin l'action de notre goût, de faire épanouir, sous le

(1) Parce qu'il en va d'eux comme des enfants de Port-Royal dont parle Pascal et qui, « si on ne leur donne point cet aiguillon d'envie et de gloire, tombent dans la nonchalance ».

ciel étranger, les élégances et l'esprit du style français (1).

(1) Les œuvres d'art appliqué ont été admises au Salon de la Société nationale à partir de 1891 et au Salon des Artistes français à partir de 1895. La mesure a paru assez équitable pour que plusieurs nations d'Europe l'adoptent à leur tour.

L'ART PUBLIC

I. — La Réforme de la Monnaie.

Mars 1892.

La période contemporaine est pour la glyptique française une époque d'incomparable rayonnement. De l'art d'Evainetos et de Pisanello nos graveurs en monnaies et médailles sont les seuls héritiers, et, seules, leurs œuvres ont su exciter les convoitises et obtenir droit de cité dans les collections publiques ou privées des deux mondes. Pendant qu'au dehors une faveur unanime accueille ces chefs d'école, considérez de quel traitement ils jouissent ici, comment on sait reconnaître leur prééminence et utiliser leur maîtrise.

Pour que la médaille moderne connaisse l'honneur de figurer au musée du Luxembourg il a fallu l'insistance répétée des plus catégoriques injonctions; en ce qui regarde l'administration des Monnaies, elle témoigne, à l'endroit des artistes, une parfaite indifférence; manufacture d'espèces, si elle vit, c'est à l'écart du présent; si elle produit, c'est en recommençant le passé. Sur ce point, expliquons-nous sans ambages. Lors de la proclamation de la troisième République, la direction du quai Conti a manqué de confiance; elle s'est prise à douter de la durée d'une ère d'égalité, de liberté, de fraternité; au lieu de décider, comme à l'avènement de tout régime, la création de types monétaires, elle s'est contentée, en personne timide et prudente, de fouiller au plus profond de ses resserres, de tirer de la poussière et de l'ombre, pour les confier au balancier, les poinçons jadis en usage à l'époque de la première et de la deuxième République. Sur nos écus, sur nos louis, frappés d'hier, encore vierges de toute souillure, se voient des allégories sorties du burin

d'Augustin Dupré, — *Hercule debout entre la Liberté et l'Égalité,* puis le *Génie ailé de la Nation traçant avec le sceptre de la Raison la Constitution des Français sur une table placée sur un autel,* — allégories très opportunes, très claires autrefois, mais maintenant vieillies, illogiques, incompréhensibles presque. La monnaie divisionnaire d'argent ou de billon fait voir indifféremment une tête de la République inspirée des pièces de Syracuse, selon le goût du milieu du xixe siècle. Oudiné l'a signée et je n'ignore rien de ce qui revient au précurseur de la renaissance actuelle; mais est-ce précisément à l'instant où s'accomplit le progrès préparé par son exemple, lorsque notre école connaît sa pleine efflorescence, quand l'étranger demande à nos graveurs le modèle de ses monnaies, que nous devons braver le ridicule de semblables anachronismes?

Depuis Dupré, depuis Oudiné, les temps sont révolus, les destins accomplis; pour être symbolisée aux yeux de tous, de façon explicite, la troisième République réclame d'autres emblèmes que ceux dont ses aînées firent

choix. Pourquoi faillir à la règle, hésiter à établir une monnaie originale, en accord avec l'esprit moderne et qui dise quelle conception est la nôtre de la république et de l'idéal républicain?

Aucune tâche ne paraît plus aisée. De la dépense il ne saurait être fait état : répartie sur des milliards d'exemplaires, les frais de frappe demeurant les mêmes quel que soit le coin employé, elle est infime, elle est nulle. Quant aux maîtres aptes à convertir chaque pièce en une œuvre d'art qui parle aux yeux et à l'esprit, ils sont là — et quels!

L'importance des résultats peut dès maintenant être pressentie et le jugement discerne sans peine comment y atteindre. Il faut s'adresser aux chefs reconnus de l'École, à ceux qui se désignent d'eux-mêmes, et dont les œuvres, déjà classiques, constituent les meilleures références; il faut aller à eux directement, les charger de l'exécution de coins nouveaux, faire varier chaque type monétaire selon le métal, — or, argent ou bronze — et assortir la commande aux inclinations du talent. Il le

faut sans délai ni détour. Un régime dont l'existence n'est pas consacrée par des effigies distinctes, un régime qui ne possède pas sa monnaie propre — ce régime-là court grand risque d'échapper à l'histoire, d'être voué à l'oubli de la postérité (1).

II. — La Réforme du Timbre-poste.

Octobre 1892.

De longtemps on ne s'en est occupé à ce point. Des gazettes spéciales l'étudient, le célèbrent ou le cotent. Une suite de vocables récents, admis par le langage, sont en instance auprès des faiseurs de lexique; chacun prend souci de ses destinées : collectionneurs, hommes politiques, écrivains, esthètes même. Tant d'empressement ne prête point à sourire.

(1) La réforme de la monnaie a été résolue et réalisée en décembre 1895, M. Paul Doumer étant ministre des finances; des types monétaires nouveaux ont été commandés pour l'or à Chaplain, pour l'argent à Roty et pour le bronze à Daniel Dupuis.

En sus d'un moyen d'affranchissement, qu'est par lui-même le timbre? Rien moins qu'une estampe officielle et nationale, à laquelle on ne saurait dénier la portée esthétique et la valeur documentaire : de l'art il relève par la composition du sujet, la technique de la gravure; à l'histoire il appartient comme un témoin révélateur de l'époque, du pays, du régime. Aussi bien, quelque dépit est venu de ne point les trouver définis sur l'image actuelle. Vous la regardez et, non sans mal, vous y pouvez découvrir, debout, aux deux côtés d'une mappemonde, les mains se rejoignant sur le globe, une femme demi-nue brandissant un rameau d'olivier et, pareillement dévêtu, un porteur de caducée. En quoi une telle représentation est-elle apte à éveiller l'idée de la France sous la troisième République? Elle ne révèle aucun temps, aucune nation, et l'État mérite de trouver un symbole moins vague et d'une autre portée.

Plutôt que de se lancer à l'aventure, mieux vaut mettre à profit les leçons de l'expérience et prendre conseil du passé. Il enseigne que

le timbre-poste français, créé le 30 août 1848, livré au public le 1er janvier 1849, a montré d'abord une tête de femme, aux traits lourds, disgracieux et, depuis 1852, le profil bellâtre, non lauré, puis lauré de Napoléon III. Durant cette période il est procédé par voie de commande directe. J.-J. Barre invente les deux premiers types; Albert Barre est l'auteur du troisième. Le 4 septembre 1870, il en ira du timbre comme des coins monétaires. Le même manque de confiance se traduit par les mêmes retours en arrière et les mêmes emprunts; cette fois encore, l'Administration, toujours ménagère de sa peine, a tôt fait de restaurer le timbre de 1848. Il serait encore en service si le Parlement n'était venu à s'inquiéter, en 1875, de « l'allure trop républicaine » de la vignette. La fraude et la contrefaçon fréquentes servirent de prétexte pour la remplacer; mais les termes mêmes du programme avouent le regret, sinon la haine, d'un régime de liberté. « Le nouveau type, est-il dit, comportera soit une, soit plusieurs figures, soit une ou plusieurs têtes emblématiques; ces figures ou ces têtes peuvent

être demandées à la personnification de la France, du Commerce, de l'Industrie, de l'Agriculture, de la Loi, de la Justice, mais ne devront pas présenter de caractère politique. » Et de fait, nulle allégorie ne fut plus anonyme, plus vide de sens que le projet tiré de pair parmi quatre cent quarante envois : *La Déesse. de la Paix et Mercure dominant le monde,* par M. Sage.

Le défaut de la composition surannée et conventionnelle s'accuse à la lumière du parallèle. Vient-on à parcourir quelque album, les États placés sous la tutelle monarchique font défiler les portraits des souverains, les armoiries des royaumes, des empires; ailleurs, les allusions sont fréquentes aux intermédiaires particuliers de la correspondance, depuis la locomotive, le paquebot, jusqu'à la fringante haridelle de la vieille malle-poste, jusqu'au facteur figuré, non sans ironie, courant, haletant; le souvenir des scènes trop compliquées, à notre gré, de l'histoire nationale est fixé par certains timbres des États-Unis; sur celui du Japon, le chrysanthème s'épanouit; sur celui de l'Égypte

le sphinx veille auprès de la pyramide de Chéops; çà et là, ce sont des paysages, de très rationnelles suggestions de la flore, de la faune indigène. Partout, sauf en France, la relation est constante entre le sujet de l'image et le pays d'origine et, tout bien pesé, le respect de cette relation devrait constituer l'obligation essentielle imposée, s'il s'ouvre un concours.

Ce concours, je le proposerais restreint, parce qu'il est démontré — Delacroix le remarquait déjà — que les concours ouverts à tous sont inopérants, que les vrais maîtres, immanquablement, s'y dérobent; j'inviterais à y participer les rares artistes qui possèdent le goût et le don de l'invention ornementale. On aimerait à ce qu'une pareille tâche ne semblât pas indigne de leur peine. En dépit de la prévention, le timbre-poste est bien une œuvre d'art, et peut-être ne s'en trouve-t-il aucune de plus grand intérêt que celle-là, qui, éditée à des exemplaires sans nombre, sous le couvert de l'État, prend l'autorité d'un modèle, par son caractère officiel, par la force de l'habitude et de l'obsession inconsciente. L'exiguïté du

champ à couvrir n'oppose à l'inspiration qu'un obstacle illusoire ; d'autres déjà surent s'en jouer, et la possibilité d'une heureuse issue ne se prouve-t-elle pas de reste par les vignettes que Prud'hon a signées et où il a fait tenir, dans un cadre minuscule, tant de poésie et tant de rêve (1) ?

III. — Le Musée de l'Affiche.

1898-1899.

Les exemples venus de Belgique ont avivé chez nous la sympathie qui s'attache à l'esthétique de la rue ; discours, congrès, rapports se multiplient à l'effet de soustraire les villes aux

(1) Cf. Nos articles du *Rapide* du 22 octobre 1892 et de la *Revue encyclopédique* (sous le pseudonyme de Justin Lucas), 1894, p. 239.

Un concours *public* ouvert en 1894 ne donna aucun résultat. Des vignettes postales nouvelles furent commandées directement par le ministère des Postes à M. Mouchon, à M. Joseph Blanc et à M. Luc Olivier-Merson ; celle de M. Luc Olivier-Merson seule est encore utilisée pour les hautes valeurs. En 1903, l'Administration, unifiant les emblèmes, a adopté pour figurer sur le timbre courant, la Semeuse de Roty gravée sur nos monnaies d'argent.

menaces du vandalisme et de l'uniformité enlaidissante. Il sied d'applaudir aux saines alarmes d'esprits cultivés qui s'emploient à sauver ce que l'usure des siècles et la folie des hommes ont laissé subsister de l'œuvre du passé. Puissent seulement le zèle des protecteurs de l'art public ne pas faire défaut aux maîtres de l'affiche qui ont paré les entours de notre vie, et une foi aussi vigilante exiger la conservation des ouvrages par lesquels la rue moderne a connu un caractère original et des heures de beauté. C'est l'intégralité ou, tout au moins, une sélection de la production contemporaine que nous désirons recueillir, abriter et transmettre à l'avenir. Les difficultés d'ordre matériel qui résultent de la présentation, de la garde et de la communication des épreuves sont de solution aisée, à envisager le rôle prescrit à la fondation souhaitée.

Qu'elle constitue un département du musée des arts décoratifs, une annexe de la Bibliothèque nationale ou qu'un siège distinct lui soit attribué, **on l'imagine participant du cabinet d'estampes non moins que du Salon et revêtant**

ces dehors : contre les murs un choix périodiquement variable d'exemples caractéristiques ; sur les tablettes, montant jusqu'à la cimaise, rangé par ordre d'auteurs et de dates, l'œuvre des artistes français et étrangers, ignorés ou célèbres. Les soins d'un conservateur bénévole ne feraient pas défaut à la galerie et un crédit insignifiant suffirait à en assurer le développement, une fois le local concédé. Si le scrupule de ne rien omettre fait consigner la nécessité pour chaque pièce de recevoir, à son entrée, la doublure d'un entoilage, afin d'être maniée sans risque de dégradation, nous aurons défini, dans son détail, l'économie d'une institution essentiellement viable, bientôt riche, grâce aux dons, aux legs, et au fonds du dépôt légal.

De quelles raisons s'autoriser pour refuser plus longtemps à l'affiche les égards qu'obtient l'estampe à laquelle elle s'assimile de plein droit? L'art ne saurait que gagner à une parité de traitement en tout point équitable. Rien n'est plus propre à encourager le créateur que la certitude de voir son invention survivre au caprice d'un sort éphémère. Ce serait manquer

de prévoyance que de tarder à réunir, pendant que la recherche en est encore possible, les éléments de ce musée que la postérité réclamera, ouvrira logiquement, fatalement : le Musée moderne de l'Affiche illustrée (1).

(1) Une revue, *L'Estampe et l'Affiche*, a institué (numéros du 15 mars et du 15 mai 1899) une enquête sur ce projet que rêvait de réaliser, aux derniers temps de sa vie, un collectionneur bien connu, Camille Groult.

Dans le même esprit et vers la même époque nous proposions (*Le Voltaire*, octobre 1896) la création d'une *Bibliothèque de l'Hôtel Drouot :* elle devait grouper, classer méthodiquement les catalogues, illustrés ou non, des ventes publiques, étrangères et françaises, afin d'en permettre la consultation rapide. Malgré la fondation Doucet, il semble aujourd'hui encore qu'une bibliothèque de ce genre, installée au centre de Paris, puisse seconder les recherches des travailleurs et rendre à l'histoire de l'art d'appréciables services.

EXEMPLES ET RÉALISATIONS

LES PRÉCURSEURS

I

CONFÉRENCE SUR ÉMILE GALLÉ [1]

Pour qu'un groupe de travailleurs accepte de distraire une partie de ses loisirs et de consacrer le repos dominical à honorer la beauté, il faut qu'une même foi l'anime, et que l'art lui promette une source de réconfort, un refuge de joie. Votre désir de connaître procède d'un besoin commun d'admirer; laissez-moi y voir le signe d'une harmonie

[1] Conférence faite au Musée Galliera devant la Société *Art et Science*, le dimanche 2 octobre 1910.

préétablie et en tirer le présage d'une entente certaine.

Camarades,

Après tant de peintres et de sculpteurs dont l'effort a été célébré devant vous, l'heure est venue d'exalter ensemble un artisan de la terre, du verre et du bois, auquel il appartint de dominer son temps et d'obtenir la gloire. Déjà l'on vous a parlé de William Morris et de Walter Crane; on vous a rappelé les vastes pensées qui tourmentaient ces poètes de la matière, et avec quel don entier d'eux-mêmes ils se prodiguèrent dans la lutte toujours ouverte pour la liberté de conscience et l'avenir social. Émile Gallé est, en France, l'émule de ces maîtres, le frère d'âme de ces apôtres.

Son œuvre est un vaste temple aux arcanes profonds que personne n'explorera jamais sans respect et sans trouble. La grâce et la beauté n'en sont que les parures extérieures; la flamme de l'esprit luit au fond du sanctuaire. Examinez le monument dans son ensemble avec la vo-

lonté d'en pénétrer le sens; il apparaît comme un hommage à la création et à la vérité; la joie de vivre et d'aimer l'a inspiré. Il est la manifestation expressive d'une sensibilité et d'une intelligence au spectacle de la nature et au fil des jours. Si l'ingénuité de l'artiste et du rêveur s'y épanche tendrement, chacun peut y découvrir les éléments d'une esthétique régénérée et le système d'une doctrine philosophique. La conception porte la date d'un temps et la marque d'un pays; elle participe de l'inquiétude et de la curiosité modernes.

Les critiques n'ont guère cessé de comparer Émile Gallé à Bernard Palissy et j'accorde qu'entre les deux maîtres plus d'un trait commun peut être relevé : ainsi le culte de la patrie, la passion du juste, l'amour de l'art se confondant avec l'amour de la campagne et jusqu'à cette singulière faculté de s'exprimer à la fois en artisan et en écrivain de race. Mais cela dit, il importe de noter les différences qui viennent peut-être moins des hommes que de l'époque où ils se sont produits. Sans rabaisser l'auteur des « rustiques figulines », Émile Gallé soumit

à son traitement des matières plus variées, son art est plus complexe et pourvu davantage d'intellectualité. Ce qui est empirisme chez l'un devient chez le second certitude scientifique. Il fut permis à Gallé de tenir un autre rôle et d'exercer une autre action. Saluons en lui le libérateur qui émancipa la décoration de son époque, le promoteur du mouvement par où s'est affirmée, aux dernières années du XIXe siècle, la vivacité persistante de notre goût. Ce fut un initiateur inspiré, patient et volontaire, qui n'abandonna rien au hasard et dont l'invention sut se plier au joug de préceptes lentement mûris.

Une vie intérieure s'atteste, chez lui, d'une activité frémissante — la vie d'une âme sensible, entre toutes, à l'attrait de la beauté. La beauté, Émile Gallé en a goûté éperdument tous les rythmes. Sa culture était riche à miracle. Le long de la vie, il tient commerce avec les esprits qui sont l'orgueil et la consolation de l'humanité; il vibre à l'unisson des poètes, il pénètre le secret des compositeurs héroïques; il se hausse à l'examen des plus

graves problèmes de la destinée. Tout ce qui touche à l'évolution de l'homme le passionne, et il y aurait erreur à l'imaginer détaché de l'action et prudemment confiné dans la sûre retraite d'une tour d'ivoire. Gallé veut entendre les bruits du dehors et se mêler intimement à l'histoire de son temps, jaloux de faire, en toute circonstance, le geste du patriote et du citoyen. Qui donc, selon lui, guidera la masse si les chefs se dérobent? Aux heures troubles où la notion de l'équité s'égare, le salut de son semblable lui importe plus que le sien propre; sa pitié s'émeut; il revendique au nom de son idéal fraternel; il parle, écrit, touche, et nous l'admirons davantage d'avoir préféré à l'indifférence égoïste le combat où s'est dépensée la chaleur de sa foi généreuse et de sa conviction profonde.

Je devais avant tout rappeler la fierté de son caractère et de sa vie, puisqu'elle rayonne sur tout l'œuvre et lui décerne sa magnificence. Comment s'est formé un tel génie, en vertu de quelles acquisitions successives s'est-il élevé à la maîtrise? Pour déterminer les éléments cons-

titutifs de la personnalité et dégager la loi de son progrès, cherchons à établir ce dont Émile Gallé est redevable au milieu, à l'atavisme, à l'éducation et à lui-même.

Dès 1850, la Lorraine voit s'épanouir parallèlement chez ses artistes, chez ses littérateurs, la recherche de l'analyse exacte et le don de la sensibilité émue. Celui ci, à l'esprit visionnaire, se sent attiré vers les mirages du rêve, et je songe à Charles Sellier; Grandville, railleur et profond, donne, du bout de son crayon, un double à l'œuvre de La Fontaine; un autre, Bastien-Lepage, paysan dans l'âme, tire de son village la substance même de son art. Vers le même temps, Edmond de Goncourt et Paul Verlaine enrichissent de domaines ignorés le patrimoine des lettres françaises. Tels sont les devanciers d'Émile Gallé et ses véritables précurseurs; il s'affilie à tous; il est de leur famille et continue leur pensée. Jamais l'âme lorraine ne s'est incarnée sous de plus nobles enseignes.

D'autre part, les spectacles que sa ville lui présente à l'heure où la vocation se précise, ne

furent pas sans l'influencer. De nos jours encore, Nancy a gardé la physionomie particulière aux capitales du xviiie siècle; tout y évoque les allures d'une Cour éprise de luxe affiné; les durables vestiges des élégances passées présagent sans peine que le culte de la beauté n'a pu de sitôt s'abolir, et l'on n'éprouve pas d'étonnement à voir refleurir ici les arts du foyer et de la rue qui s'y trouvèrent jadis cultivés avec tant d'éclat. Les symptômes de la renaissance des arts somptuaires en Lorraine se multiplient au lendemain de la guerre de 1870; mais auparavant, il n'y avait pas eu scission complète dans l'enchaînement de la tradition : les initiatives restèrent seulement isolées ou obscures.

Sont-elles pour cela moins dignes de remarque? Loin de le penser, retenons celle de Gallé-Reinemer qui, après avoir débuté comme entrepositaire, ne tarda pas à s'instituer fabricant, puis décorateur. Ses travaux inclinent vers un caractère franchement éloigné du poncif. Nous avons affaire à un esprit ouvert, à un tempérament libre, curieux, en avance sur son temps.

Certes, son fils saura transformer à l'admiration cette puissance créatrice; mais ce n'est point amoindrir sa gloire que revendiquer l'ascendant des leçons paternelles, et rappeler par qui fut jetée la semence de la bonne récolte.

On vit le bachelier passer du domaine de la théorie pure à la pratique effective, le cœur en fête, sans effort d'accommodation ni surprise; la double loi de l'exemple et de l'instinct l'entraîna logiquement à prendre sa part dans les travaux dont il avait été toujours témoin. Cependant la maison même où s'était écoulée son enfance n'eut pas le seul avantage de le familiariser avec sa destinée : elle lui épargna les luttes difficiles pour hâter la défaite des préjugés courants. Le rapprochement continuel, sous son regard, d'objets de vitrine et d'objets d'utilité lui apprit à ne pas donner comme seul but à sa recherche l'élaboration de bibelots de prix : libéralement, sa fantaisie et son goût se répandirent sur les plus modestes ouvrages. Ce dualisme constitue un des traits signalétiques de son effort dédié tout ensemble

à l'élite et au nombre. En dehors de créations uniques, patiemment conduites à terme, et dont la place est dorénavant marquée dans les musées et les galeries d'Apollon, sa production comprend d'autres pièces répétées par milliers, exécutées pour servir, ornées pour plaire et qui veulent ne rien offrir au regard, à l'usage, que l'art n'ait rehaussé du prix de la beauté (1).

L'éducation reçue par leur auteur fut celle qu'avait jugée rationnelle un homme de sens et d'initiative, éclairé sur l'abondance des dons de son fils et avide d'en favoriser la pleine expansion. Plutôt que de le vouer dès l'entrée dans la vie aux rigueurs de l'enseignement technique, il préféra rassasier une imagination ardente, cultiver une sensibilité que les lettres,

(1) Émile Gallé revendiquait avec orgueil le titre de chef d'industrie ; il ne jugeait pas impossible de concilier « le souci du beau avec la production à bon marché. Ni l'art, ni le goût n'exigent des façons coûteuses, dit-il en 1889 ; il suffit au créateur de soumettre avec grâce et sentiment personnel ses modèles à la destination économique et au travail pratique du métier ». « J'ai réalisé depuis longtemps, écrit-il onze ans plus tard, le désir bien naturel du public d'obtenir à petits moyens des objets artistiques dont la forme et le décor fussent nouveaux et originaux. »

la musique et l'histoire naturelle n'intéressaient pas moins vivement que l'art. Au lycée même, un don littéraire se manifeste très net. Des séances de dessin et de longues visites aux jardins d'aïeuls déjà férus de tendre passion pour la fleur, constituent les distractions coutumières. Ses humanités achevées, succède une période où Émile Gallé visite les expositions et parcourt les musées d'Allemagne et d'Angleterre, le carnet à la main; puis il se rompt, dans les fabriques étrangères, à la mystérieuse alchimie des arts du feu, préludant par un apprentissage professionnel à la réalisation de son œuvre. Dès l'origine de la carrière, le penseur et l'artiste se doublent d'un botaniste et d'un chimiste qui possèdent de ces sciences, non pas de vagues notions, mais une connaissance approfondie et soigneusement entretenue. Peut-être ne s'est-on pas toujours souvenu assez de ces aptitudes qui opposent étrangement les minutieuses scrutations de la science aux intuitions immédiates du goût. Rien qu'à en montrer la commune origine, chacun mesure le champ désormais ouvert à l'activité : il n'en est pas de plus vaste.

Un débutant ne remonte jamais en vain le cours des siècles, et les premiers travaux d'Émile Gallé devaient naturellement porter trace de l'érudition acquise dans le commerce des civilisations et des âges lointains. Quelle profusion d'exemples emmagasinés au plus profond du souvenir ! Émile Gallé a tout observé, tout discerné avec la lucidité d'un voyant qui sait dégager les caractéristiques propres à chaque style. L'Égypte, l'Inde, la Perse paraissent l'avoir plus longuement retenu que la solennelle antiquité gréco-latine. Les expressions franches, directes et rudes de l'art médiéval ne le laissèrent pas indifférent. En vrai Lorrain, il sut comprendre l'ironie pitoyable des gueux de Callot, célébrer les grâces du xviii° siècle et la survivance de leur faste dans la ville natale. On le trouve en arrêt devant les plats musulmans, encore qu'il leur préfère le simple et touchant décor à fleurs et paysages de nos vieilles fabriques provinciales. Cette information, — et l'étendue en est déterminée par la prodigieuse diversité des premières céramiques, — ne réussit qu'à aiguiser

la recherche d'une ingénuité raffinée et l'ambition de renouer avec la nature. Émile Gallé y tend de lui-même. Il y est encore porté par l'étude raisonnée des exportations de la Chine, et du Japon surtout; en l'abordant, l'artiste se soucie moins d'obéir à la mode que de découvrir chez les Athéniens de l'Extrême-Orient le principe vivifiant d'une libre esthétique. Comment n'être pas conquis par un art rationnel, jailli du sol, du pays, et de la race? Comment ne pas se réjouir d'y surprendre le langage d'un peuple subtil, chez qui tout est tact infaillible et qui allie à la fraîcheur des primitifs la recherche des abstractions chères aux sociétés vieillies?

Pauvres faïences d'Émile Gallé, que les générations présentes ignorent, car la production s'en est trouvée interrompue, à quel point elles méritent la sympathie! Dans quelque ancienne maison parisienne, soit en province, à Blois, Dijon ou Pau, il arrive de rencontrer des pièces peintes, vieilles de trente, quarante ans, et elles semblent douées de la saveur originale et forte qui rend précieux les ouvrages de terre des siècles

anciens. Sur des assiettes, l'illustration tour à tour fantaisiste, humoriste, ou patriotique, s'accompagne de textes significatifs. Le blason, les cartes à jouer, la vannerie dictent la forme ou la parure de l'objet. Déjà les champs de Lorraine et la mer fournissent plus d'une suggestion attrayante. Que sont ces faïences stannifères ? Des vases et des plats de toutes dimensions, des vaisselles de table, des hanaps, des écritoires, des corps de lampe, des services de fumeur, des vide-poches, des pendules, des torchères, des garnitures de cheminée, tout au monde. L'ornementation est tantôt bleue sur fond blanc, tantôt polychrome. De l'ensemble il faut isoler toute une ménagerie comique, gothique — des chats, des poules, des coqs, des canards, des hiboux, des cygnes accouplés, des lions, des perroquets dont la robe d'azur se constelle de pastilles jonquille. C'est déjà dans les sujets, dans la technique, une abondance d'invention d'une incomparable richesse. N'ayez crainte : la justice viendra quelque jour pour tant de créations spirituelles et charmantes; vous les verrez tirées de l'oubli et sauvegardées avec

la même ferveur diligente que nos contemporains apportent à collectionner les ouvrages de Rouen, de Moustiers et de Nevers.

Aux yeux de l'historien cette production initiale vaut par elle-même et en raison des enseignements qu'elle contient. On y suit l'acheminement de la personnalité vers les sources généreuses où va bientôt s'alimenter presque exclusivement le génie d'Émile Gallé. Sans contredit, l'œuvre du verrier n'aurait pu atteindre d'emblée à cette originalité si elle n'avait pas été précédée par les travaux qu'expose l'œuvre du céramiste — dans sa dernière partie surtout, car, à partir de 1880, les regards jetés hors de France et les ressouvenirs n'interviennent plus qu'à l'état d'exception. Vers le même instant Émile Gallé prend une part grandissante aux travaux de la *Société lorraine d'horticulture;* il accepte d'être le principal rédacteur de son bulletin, se faisant le héraut de ces artistes nancéens de la flore, les Lemoine et les Crousse, qui ont bien droit à la mention de l'histoire car leurs créations incessantes n'ont pas manqué d'engager l'École de

Nancy dans les routes glorieuses qu'elle parcourt aujourd'hui. Émile Gallé sera le familier de ces horticulteurs fameux. Il trouve son plaisir à chanter en poète la nouveauté de leurs bégonias et de leurs glaïeuls, ou bien à disserter avec l'autorité du savant sur l'acclimatation en Lorraine de l'*hamamelis arborea*, « une des espèces les plus curieuses de celles qui existent au Japon ».

Chaque jour la nature devient davantage l'objet unique de sa dilection. Voyons comment Émile Gallé entend ce culte et quelle en est, d'après lui, la portée. A parcourir les champs, à s'enchanter de leurs spectacles, il paraît avoir éprouvé des émotions telles que Bernardin de Saint-Pierre, Corot, Cazin, n'en ressentirent pas de plus intenses; elles font de son œuvre, pris dans son entier, un hymne incomparable à la gloire du Créateur. Et je ne limite pas à la flore le domaine de ses investigations; c'est la campagne entière qu'il a interrogée. Tout l'a charmé et ravi, non seulement les petites plantes qui faisaient dire à saint Matthieu : « Salomon dans toute sa gloire n'est pas vêtu comme l'une

d'entre elles », mais aussi le sentier, la chaumière, la plaine, le bois, la forêt, la montagne, le rocher, l'horizon lointain, mais aussi l'insecte dont Gallé a compris, avec Michelet, toutes les vertus décoratives, et encore la conque fichée dans la terre, vestige des âges disparus. Son art a beau s'appuyer sur la science la plus solide, l'observation du réel ne cesse jamais de s'y subordonner au principe d'Ernest Renan, qui veut que « tout ici-bas soit symbole et songe ».

Oui, l'art naturaliste d'Émile Gallé est *symboliste* au premier chef, je veux dire qu'un sens profond se cache toujours sous la reproduction des apparences; mais, à cet égard, le mieux est d'écouter la profession de foi du maître, telle qu'il l'a lui-même formulée en 1900, lorsque l'Académie de Stanislas l'eut appelé à prendre séance parmi ses membres.

« Imaginer des thèmes propres à revêtir de lignes, de formes, de nuances, de pensées, les parements de nos demeures ou les objets d'utilité ou de pur agrément, adapter son dessein aux moyens d'élaboration propres à chaque matière, métal ou bois, marbre ou tissu, cela est une occupation absorbante, certes. Mais elle est plus sérieuse au fond,

plus grave de conséquences que le compositeur d'ornements ne le soupçonne d'habitude.

« Toute mise en action de l'effort humain, si infime que, souvent, le résultat paraisse, se résume dans le geste du semeur, geste redoutable parfois. Or, inconsidérément ou de propos délibéré, le dessinateur, lui aussi, fait œuvre de semeur. Il ensemence un champ dévolu à une culture spéciale, le décor, à des outils, à des ouvriers, à des germes, à des récoltes déterminées. Car, parmi les ornements qui naissent de ces préoccupations habituelles, les plus humbles comme les plus exaltés peuvent devenir un jour des éléments dans cet ensemble documentaire révélateur : *le style décoratif d'une époque.* En effet, toute création d'art est conçue et naît sous les influences, parmi les ambiances des songeries et des volitions les plus coutumières de l'artiste. C'est de là, quoi qu'il en ait, que surgit son ouvrage. Qu'il y consente ou non, ses préoccupations sont au nouveau-né des marraines, bonnes fées ou sorcières, qui jettent de mauvais sorts ou confèrent des dons magiques. L'œuvre portera la marque indélébile d'une cogitation, d'une habitude passionnée de l'esprit. Elle synthétisera un symbole inconscient et d'autant plus profond. Certains tapis d'Asie sont marqués, parmi la trame et les laines, d'une soyeuse mèche de cheveux de femme : c'est la marque personnelle de la tâche accomplie. Tel un livre clos laisse voir, au ruban fané, la page méditée, préférée, parfois à jamais interrom-

pue. Ainsi le décorateur mêle à son ouvrage quelque chose de lui. Plus tard, on démêlera l'écheveau; on retrouvera le cheveu blanchi, la larme essuyée — les autographes de Marceline Valmore en sont illisibles souvent — et la chose muette exhalera ou bien le soupir de lassitude ou de dégoût pour la tâche non volontaire et rebutante, ou bien le viril satisfecit du poète :

O soir, aimable soir, désiré par celui
Dont les bras, sans mentir, peuvent dire : Aujourd'hui
Nous avons travaillé !

« Concitoyen d'un des plus délicieux symbolistes, Grandville, nous avons appris à lire dans ses Fleurs animées et ses Étoiles; et nous savons bien que cette éloquence de la fleur, grâce aux mystères de son organisme et de sa destinée, grâce à la synthèse du symbole végétal, dépasse parfois en intense pouvoir suggestif l'autorité de la figure humaine. Nous savons que l'expression, dans notre chardon héraldique par exemple, tient au geste braveur, et, dans d'autres plantes à l'air penché, à la ligne pensive, à la nuance emblématique, et que nuances, galbes, parfums. sont des vocables de ce que Baudelaire appelait :

Le langage des fleurs et des choses muettes.

« Mais qui ne conçoit que l'artiste, penché à reproduire la fleur, l'insecte, le paysage, la figure humaine et qui cherche à en extraire le caractère, le sentiment contenu, fera une œuvre plus vibrante

et d'une émotion plus contagieuse que celui dont l'outil ne sera qu'un appareil photographique ou qu'un froid scalpel? Le document naturaliste le plus scrupuleux, reproduit dans un ouvrage scientifique, ne nous émeut pas parce que l'âme humaine en est absente, tandis que la reproduction cependant très naturelle de l'artiste japonais, par exemple, sait traduire d'une façon unique le motif évocateur ou le minois tantôt moqueur, tantôt mélancolique de l'être vivant, de la chose pensive. Il en fait inconsciemment, par sa seule passion pour la nature, de véritables symboles de la forêt, de la joie du printemps, des tristesses de l'automne... D'ailleurs, disons-le, il serait bien inutile de déconseiller au décorateur l'emploi du symbole, qui est si volontiers accepté chez le poète. Et, tant que la pensée guidera la plume, le pinceau, le crayon, il ne faut pas douter que le symbole ne continue de charmer les hommes. L'amour de la Nature ramènera toujours le symbolisme; la fleur aimée de tous, populaire, jouera toujours dans l'ornement un rôle principal et symbolique. Gutskow raconte qu'un chercheur du vrai bonheur, ayant interrogé la fleur, celle-ci l'avait renvoyé à l'étoile. A son tour, l'astre répondit à l'homme :

« Retourne bien vite au bleuet. »

« Pas plus que les poètes, les joailliers et les dentellières ne sauraient se passer de la nature. C'est leur droit à tous, c'est leur domaine, c'est

la source vive. Victor Hugo l'avoue, lui, le grand agitateur de symboles :

> Nous ne ferions rien qui vaille
> Sans l'orme et sans le houx,
> Et l'oiseau travaille
> A nos poèmes avec nous.

« Et voilà justement ce qui a fait la force de notre art national, depuis ses manifestations primitives jusqu'au geste émouvant qui élance vers le ciel la prière de nos cathédrales. Voilà ce qui a fait sa beauté dans sa verte expansion du XIIIe siècle; c'est qu'il ne s'enfermait pas dans l'atelier; comme le lierre au tronc du chêne il se cramponnait à la libre nature, c'est-à-dire au symbolisme même. Baudelaire a formulé d'une façon grandiose cette conception des résonances harmoniques en l'immense création :

La Nature est un temple où de vivants piliers
Laissent parfois sortir de confuses paroles.
L'homme y passe à travers des forêts de symboles
Qui l'observent avec des regards familiers.

« C'est là toute l'histoire de notre décor national celtique, gaulois, fier enfant de la rude nature, fils des druides, des bardes, revenant toujours après toutes les invasions, celles du Midi et celles de l'Est, après tous les mélanges, toutes les modes, romaines ou barbares, à sa nature, — la nature, — à son génie libre, à ses sources : la flore et la faune indigènes... »

Qu'il soit donc avéré qu'Émile Gallé n'est pas seulement le façonneur de la matière et celui qui l'agrémente de séductions jolies; il la veut incitante aux longues méditations. L'alchimie de ce « lapidaire faussetier » métamorphose en pierres dures la substance vitreuse; il sait façonner à son gré des sardoines, des onyx, simuler la craquelure des quartz, l'ambre cendré, le tachetage de l'écaille; il sait fouiller une intaille et dégager un camée; puis l'envie l'aiguillonne d'emprisonner dans le cristal le fuyant, l'insaisissable : la vapeur des nuages, le suintement des buées, l'écho assourdi des reflets, les fumées ondoyantes, les clartés lunaires. L'expérience l'a pourvu d'une palette aux nuances atténuées et rares : vert d'eau dormante, blanc de chair nacrée, jaune éteint, gris duveteux, bleu paon; mais si caressante que soit la nuance, la monochromie peut trouver à lasser, et ce seront, pour la rompre, des taches, des stries, des veines, des marbrures adroitement distribuées, bien qu'elles gardent le charme de l'imprévu. Considérez que de pareilles recherches s'accompagnent d'un respect absolu des lois d'appropriation,

que la forme ne cesse jamais de demeurer en rapport avec la convenance, et que de la forme toujours, ou peu s'en faut, dérive le décor. Il est tour à tour fourni par la matière, par la gravure, l'émaillage, l'incrustation, la mosaïque, ou par un recours simultané à ces moyens différents. Toutefois, au cours de tant d'aventures, le principe ornemental ne varie point. Sur des urnes doublées rose de Chine, exquises dans leur préciosité, se voient uniment des branches tombantes de fuchsia ou de bégonia dont les feuilles grasses utilisent, en les mettant à nu, des verts frais et piquants. D'une conque marine Émile Gallé fait un drageoir que le touret et l'émail égaieront d'autres conques pareilles à celle-là même qui a prêté son type à l'objet ; sur la panse d'une jardinière un lis se profile : la bordure et les frises seront déduites de l'inflorescence des graines du pistil et des étamines ornemanisés. La flore fossile ou marine a inspiré ce flacon couvert d'algues, de crabes, de coquillages, et ce vase où se voient des conifères gravés en creux. Sur tel autre, qui offre l'aspect de la chair pulpeuse des bulbes de

liliacées, deux scarabées s'enchevêtrent dans la mousse. A l'épiderme d'un cristal aux matités de cierge, les floraisons à demi fanées exaltent l'éphémère et navrante

> Beauté des choses qui meurent

et, pour pleurer Ariel, le cristal s'endeuillera de brouillards, de nuages sillonnés de l'ombre d'un vol de chauve-souris. Les colchiques, les myrtilles aux feuilles tachetées et les renoncules des bois diront la mélancolie de l'automne. L'hiver, l'hiver aussi, est rappelé avec ses inclémences, ses rigueurs, ses gels, par le défilé des oiselets transis dont le pas étoile la neige; par la soldanelle des Alpes perçant le verglas, curieuse d'air et de soleil; par les végétations endormies sous le givre, semblables au bonheur du poète :

> Car la tristesse de ma joie
> Semble de l'herbe sous la glace,

dit Maurice Maeterlinck. Sur les lèvres des vases les citations de poèmes aimés, les versets des saintes Écritures paraphrasent le symbole choisi, et je ne m'explique guère comment ces

légendes, ces devises ont pu prêter au blâme, alors qu'elles continuent simplement un mode d'ornementation parlante habituel au moyen âge et à la Renaissance. Gallé en use pour élever ses ouvrages au rang de confidents; il leur demande d'inclure ses révoltes et ses rêves. Le cristal se voit magnifié au point que l'on réclame de la plus fragile matière, comme de la médaille frappée dans l'airain, la survie de la glorification et la perpétuité du souvenir : il lui appartiendra d'exprimer la douceur de l'amitié, les élans de l'enthousiasme, les félicités solennelles du baptême, des fiançailles, de l'hymen, à moins qu'une auguste mission l'invite à commémorer la dévotion de la Science à Pasteur ou la gratitude d'une cité envers le chef de l'État.

Plus invariablement encore que les vases, les ébénisteries de Gallé se différencient en ce qu'elles se composent dans leur entier d'éléments tirés de la nature. Rien ici qui ne soit suggéré par la réalité ambiante, qui ne certifie un amour sans bornes pour le sol natal que l'artisan chérit avec la dilection du sensitif, de l'érudit, du lettré.

Les bois qu'il préfère travailler sont ceux de sa province, soit qu'il les sculpte et qu'il demande aux motifs d'ornementation de devenir les emblèmes de la matière ou d'annoncer la destination de l'ouvrage, soit qu'il se constitue, avec leurs différentes essences, la palette aux mille nuances nécessaires à ses marqueteries rustiques. Sur le dessus de ses tables, sur le flanc de ses commodes, de ses vitrines, ce ne sont que paysages, fleurs, plantes, herbes, oiseaux ou papillons, jetés en toute liberté. La règle de Gallé est de tirer la décoration de l'effet du bois et il ne manque jamais à lui conserver l'aspect même de la réalité. Plusieurs créations peuvent intervenir à titre d'exemple et renseigner sur la conception et la structure : tout d'abord les trois meubles de 1889 qui marquent (1) une date dans l'histoire

(1) Le cabinet en chêne lacustre ; la table de musée à épine et à rallonges en noyer sculpté et en prunier tourné ; l'échiquier en amarante sculpté. — Rappelons les principaux meubles dont Gallé fut encore l'auteur (en dehors de ceux auxquels il sera fait allusion plus loin) : *les Fruits de l'esprit*, bahut (1894) ; *les Parfums d'autrefois*, console (1895) ; un ameublement de salon moderne ; *les Ombellifères*, étagère ; *la Montagne*, cabinet ; *la Forêt lorraine* (1900) ; un mobilier de salle à manger (1903) ; et l'ameublement de chambre à coucher et la vitrine exécutés pour M. Henri Hirsch (1904).

de l'ébénisterie française et qu'aucun musée ne s'avisa de recueillir pour la honte de notre temps ; la figure humaine participe à l'ordonnance du décor ; mais bientôt la campagne déserte se suffit, comme si elle parvenait mieux, en l'absence de toute créature, à se montrer sous l'aspect d'éternité. Un dressoir qu'Émile Gallé appela *les Chemins d'automne* réjouit encore notre souvenir : du plancher surgissent, ainsi que d'une terre fertile, deux ceps antiques d'orme ; ils montent, encadrent le buffet à serrer la vaisselle et garer l'argenterie ; ils deviennent les colonnes protectrices de la crédence ; ils se ramifient, se rejoignent et se croisent au faîte pour former le dais qui abrite et couronne. Entre ces pilastres, des paysages mosaïqués se développent sur les volets de l'armoire, les panneaux du fond, dans les intervalles du fronton, sur les côtés, partout où une surface plane est demeurée libre.

S'agit-il d'une table de salle à manger, le thème adopté le plus opportunément du monde sera *les Herbes potagères :* « Que tout ce maraîchage est un riche domaine pour le décor, un

terrain neuf pour les jeux de la fantaisie ! s'exclame Émile Gallé. Que de formes végétales tant connues et méconnues ! L'exquise fleur de la parmentière, les inflorescences globuleuses de l'oignon, les pimpantes aigrettes de l'ail, les lambrequins du chou frisé, les graines des plantes ombellifères ! Qu'il est intéressant de chercher le résumé de leurs nobles attitudes et de leurs figures pleines de caractère ! » Au même ameublement que la table de la salle à manger appartient et fait suite une console d'appui en orme champêtre. Les pieds sont fournis par la tige et la grappe du muscari ; un croisillon, dont la moulure est faite d'un sarment, les relie ; le dessus présente des sites hérissés de vignobles où les ivraies de la vigne, les lamiers, les tulipes sylvestres, les tabourets perforés, les anémones et les lierres dressent leurs silhouettes grêles.

En l'année 1893, la visite de l'escadre russe fournit à la province mutilée une occasion ardemment saisie de prouver son patriotisme et de justifier le renom de ses industries. Un Livre d'or, contenant un envoi des municipa-

lités, une adresse des sociétés et de la presse lorraines, est offert au tsar. On demande à Émile Gallé le meuble destiné à supporter et à présenter l'album fastueux; le motif inspirateur sera la *Flore de Lorraine,* et le maître de décrire comme il suit son ouvrage :

« La tablette repose sur des colonnettes fleuries de myosotis et de frondes de fougères en bronze ciselé. Elle se trouve sertie d'une ceinture en cuivre jaune et rouge découpée à jours et martelée, figurant des flots marins semés de corolles de souvenirs, et l'entrelacement du chêne gaulois et du pin de Riga noués de liens de pervenche avec, pour devise, l'étymologie du nom français de la fleur *pervincio* qui signifie : *J'unis et j'attache.* Le dessus de la table représente, à l'aide de bois multicolores incrustés, les herbes du pays lorrain avec leurs noms populaires et ceux des localités où elles se rencontrent : le sapin des Vosges, la parnassie de Remiremont, le genêt de Raon, la fougère à quinine de Cirey. Ainsi la grande gentiane symbolise le Donon antique et Dabo, la merise le Val d'Ajol, l'osmonde royale Saint-Dié, le lis des bois Domremy, la jeannette et l'herbe à la Vierge Vaucouleurs, la gueule de lion Belfort. Ce buisson de blanches épines qui filent en bordure perlée, c'est Épinal. La saponaire, c'est Dombasle aux soudières géantes, la lunaire Lunéville et le charme Charmes-la-Côte. Avec leurs pompons et leurs

fusées de fleurs, l'orchis militaire, l'orchis suave, le sabot de la Vierge rappellent les villes et les bourgs sur la Moselle : Toul, Dieulouard, Frouard, Pompey, Liverdun ; et tous ces noms s'entortillent aux rameaux comme des lianes. Nancy se signe d'un chardon nerveux et coquet, Bruyères-le-Châtel se marque par une branche de sa bruyère, et le Valtin par un brin de myrtille. Trois pensées disent Bar-le-Duc, le châtaignier Châtenois, la fléchière Pont-à-Mousson, le nénuphar nain et l'isoète Gérardmer et les lacs de la montagne ; enfin cette touffe de violettes des champs apporte l'offrande du plus humble village, Réchicourt-la-Petite.

Cependant le Livre d'or recouvre et cache, comme dans un asile de mystère, une croix lorraine fleuronnée en floraisons de diclytra, symbole d'union cordiale. Aux branches de la croix s'enlacent des végétations de deuil. Mais tout au fond du tableau ligneux, un horizon plus clair se déroule au souffle matinal. Une légende s'inscrit sous les palmes et les corolles ; elle nous dit à nous-mêmes, comme elle redira longtemps aux Russes, nos amis : « *Gardez les cœurs qu'avez gagnés.* »

Ce commentaire décèle la pensée de fière envolée qui anima le maître ébéniste. Pour représenter la Lorraine, et en faire transparaître l'âme, les hantises et les rêves, pour marquer le pieux attachement à la mère patrie,

point d'allégories, point de figures à gestes tragiques, à attitudes déclamatoires ; l'herbier de la province saura, à lui seul, évoquer le coin de terre ancestral : c'est la petite fleur de Lorraine qui dira là-bas, au loin, l'amertume des deuils, le réconfort des espoirs, l'effusion confiante du cœur. Regardez-la s'épanouir à sa guise ; le coteau s'est illuminé aux clartés de l'aurore et la paix du ciel radieux chasse les trois oiseaux de malheur et de nuit. Sur les champs et la nue, regardez s'élancer les tiges flexibles, regardez osciller, au gré de la bise, les pesants calices. Voici les plantes rares et caractéristiques de chaque hameau, les voici enchevêtrant leur feuillage parmi les lettres des noms pittoresques, les voici avec leurs appellations paysannes en patois, avec leurs désignations révélatrices du lieu où elles végètent ; et, à travers le voile de deuil d'une brume, perlées comme d'une rosée de larmes, voici celles « que la science catalogue dans l'herbier lorrain, alors que les stations ont été distraites de la flore française » ; elles sont là, humbles ou hautaines, accablées ou joyeuses, brillantes

ou pâles, s'érigeant avec orgueil, d'autres fois tristement inclinées, ou encore tapies à l'ombre des mousses, éloquentes toutes... (1)

En dépit de l'improvisation à quoi contraignait la brièveté des délais, l'architecture du meuble a été combinée à loisir, et l'exécution parachevée avec une particulière tendresse. J'y retrouve et j'y goûte, comme dans la table des *Herbes potagères*, le rayonnement d'un décor recherché et libre, une interprétation de la flore toute personnelle, et des rapprochements de nuances d'une ineffable douceur. Le tableau de marqueterie polychrome, avec sa base de devises et sa moulure circulaire formée d'une branche de sapin, séduit par le symbolisme élevé, par la science végétale qui s'y accuse, et le riant semis des plantes épandues. Les

(1) L'inconcevable est que, en vingt jours, une invention compliquée ait pu passer des limbes du rêve dans l'ordre des tangibles réalités. Il a fallu pour y parvenir, l'émulation enthousiaste d'un atelier enfiévré de patriotisme, un travail acharné diurne et nocturne, poursuivi sans trêve, avec la conscience de l'accomplissement d'un noble dessein ; et l'idée fut belle de convier les vaillants ouvriers alsaciens ou lorrains, coopérateurs de l'œuvre, à apposer leurs signatures au bas de « son acte de naissance », à proclamer sur le parchemin scellé dans le meuble, la foi qui les encouragea, l'espoir qui les soutint durant leur opiniâtre effort.

alternances de repos et de vide, la vaste échappée d'horizon, l'aérienne et lumineuse perspective mettant bien en valeur le cadre floresque, donnent au dispositif de l'ornementation son style et son charme. Que plus bas la vue se pose, ce sont partout des détails imprévus : autour de la frise, le cuivre a pris, sous la morsure des oxydes, des aspects de turquoise ou d'émail terne qui laisse jouer par endroits le reflet d'une fleur en rosette ; une haute gerbe de fougères et de chardons offre l'amusant contraste de patines semblables et développe son orbe à la rencontre des quatre bras du croisillon, recouverts chacun d'une floraison métallique vert-de-grisée à l'instar des bronzes pompéiens.

Quel idéaliste a estimé le domaine agreste digne de célébrer l'alliance de deux peuples ? Un poète à la Millet, un Lorrain tout à la dévotion de sa Lorraine, qui n'oublie ni ne renonce, et par surcroît un artiste foncièrement épris des richesses naturelles de sa région et en connaissant les plantes comme personne au monde. Cela fut toujours sa passion, vous le

savez, de les colliger, de les décrire, de les dessiner; de grossir sans arrêt son herbier. Aujourd'hui, à l'heure dite, il se synthétise, se résume et, mû par un admirable élan, se dépasse. Dans la *Flore de Lorraine*, Émile Gallé a dépensé la somme de trente années d'observations et de peines; il a épuisé l'arsenal de ses continuelles recherches; il a vidé en l'honneur de la Russie le trésor au jour le jour amassé, prodigue et superbe.

Les Expositions universelles, les Salons de l'*Union centrale des arts décoratifs* et de la *Société nationale des beaux-arts*, étaient pour lui autant de prétextes à un redoublement de fiévreuse ardeur. Ses envois y étaient attendus, guettés avec une curiosité anxieuse; pendant quarante ans (1864-1904) il n'a pas cessé de dérouter le troupeau des imitateurs et de surprendre, par son aptitude à se renouveler, par le grandissement de la personnalité, par une convoitise de perfection infatigable qui lui commandait d'exiger toujours plus et mieux de lui-même. 1867, 1878, 1884, 1889, marquent les étapes mémorables d'une maîtrise que les

plus grands esprits ont vantée à l'envi et dont le suprême épanouissement devait apparaître en 1900.

Jusqu'alors l'éloge avait concédé à Émile Gallé le privilège de l'originalité, de l'infinie délicatesse, des harmonies précieuses, et maintenant, sans rien perdre de ses dons d'autrefois, il se montrait capable de robuste vigueur, non seulement dans ses meubles, comme le dressoir de la *Blanche Vigne,* mais dans des verreries qui empruntaient aux formes végétales l'ampleur de leur galbe et s'enrichissaient d'un décor floral, en forte saillie, largement modelé et ciselé; en même temps des services de gobeleterie, des cristaux d'éclairage, dont les fines gravures transparaissent et jouent aux lueurs de l'électricité, réalisaient la double ambition d'ennoblir les nécessités de l'existence et de rendre accessible à tous le bienfait de la grâce et de l'harmonie.

Aussi bien un altruisme vigilant dirige la conduite de l'œuvre et de la vie. Souvent les théoriciens, prompts à réclamer le bénéfice de l'égalité, n'acceptent pas dans la pratique les

conséquences de leur doctrine. Pour Émile Gallé, rien de tel; sa loyauté et sa droiture lui persuadent de conformer ses actes à ses principes, de joindre l'exemple au précepte : les ouvriers qui l'entourent sont les membres d'une même famille qui est la sienne propre; il vit en communauté étroite de cœur et d'esprit avec les compagnons de son labeur; il veut que, pour eux aussi, l'art soit le travail fait avec joie. « Va dans le jardin, dit Ruskin au dessinateur, et prends pour modèle ce qui t'aura séduit. » Le maître ne stimule pas d'autre manière les artisans à l'intention de qui fleurit — véritable école de botanique, — le parterre contigu à l'atelier; il leur communique son inspiration, il leur insuffle sa pensée; à force de l'aimer, on le comprend sur un signe, et l'accord s'établit entre la main qui exécute et l'esprit qui conçoit et commande.

La volonté de partage va plus loin : le succès de quelques-uns ne lui donne pas les satisfactions suffisantes; l'intérêt général doit l'emporter. Émile Gallé décide d'étendre à toute une région

le bénéfice de ses acquisitions et de ses découvertes. Il crée l'*Alliance provinciale* afin d'instituer un enseignement spécial aux industries d'art et d'exercer les talents de l'Est à « construire et parer sainement dans un esprit à la fois respectueux et indépendant vis-à-vis de la nature »; il apprend à ses fidèles disciples de l'École de Nancy que « chaque plante a son caractère et que chaque époque, chaque maître qui s'efforce de se l'approprier, y mêle involontairement quelque chose de soi-même ». Nous ne voyons que William Morris pour s'être tracé une semblable tâche, pour avoir ainsi entrepris de susciter la vocation, de grouper les bons vouloirs et de les diriger en les ralliant à une règle commune. En Lorraine, en France, une évolution se produit dans les arts appliqués, analogue à celle dont la peinture et la statuaire sont témoins; la recherche de la vérité s'y poursuit, guidée par le tact du goût et embellie par un symbolisme poétique de la nature.

Pour assurer la prépondérance de son idéal, Gallé possède l'autorité du savoir et la leçon édifiante de ses écrits. Propagateur à l'âme

ardente, c'est aussi un maître styliste, dont les travaux, pour être peu connus, n'en demeurent pas moins essentiels à qui désire approfondir le tempérament de l'homme, la psychologie du penseur, le labeur de l'artiste.

Une première suite d'articles affirme le dessein d'appeler la collectivité à faire son profit d'observations toutes personnelles. L'auteur y paraît légitimement inquiet de l'avenir. Verser dans la complaisance d'un optimisme vain n'est pas son fait; à l'entendre, les droits de la propriété artistique sont méconnus, les fraudes de la contrefaçon restent impunies et l'heure est venue de modifier la loi de 1806; ailleurs il signale l'arbitraire des tarifs douaniers, les abus du protectionnisme à outrance, le danger de la concurrence étrangère, les essais tentés au dehors pour le perfectionnement de l'outillage; il déplore notre ignorance des langues vivantes, notre effroi du déplacement, notre mépris des marchés lointains et le trop long délai apporté à ouvrir au commerce national une zone d'extension plus large.

Depuis 1882, vous le verrez, presque sans arrêt, publier sur les arts qu'il pratique; il enseigne, juge, se commente. Dès cette époque s'énoncent les lois à l'observance desquelles il ne faillira jamais. Le décorateur doit être original, moderne, français : *original*, « en buvant dans son seul verre, fût-ce de l'eau claire seulement »; *moderne*, en fuyant l'ombre des styles morts; *français*, en respectant la tradition indigène. Mainte étude générale révèle la genèse de la production et les principes qui président, avec un ferme esprit de suite, au laborieux enfantement; puis des descriptions insérées ici et là, dans les revues et les *Notices aux jurys* de 1884, 1889 et 1900, dans les catalogues d'exposition même, immortalisent les fragiles chefs-d'œuvre et les ébénisteries que recèlent aujourd'hui les collections d'amateurs et les musées publics. Ce double donné aux créations de l'artiste, n'est pas sans rappeler, à certains égards, le Livre de Vérité que composa jadis Claude de Chamagne; en éclairant le fond même de la pensée et les

intentions intimes de l'auteur, il désigne du même coup à l'avenir quels ouvrages ont absorbé le meilleur de ses énergies. Singulier spectacle qu'offre la lutte, chez le même maître, de facultés différentes mises en concurrence pour la traduction d'un sujet unique, — le littérateur demandant aux artifices d'un style imagé le secret des inventions que le verrier ou l'ébéniste s'est imposé d'exprimer par le verbe de la matière !

Viennent les destins à s'accomplir et les écrits disséminés à tous les vents de l'esprit à être demain rassemblés, la richesse et la haute signification de l'œuvre littéraire (1) tracée en marge de l'œuvre de l'artisan ne laisseront pas de s'imposer. Le chef de l'École de Nancy prendra alors rang parmi les créateurs dont la bienfaisante action s'est prolongée dans les pures régions où l'esprit vit de sa vie propre, en dehors des contingences de la matière. C'est

(1) Elle comprend des études d'ordre esthétique, puis des travaux sur divers sujets de botanique. On les trouvera en partie réimprimés dans un volume : *Ecrits pour l'Art* (un vol. in-18, Laurens, 1908). La correspondance, d'un passionnant intérêt, mériterait, elle aussi, d'être recueillie et publiée.

ainsi qu'il convient d'exalter son souvenir et tel, imaginons-nous, Émile Gallé se présente à l'admiration de la postérité : un maître d'élection, dont l'âme plane au-dessus des limites tracées au génie, dont l'existence offre l'héroïsme d'un combat sans trêve, dont l'œuvre s'incorpore à l'histoire même du pays, et auquel il échut d'élargir par un insigne exemple l'idéal et la conscience de la dignité humaine.

Mais il va de soi, Camarades, que toute parole restera vaine, et que l'art d'Émile Gallé ne révèlera son mystère qu'à la condition d'en comprendre les thèmes inspirateurs. Il doit susciter en vous l'ambition d'être des hommes « pour qui le monde visible existe » et qui ne passent plus aveugles ou indifférents parmi les fêtes données en leur honneur. C'est par l'intelligence des visions soumises au regard quotidien que l'esprit de l'homme s'élève à l'intelligence de l'art. De l'aube au crépuscule, dans la campagne, la banlieue et la ville, dans la rue, au foyer et à l'atelier, il y a de la beauté éparse à tous

les instants, et partout émouvante. Cessez de l'ignorer et de la méconnaître : « Nos pensées et nos actions, dit Maurice Maeterlinck, puisent leur puissance et leur forme dans ce que nous avons contemplé. » Chaque spectacle possède son caractère propre qui se signifie par ses apparences; l'interrogation pressante d'un examen recueilli n'échoue jamais à en faire jaillir le sens pittoresque et l'intérêt plastique. Regarder, réfléchir, comparer, retenir, telle est la suite d'opérations auxquelles il faut astreindre le cerveau; elles raisonnent le sentiment esthétique, elles en expliquent les origines et les effets. L'affinement de l'appareil de perception, la jouissance plus vive des yeux et de l'esprit compenseront la peine de l'effort; votre sensibilité sortira enrichie, votre jugement fortifié, et par ce développement de la personnalité vous seconderez la mission de l'esthétique sociale, vous saurez préparer et hâter l'avènement d'une ère de paix, de fraternité et d'amour.

II

JULES CHÉRET [1]

Par les matins pâles qui enveloppent et semblent tout confondre, malgré la tristesse de ses architectures anonymes et le silence du boulevard endormi, Paris n'abdique pas sa personnalité. Devant les yeux las du nouvel arrivant, aux lueurs indécises de l'aube, il déroule une fresque vague qui borde le chemin, s'interrompt, puis reprend, pour s'arrêter et reprendre encore. Les vapeurs se dissipent, le jour se lève et, le long des murs, brille une tenture pareille aux tapisseries que la piété

[1] Préface pour le *Catalogue de l'exposition des œuvres de Jules Chéret*, à la Bodinière (décembre 1889).

déployait jadis sur le parcours des processions saintes. Les clartés s'avivent, les lignes prennent plus de netteté, les formes plus de précision. En des allégories chatoyantes, radieuses de jeunesse et d'humour, un observateur a synthétisé la vie de Paris, s'est plu à représenter ses amusements, ses élégances et ses modes. L'extraordinaire prodige que cette apothéose du plaisir et de la grâce installant à l'angle des carrefours, sur les crépis lézardés, contre les clôtures plâtreuses des bâtisses, son flamboiement de féerie! Et d'où vient pourtant notre illusion? D'une image délavée par la pluie, déchirée par le vent, demain recouverte, anéantie, d'une affiche de Chéret.

I

Arracher la rue grise à la monotonie des maisons alignées au cordeau, y jeter le feu d'artifice des couleurs, l'animation du mouvement, le rayonnement de la joie; convertir les soubassements en surfaces décorables et obliger ce musée en plein vent à refléter le caractère

de la race, à favoriser l'éducation inconsciente du goût, telle a été la tâche de Chéret. Du caprice de son génie ont surgi, sous prétexte d'annonces, mille visions charmeresses et rieuses. L'affiche s'est vu élevée par lui au rang de la peinture murale; indifférente ou morne auparavant, elle emprunte à la diaprure des tons ses éléments de succès, sa chance de persuasion. Ainsi Chéret s'est joué des problèmes ardus que proposait à son illustration la fièvre de la réclame et, de cette fièvre croissante il a profité pour s'emparer de la grand'ville, pour devenir, trente ans et plus, l'unique décorateur du Paris moderne.

Des disciples, des émules passés maîtres à leur tour se sont lancés à sa suite, et les économistes auront à consigner dans leurs statistiques l'action utile de Chéret dotant son pays d'une industrie ignorée qui entretient aujourd'hui une armée compacte d'ouvriers. Mais rien n'est à craindre pour lui des rivaux qu'il s'est donnés. Sa célébrité plane au-dessus des divergences esthétiques, faite de l'acclamation spontanée de tous et du suffrage réfléchi de

l'élite. Doit-on l'attribuer à la fortune qui lui échut d'incarner les qualités de l'humeur française? Vient-elle d'un commerce quotidien avec la foule et de la gratitude du passant envers l'embellisseur de la cité? Son rang est celui du chef d'école : ses plagiaires ou ses successeurs le servent en ce qu'ils dégagent à l'évidence le prix de son initiative et l'individualité de ses dons.

En dehors du sens des affiches de Chéret, de leur portée psychologique, et à ne considérer que la notation, son art, d'essence française, de quintessence parisienne, est tout primesautier. Il garde, en son expression définitive, la chaleur de l'émotion créatrice et la fougue de l'inspiration. Une verve généreuse s'y épanouit, ardente à se dépenser parce qu'elle est sûre de ne se tarir ni de ne se faner jamais. Le libre jet du dessin qui fuse, la vivacité des tons qui rutilent confèrent à l'image la soudaineté saisissante de l'apparition. Chacune semble improvisée dans le moment même où l'esprit l'a conçue et chacune répond aux exigences complexes de la destination. Tout s'y

trouve établi en vue du rôle que l'affiche doit tenir, de la place qu'elle est appelée à occuper. Le sujet, d'un symbolisme clair, se saisit vite et de loin; la légende, sans diminuer ni outrer son importance, remplit, comme il sied, son office indicateur, tantôt reléguée dans les vides, tantôt donnée comme cadre à la composition, plus rarement enchevêtrée avec elle. Lettre et dessin s'accordent pour faire valoir l'ensemble à l'homogénéité duquel concourt encore la couleur dont l'éclat va s'atténuant selon l'éloignement des plans.

Depuis l'heure de ses débuts, la prédilection pour le dessin sur pierre est restée très active chez Jules Chéret. Les ressources, les roueries du métier lui sont familières. De plus sa qualité de chef d'atelier l'a initié au maniement des presses; il devine ce qu'on en peut espérer et quel encrage léger saura donner à l'estampe les clartés et la transparence de l'aquarelle. Des effets compliqués et puissants naissent de moyens ingénieux et simples. On s'en rend compte à épier la mise au jour de quelque affiche à travers la série

de ses états : une première impression en noir établit les contours; le modelé et les accidents intermédiaires sont indiqués par les tirages successifs des deux ou trois pierres complémentaires, l'une pour le rouge, la seconde pour le bleu, une dernière parfois pour le jaune. Ici le ton pur tranche sur le blanc du papier; là, au contraire, la superposition le fond avec une autre couleur, l'adoucit et le métamorphose. Cette décomposition du travail fait ressortir le constant et victorieux effort pour l'enrichissement de la palette, la science des jeux et des combinaisons chromatiques, l'habileté à réserver les à-plat pour les enluminures franches et à parvenir, en vertu de la loi du contraste simultané et par le rapprochement de points de tons opposés, aux nuances tendres, aux colorations rompues, aux gris estompés des lointains.

En résumé, nul effet ne fut mieux atteint, nulle tenture n'affirma une plus rare et plus instinctive entente de la décoration. Aussi s'étonne-t-on que jamais carton de tapisserie, plafond de salle de théâtre, de concert ou de bal n'aient été demandés au pinceau de Jules

Chéret (1). Avec quel bonheur la fantaisie de l'artiste se serait jouée sur de grands espaces ! La réflexion cherche à cette création imaginaire des équivalents au temps passé ; plutôt encore que Tiepolo, Goya s'offre en parallèle, et la pensée se reporte aux gaies et lumineuses fresques que montre, dans un faubourg de Madrid, l'église San-Antonio de la Florida.

II

Feuilletez l'œuvre lithographié de Jules Chéret ; il semble la chronique illustrée de l'époque, la documentation préparée aux historiens curieux de nos dehors et de nos mœurs. A ses affiches il appartient de fixer la mode qui passe, de rappeler l'appât d'une mise en vente, la trêve de décembre vouée aux jouets et à l'enfance, de dire le roman à tapage et la gazette qui se fonde, la nouveauté d'un panorama ou d'une exposition ; elles dévoilent

(1) Grâce à M. le baron Vitta (Voir *infra*, *Une ville moderne*, p. 205), et plus tard, à M. Fenaille et à la Manufacture des Gobelins, ces vœux, formulés en 1889, ont été depuis exaucés.

la vie artificielle du soir, le passe-temps de nos veilles, les patinages galants des skatings, les spectacles de l'hippodrome et du cirque, les appels des éventails dans les jardins d'été, les œillades des divas soulignant le mot leste; elles perpétuent ces fêtes amoureuses, bals masqués de Tivoli et de Valentino, descentes tournoyantes des montagnes russes, analcades folles du Moulin-Rouge qui prêtent à la nuit de Paris la liesse d'un carnaval sans fin.

Pour ces tableaux vivants et cette pantomime, des acteurs de tous les temps, de tous les mondes, de tous les répertoires : Arlequin et Colombine, Scapin et Scaramouche, le vieux Polichinelle gaulois de Brioché, à la face rubiconde, Gilles et Pierrot, frondeurs et pimpants, les médecins à bonnet pointu de Molière, des pitres, des clowns, des bateleurs, des enfants roses, souriants et joufflus, arrière-cousins des Amours de Boucher, des muses d'opérette et de café-concert, des ballerines de Montmartre, des contemporaines « mêlées », dirait Rétif de la Bretonne, la « mélancolique tintamarresque » des Goncourt, l'horizontale,

le gommeux fin de siècle... Et quelle fièvre les possède ! Une trépidation électrique les lance dans l'espace, les suspend entre le ciel et la terre d'où les éclairent, par en dessous, les feux d'une invisible rampe. Emportés par le vertige, ils gesticulent, se démènent dans le vide, s'exténuent, halètent et suffoquent jusqu'à défaillir.

Cependant aucun d'entre eux ne songe à sortir de son emploi nettement défini. Une idée générale domine, système d'un ironiste qui veut accuser le contraste entre le rude et le délicat, entre le grossier et le raffiné. A ce sens de la joie « torrentielle », « frénétique », que proclama J.-K. Huysmans correspond, par antithèse, un sens pénétrant de la grâce voluptueuse, coquetante. Et maintenant s'explique la distribution des rôles dans la comédie de Chéret. A l'homme, les ridicules du corps et de l'esprit; à lui, les rougeurs avinées de la face, les balafres de vermillon, les prunelles hors de l'orbite; à lui le tic du monocle; à lui le sac, la blouse, le paletot à sous-pieds et à pèlerine, les vêtements vagues où se perd son étisie, où flotte son embonpoint; à lui les parades charivaresques,

les dégingandements, les contorsions, les cabrioles, les esclaffements, l'hilarité épanouie et le gros rire à hoquets convulsifs qui soulève les flancs.

Si l'homme est accablé des stigmates du grotesque, la femme possède toutes les séductions, tous les enjouements. Pour en tracer l'image, Chéret retrouve les divinations des peintres-poètes du XVIII^e siècle, de Watteau et de Fragonard. Il sait chiffonner un visage, l'étoiler de fossettes, entr'ouvrir les lèvres par un sourire, découvrir la fraîcheur des nuques à l'ombre des cheveux follets ébouriffés. Il sait que la décolleture en pointe d'où s'échappe la chair poudrée allongera la taille déjà svelte. Il sait mouler la rondeur des hanches, affiner l'attache du poignet et la cambrure du pied au bout duquel sautille la mule de satin. Mais son plaisir n'est jamais si grand que de poursuivre la ballerine dans les évolutions de la danse, de la jeter planante dans un nuage de tulle et de gaze, de noter les balancements rythmés de ses bras arrondis, l'ondoiement de son corps, la projection et la retraite du

buste, le saut des jambes effleurant le sol pour rebondir aussitôt.

Chéret veut-il augmenter d'un personnage nouveau la funambulesque troupe, il ne se contente pas d'insérer la maigreur de Pierrot dans le tortillement du frac ; et à la danseuse qu'il conçoit autrement que Degas, moins perverse, moins humaine, à son idéale et chimérique danseuse il oppose qui ? Le Gribouille moderne, trapu et balourd : « Auguste », la sottise en habit noir...

III

L'estampe en couleurs est la distraction préférée des siècles qui vont finir. Le XVIII^e siècle oubliait les orages de la Révolution avec les cuivres de Debucourt ; le XIX^e à son déclin s'est amusé des lithographies de Chéret. Il en a aimé les teintes harmonieuses et s'est applaudi des emplois nouveaux auxquels l'artiste conviait le souple et commode procédé de Senefelder. A côté des mille placards que l'on doit à Chéret, son œuvre sur pierre comprend, en même nombre,

des pièces de format moyen, dignes de particulière estime. La lithographie s'introduit dans le livre comme illustration, à l'extérieur comme revêtement, et l'idée a été ingénieuse de soustraire la couverture à sa muette insignifiance en créant pour chaque ouvrage la parure de dessins en couleurs qui chevauchent allégrement sur le dos du volume et donnent sur les plats l'avant-goût du sujet. Invitations, diplômes, titres de musique ou titres de bourse, Chéret embellira tout du charme de l'esprit. Dans la marge d'un programme, à l'angle d'un menu ou d'un avis de naissance, il fera tenir un croquis si prestement troussé et tiré de si agréable façon en sanguine avec, par-ci, par-là, un rehaut de blanc, que ces vignettes, échappées distraitement à son crayon, iront former dans les portefeuilles des amateurs une suite logique aux cartes-adresses, aux mille riens précieux de Cochin, Choffard et Moreau le jeune (1).

Affiches ou illustrations, Chéret ne les jette pas du premier coup sur la pierre; leur transcrip-

(1) Pour compléter la physionomie de l'œuvre, nous intercalons à cette place un fragment (p. 165) sur les dessins de Chéret, emprunté à une autre étude.

-tion marque le terme des recherches successives, depuis le griffonis où la pensée palpite, indistincte, jusqu'aux précisions formelles de l'idée nettement élucidée. Ces préparations graphiques utilisent le fusain ou la gouache; Chéret réserve le crayon pour le croquis d'atelier, qu'il trace au bistre sur un papier gris, bleu ou chamois.

Le comte de Caylus disait de Watteau : « Le plaisir de dessiner avoit pour lui un attrait infini, et quoique la plupart du temps la figure qu'il dessinoit d'après le naturel n'avoit aucune destination déterminée, il avoit toute la peine du monde à s'en arracher. Il possédoit des habits galants et quelques-uns de comiques dont il revêtoit les personnes de l'un ou l'autre sexe, selon qu'il en trouvoit qui vouloient bien se tenir et qu'il prenoit dans les attitudes que la nature lui présentoit. »

Vous ne parleriez pas autrement de Chéret. Afin que la main devienne la servante docile du cerveau, on l'a vu s'astreindre à *des études d'après le naturel, modèles en habits galants et comiques*, portraits d'actrices, de mondaines ou d'amis, notations rapides du maintien ou de la

démarche. Le geste féminin surtout l'a passionné; son exercice journalier a été de le saisir à l'improviste, d'en surprendre à la dérobée la grâce désinvolte dans ses plus fugitives allures; son ambition, de le caractériser d'un crayon cursif, par quelques traits essentiels, avec une concision toujours plus nerveuse.

Entre de telles mains le pastel devait préférer à la représentation de la sombre réalité les envolées dans le bleu, et du souffle de sa poussière allaient naître d'aériennes fictions. C'est bien parmi les vapeurs célestes que Chéret agite les grelots de la Folie, qu'il mène la théorie des polichinelles s'enfonçant et blémissant dans l'azur : l'étrange mascarade s'échappe de quelque paradisiaque séjour; elle descend, raye diagonalement la nue, traverse l'espace, au rythme du dernier refrain en vogue; sa chute s'éclaire de lueurs qui mettent au visage les vergetures des rayons décomposés, pendant qu'un firmament de tempête illuminé par endroits de rougeurs incendiaires s'apaise, se dégrade, de pourpre devient turquoise, pâlit encore, et suspend au-dessus de l'horizon inaperçu des

fumées mauves et des flocons d'argent... Loin même des chères visions, longtemps fuient, passent et repassent en notre mémoire ces figures de vérité et de rêve; puis la féerie se voile, les fantômes s'effacent et de l'œuvre de Chéret l'esprit ne garde plus que le souvenir du songe d'une nuit de grâce et de volupté.

III

RENÉ LALIQUE

C'est une opinion aujourd'hui répandue que la renaissance des arts appliqués en France est un mouvement d'importation étrangère. Des écrivains dignes de foi accréditent cette doctrine qui assujettit la volonté nationale à l'ascendant britannique. D'après leur thèse, les leçons de l'Angleterre, plutôt qu'un désir spontané de progrès, auraient secoué la torpeur où s'engourdissaient nos énergies. Là-bas, les premiers efforts remontent à près d'un siècle, tandis que chez les autres nations de l'Europe, ils ne se sont produits que tardivement, après des hésitations et des détours sans nombre; bref, nos voisins d'outre-Manche restent les devanciers et les maîtres.

Voilà des déclarations qui donneraient à réfléchir si on devait les tenir pour exactes de tous points. L'erreur s'y allie à la vérité, comme il arrive lorsque la généralisation s'oublie à prendre un caractère trop absolu. Le jour où l'historien rapprochera les romantiques des préraphaélites, il devra reconnaître que, avant William Morris, Victor Hugo et ses disciples avaient réclamé en faveur des arts sacrifiés. « Quelques purs amants de l'art écartent cette formule *le Beau utile*, craignant que l'Utile ne déforme le Beau ; ils tremblent de voir les bras de la Muse se terminer en mains de servante. Ils se trompent. L'Utile, loin de circonscrire le sublime, le grandit... Un service de plus, c'est une beauté de plus (1). » Ces assertions ne provoquèrent aucune surprise dans un pays où la poésie de l'art avait sans cesse adouci l'amertume de la vie ; c'est là une tradition que des troubles éphémères ont pu interrompre sans la ruiner ni l'anéantir. Passé le détroit, rien de pareil. Le comte de Laborde a très bien indiqué

(1) Victor Hugo, *William Shakespeare*.

comment un souci d'ordre économique induisit les Anglais à pressentir le rôle de l'art sur l'avenir des industries : ils ont donné l'exemple d'un grand peuple, dépourvu de goût, mais avide de s'en créer un, de sang-froid, à force de raisonnement. Nous leur ménagerons d'autant moins la louange que le résultat était plus difficile à atteindre. Mais il n'en saurait aller d'une qualité acquise comme d'un don natif : le goût artificiel n'est plus semblable au goût spontané des Grecs, des Japonais ou même des Français d'autrefois, lequel marquait sur chaque objet son empreinte; il ne s'exerce avec succès que dans un domaine précis. Nos voisins ont surtout enseigné le prix de la simplicité et des nécessités pratiques. Leçons utiles, j'en conviens; rappels judicieux à la sobriété, qu'il faut reconnaître sans en exagérer cependant les effets. La limite de leur action n'est-elle pas établie d'ailleurs par des différences radicales d'humeur, d'habitudes et d'attitudes?

En France, le confort ne vaut que paré d'élégance. Cela tient aux rapports d'un

commerce plus fréquent et à un désir de plaire devenu une sorte de point d'honneur. Il y a lieu de compter en outre avec la prééminence attribuée à la femme dans notre civilisation, avec sa nature ici plus délicatement frivole. « L'Anglaise, dit Taine, ne sait pas se faire jolie. Elle n'a pas le talent de se montrer dans son intérieur coquette et piquante, tandis que la Française, à toute minute et devant toute personne, se tient au port d'armes et se sent à la parade. » Sa personnalité rayonne sur sa demeure et elle en règle l'ordonnance. Naguère, et maintenant encore, cette domination s'est étendue sur les arts domestiques. C'est pourquoi le caprice passager d'une mode souvent sans grâce et quelques pastiches assez rares n'autorisent pas à faire dériver d'outre-Manche nos recherches et nos inventions. Lorsque la pensée va aux chefs de notre renaissance, elle ne perçoit aucune attache qui mette dans la dépendance anglaise la maîtrise d'un Gallé, d'un Chéret, d'un Bracquemond, et parmi nous seuls pouvait se produire l'œuvre de René Lalique, composé à la gloire de la

femme et pour l'exaltation de sa beauté.

La mise en lumière de René Lalique fut la première et la plus notable conséquence de l'admission des arts appliqués aux anciens Salons du palais de l'Industrie. L'attention aux aguets des annonciateurs de gloire était attirée, dès 1894, par un vase en fer et une reliure, « *La Walkyrie* », malaisément appréciable à cause de l'oxydation immédiate des dorures qui rehaussaient l'ivoire. La véritable révélation se place l'année suivante. Il nous souvient encore de la surprise où jeta cette sélection de dix-sept joyaux dissemblables, d'une déconcertante nouveauté. L'éclat du succès ne manqua pas, comme on pense, d'intriguer la curiosité. Quel était ce nouveau venu à l'imagination prestigieuse, à la science protéiforme? Non pas un débutant à coup sûr, mais un maître formé lentement à l'école du secret et du silence. La carrière de M. Lalique ne tardait pas à être divulguée. On apprenait que, ancien élève de l'École des Arts décoratifs et lauréat de plusieurs concours à l'étranger, il s'était occupé de dessin

pour la joaillerie avant d'ouvrir un atelier en 1885. Vers ce temps-là, le fait fut consigné, « ses qualités étaient tenues en haute estime chez certains fabricants habiles à tirer parti de ses ouvrages, tout en évitant de le faire connaître. » Des parures de Lalique triomphèrent à l'Exposition de 1889 sans que le moindre lustre rejaillît sur leur auteur dont les catalogues taisaient le nom. L'artiste préférait attendre, pour se dévoiler, d'être parvenu à la pleine possession de lui-même.

Si sévère qu'ait été la précaution de vouer à l'anonymat les premiers travaux, les gouaches qui subsistent permettent de s'en représenter l'idée. Ils trahissent le tourment du sertisseur de pierres, d'abord hanté par les formules des vieux styles, puis habile à les travestir sous des déguisements inédits. L'ingéniosité se dépense à tourmenter une rocaille, à dénouer et renouer, selon un mode personnel, le ruban Louis XVI. A la longue, René Lalique perd patience et s'irrite; il a mieux à faire que se plier à d'aussi fastidieuses besognes; rompre avec les thèmes rabâchés et s'évader du district

de la joaillerie pure, telle est son envie véritable. Mais que d'obstacles à vaincre avant de ranimer l'invention morte et d'opérer la révolution nécessaire!

Pendant le second Empire la société française s'était prise d'engouement pour les brillants. La découverte fréquente de mines et la richesse des gisements encourageaient la vanité de paraître et d'éblouir, sous les feux des pierreries, aux bals des Tuileries. La présentation du diamant n'était de rien, pourvu que l'eau fût limpide et le poids de carats imposant. Le respect de la valeur marchande n'avait d'égal que le dédain de la main-d'œuvre... Alors survint Massin dont le rôle ne saurait être omis sous peine de fausser la vérité; il instaura des principes nouveaux et si durables que, après un quart de siècle, ils constituaient encore le « credo des praticiens ». Vulgarisés lors de l'Exposition de 1867, ils enseignèrent à façonner en pierreries une fleur, une aigrette. Qu'a-t-on inventé depuis dans le même ordre de conception et de travail? Le jury de 1889 s'est bien empressé de proclamer

« que, à aucune époque, l'art de monter le diamant n'avait atteint une si grande perfection »; mais il n'enregistre aucune addition sérieuse à l'apport primitif de l'initiateur. Devant les ouvrages de ses disciples, Massin lui-même est pris d'une certaine mélancolie à voir « ces guirlandes de fleurs, ces traînes de feuillage, ces diadèmes à dispositions rayonnantes dont la technique et souvent le dessin sont identiques dans la main de tous ». Il pense de quantité d'objets « qu'ils ne révèlent rien, si ce n'est que l'instant est arrivé de trouver autre chose »; mais, conclut Massin, « mieux que bien on ne peut faire ». N'y a-t-il pas dans ce désenchantement comme l'aveu d'un terme atteint, d'une borne qu'on ne saurait franchir?

Quand un art arrive à la perfection, la difficulté de s'y maintenir le condamne à déchoir ou à disparaître. Falize ne craint pas de se demander « si, tout bien réfléchi, quelques fins chatons piqués dans la chevelure ou suspendus au cou ne paraient pas mieux une femme que les plus beaux travaux », ou encore « si l'on ne devait pas préférer à cette flore au

modelé savant les types les plus simples de jadis, les montures à griffes et les nœuds en papillon de Gilles Légaré ». Les doutes et les propositions, peu acceptables d'ailleurs, qu'émet Falize ne laissent pas d'être symptomatiques.

La vérité est que les diamants, trop répandus, avaient perdu leur prestige; l'évidence brutale de leur cherté finissait par blesser comme l'indice d'une insupportable morgue. Les parvenus sont seuls gens à s'accommoder de bijoux qui affichent indiscrètement l'éclat d'une prospérité récente; ceux qui ont l'accoutumance de la fortune aiment mieux la celer qu'en faire parade. L'art leur apparaît comme le palliatif utile, comme la plus plausible excuse de l'opulence. C'est à quoi devait incliner l'atticisme de la troisième République. Elle en vint à délaisser une joaillerie qui subordonnait le talent de l'inventeur à la mise en valeur de la perle ou du diamant et, peu à peu, la pensée reprit le pas sur la matière.

Victoire décisive entre toutes! C'en était fait des lois d'exception et des défenses absurdes

qui gênent l'essor des activités en réduisant les occasions de leur emploi. On s'insurgeait contre les séparations vaines et contre l'isolement des métiers. Loin de s'exclure, les techniques ne devaient-elles pas s'unir et se prêter une aide réciproque? De telles libertés entraînaient une réforme complète dans l'esthétique de la parure féminine. Un art autonome allait surgir : M. René Lalique en fut le créateur et le héros. Par une heureuse revanche de l'idéal, l'esprit, toujours présent en son œuvre, atteste le dualisme insolite d'une imagination pittoresque et naturaliste tout à la fois. M. René Lalique se rapproche d'Émile Gallé par une volonté permanente de signification. Un second trait de ressemblance les montre tous les deux intuitifs et savants. Personne n'est mieux informé que M. René Lalique des fastes du bijou à travers les âges; il est au fait des fouilles pratiquées en Égypte, en Grèce et à Rome; il connaît les singularités précieuses dont se recommandent les travaux de Byzance, du Caucase et de l'Extrême-Orient. Cependant, il ne butine dans ses souvenirs qu'à la façon des abeilles de Montaigne, lesquelles

« pillottent, de-çà, de-là des fleurs et en font après le miel qui n'est plus ni thym, ni marjolaine »; ainsi, les pièces empruntées d'autrui il les transforme et les confond pour faire un ouvrage tout sien.

Volontiers M. René Lalique reprendrait, en l'appropriant à son cas, le mot de Pierre Leroy, l'ancien garde du métier : « Les joyailliers sont aussi essentiellement orfèvres qu'ils sont nécessairement joyailliers. » Il est bien orfèvre, l'orfèvre par excellence, et la complexité de ses talents apporte à la théorie de l'unité de l'art l'appui d'un argument péremptoire.

> Tous les penseurs, sans chercher
> Qui finit ou qui commence,
> Sculptent le même rocher.
> Ce rocher est l'art immense.
>
> Michel-Ange, grand vieillard,
> En larges blocs qu'il nous jette
> Le fait jaillir au hasard;
> Benvenuto nous l'émiette.
>
> Et devant l'art infini
> Dont jamais la loi ne change,
> La miette de Cellini
> Vaut le bloc de Michel-Ange.

Il n'eût tenu qu'à M. René Lalique de peindre

des tableaux, sculpter des figures, graver des médailles ou édifier des monuments; le parallélisme et l'équilibre des dons conférés au coloriste, au modeleur, à l'architecte, auraient garanti le succès de ses entreprises comme ils servent à en expliquer la diversité. Le sens de la construction ne se vérifie-t-il pas par la logique avec laquelle s'ordonne toute parure? La gravité y résulte de la direction des lignes, de la répartition des masses. Ce statuaire du bijou imprime à l'argile les fiers accents de la grande sculpture : tel groupe, tel bas-relief montrent dans leurs dimensions minuscules la souplesse du modelé le plus libre, le plus vivant; une branche de roses qui agrémente un tour de cou garde le gras et la ductilité de la cire amoureusement pétrie. Les gemmes diaprées, la patine du métal, l'émail champlevé ou cloisonné, translucide ou peint, constituent une palette aux nuances finement graduées. M. René Lalique en tire des harmonies douces, rompues, comparables à celles que présente la campagne au déclin de l'automne. Tant de soins aboutissent à établir l'humilité de la matière devant l'art.

Désormais l'intérêt des pierres et des perles se résume au concours que leurs taches ou leurs feux apportent à une composition ornementale; pierres et perles n'interviennent plus qu'à titre de comparses; elles s'effacent, laissant prédominer la monture, œuvre de l'intelligence où l'idée s'incarne; leur haut prix n'entre plus en question; pour le prouver, M. René Lalique relève de son discrédit la perle baroque; il réhabilite de pauvres cailloux ramassés pendant sa promenade et mêlés au gravier de son jardin; il les incorpore dans un ensemble avec une opportunité que justifie le luxe de leur cadre ouvragé.

Faire acte et œuvre d'artiste, voilà l'essentiel. Il faut rendre au bijou l'importance qui se voit sur les vieux portraits où le rôle d'un attribut complémentaire lui est décerné parmi les ajustements. A ces époques historiques qui donc se fût mépris au point d'en incriminer l'ampleur, proportionnée à la taille humaine? M. René Lalique s'est rappelé ce canon, il en a suivi les règles, quitte à entendre taxer d'objets de vitrine et d'accessoires de théâtre les orne-

ments conçus pour s'allier à la grâce de la femme et en rehausser l'éclat. Sans prendre souci des censeurs, on l'a vu restaurer les plaques, les devants de corsage, les manches de bracelets en honneur au temps passé, puis ramener la mode des vastes peignes séant à la coiffure, et des diadèmes où les brillants, montés sur d'invisibles tiges, oscillent, pareils à la goutte de rosée sur la feuille qui tremble.

Tout compte fait, il n'est pas de bijoux d'hier et de jadis dont M. René Lalique n'ait rénové l'aspect, depuis l'épingle, l'agrafe, jusqu'à la broche et la bague, jusqu'aux pendants et au collier. Le regard s'éblouit à dénombrer tant de richesses; on croirait, soudain étalés, les féeriques trésors d'un conte des *Mille et une Nuits :* aux délicates parures se joignent de massives argenteries, des coffrets bossués d'améthyste, des coupes, des drageoirs blasonnés de chardons, puis de menus bibelots, flacons, cassolettes, étuis, miroirs, face-à-main, liseuses, boîtes à poudre et à fard, qui retrouvent les attraits dont les surent enjoliver nos artistes au siècle de la femme et de l'amour. La forme rend la

vraisemblance aux fables de la légende et aux récits de l'histoire : deux armées aux prises bataillent sur la poignée d'une dague; dans le rectangle d'un collier s'encastre l'épisode d'un tournoi, l'entrechoc de deux cavaliers fonçant l'un contre l'autre, la lance tendue. A l'appel du souvenir s'évoquent les mythes des anciennes théogonies, toute une faune fantastique : dragons furieux, monstres écumants, chimères hurlantes et serpents crispés dont la gueule large ouverte vomit un torrent de pierreries. La fantaisie se divertit à des figurations où le masque se nimbe de l'éploiement des chevelures ondoyantes, où le corps féminin se termine en insecte, en poisson, en feuillage, en fleur, ne gardant plus d'humain que le visage et le torse. Un goût si vif de l'irréel n'entrave pas l'amour de la nature. M. Lalique l'observe et la goûte à la façon des Japonais; les interprétations qu'il en propose revêtent de soi-même un caractère décoratif; elles présentent une « vue neuve de la création », pour user du terme par quoi les Goncourt définissent le style. Des chrysanthèmes se massent irrégu-

lièrement et s'enroulent en volutes avec de souples inflexions; une île d'hirondelles prend son essor au ras des ajoncs que courbe la bourrasque; dressés sur leurs ergots, deux coqs se querellent, épandant autour d'eux une nuée de plumes voltigeantes; les cygnes fendent en silence l'émail figé de l'onde; les chauves-souris sillonnent un ciel bas diamanté d'étoiles; à travers la haie des pins fuselés, la nappe de l'étang miroite et scintille; un essaim d'abeilles quête avidement sa pâture; et ce sont autant de petits poèmes simples et troublants.

D'autres fois, la femme apparaît voilée ou dévêtue, au repos, soit en mouvement quand le chœur des nymphes foule la terre en cadence. M. René Lalique s'institue alors émule, pour la grâce, des coroplastes de Tanagra. Ce *leit-motiv* de la danse est de ceux qui reviennent le plus souvent dans son œuvre : il anime l'ambre fauve, la corne glauque, l'écaille marbrée ou blonde, l'ivoire transparent ou mat, la nacre irisée, les couches bigarrées de la calcédoine ou de l'onyx, car la glyptique n'a pas échappé à la régénération et un bracelet blanc

et gris développe, dans la suite des pierres juxtaposées, un paysage hivernal, un bord de rivière reflétant à la surface de l'eau sans ride les fantomatiques ramures des arbres chargés de givre.

Seule la prose magique de Théophile Gautier, des Goncourt ou de J.-K. Huysmans pourrait célébrer de telles inventions. Une vue superficielle suffit pour y reconnaître le signe d'une hérédité rassurante et le degré de politesse où se maintiennent chez nous la société et les mœurs; mais l'importance de cet art s'accroît à mesurer l'étendue et les effets de ses exemples. Depuis quinze ans il régit en France et à l'étranger les destinées de la bijouterie de luxe comme de la bijouterie en faux.

L'évolution suivie par M. René Lalique demande encore que l'on s'y arrête. L'élan du progrès élargit l'ambition et entraîne l'artiste à se proposer un autre objectif. Vous vous rappelez comment il était passé de joaillier, orfèvre; avec le temps, cela lui devient une intolérable contrainte d'enchâsser des pierreries et de ne mettre en œuvre que le métal précieux. Il

revendique le libre choix des matières et la libre destination de l'effort. A l'Exposition de Saint-Louis (1902), des cols en passementerie brodés et ajourés, réalisent une contribution directe, intime à la toilette féminine. Plus M. René Lalique va, plus la jouissance de la beauté lui semble méritée par tous ceux qui la savent aimer et sentir. Le rayonnement de sa pensée veut se répandre hors du cercle restreint que forme un groupe d'admirateurs fortunés. Et c'est un nouveau point où il rejoint Émile Gallé. L'accord de principe avec le maître de Nancy se poursuit en ce qui touche les moyens de son application. D'ailleurs, le recours aux procédés industriels s'impose lorsque la production tend au grand nombre et au bon marché — et j'y applaudis puisque la qualité esthétique demeure indépendante et sauve. Afin d'illustrer sa doctrine par un probant exemple, M. René Lalique emploie le verre moulé, que rehausse un décor tantôt en relief, tantôt gravé en creux et coloré d'émail diaphane : ainsi un vase de forme hexagonale porte, intaillée sur chacun de ses pans, une

svelte figure de femme à longues ailes de libellule. N'avons-nous pas là, mis à la portée de tous, le génie de M. Lalique, dans la fraîcheur de sa poésie et de son charme?

Un style date de lui. Je n'ignore aucune des objections élevées à son encontre et n'en conçois pas d'alarme. C'est une aventure commune à notre temps de traiter le nouveau de bizarre, et l'initiative de folie. Les accusations d'étrangeté ont accueilli, à leur apparition, les plus traditionnels chefs-d'œuvre. Comment auraient-elles épargné M. René Lalique? Reculant les limites de son art, il en a fatalement modifié les lois. C'en est fait de la recherche d'apparat, de l'étalage de patience, des exploits d'adresse où se délectaient les générations précédentes. A qui les étudie et les interroge ses ouvrages révèlent un artiste spontané et érudit, candide et subtil, tendre et humain, épris des rêves imagés et des félicités terrestres. La survie attend son originalité franche, radieuse, et ce sera justice. Pas plus que l'histoire, l'art ne se recommence.

LE MÉCÉNAT

UNE VILLA MODERNE

A chaque découverte nouvelle, lorsque les fouilles ressuscitent le passé enseveli sous la poussière des ans, l'esprit anxieux tente d'arracher son secret au destin. Il reconstitue la physionomie des temps abolis; il s'autorise de l'expérience et imagine le trouble de la postérité lorsque notre civilisation, depuis longtemps disparue, sera exhumée à son heure, pour l'éclaircissement de l'histoire. Quels témoignages porteront ces vestiges auprès des générations à venir? Quels points de repère fourniront-ils à l'étude de la culture au début du xxe siècle? Le décor composite parmi lequel s'agite notre vie dénoncera une période inquiète, tourmentée par des aspirations contraires: elle s'absorbe

en de longs regards sur les temps révolus, comme il arrive aux sociétés vieillies, embarrassées par la richesse du legs des ancêtres; mais l'instinct de libre recherche y survit, quand même, aux acquisitions de la mémoire et à l'obsédante tyrannie du souvenir.

Si la science et la critique veulent prévenir l'erreur, elles devront distinguer dans cette nécropole et n'étudier que les monuments dont l'invention appartient à notre âge. La rareté en est grande, mais ils sont seuls à posséder le pouvoir révélateur. D'ordinaire, nos demeures suggèrent l'idée de reconstitutions hasardeuses : des spécimens de tous les styles s'y échantillonnent et s'y amalgament dans une confusion anarchique. Nous croyons honorer l'œuvre d'autrefois quand nous la parodions à plaisir. Si la raison s'en offense, l'équité regrette la réprobation vouée à l'initiateur qui ose « être de son temps » comme le voulait Daumier. Étonnez-vous donc si les arts domestiques ont perdu l'estime et les encouragements dont ils jouissaient naguère. Le mécénat même a cessé de leur être tutélaire; les collectionneurs abdiquent leurs préro-

gatives; ils se désintéressent de la production contemporaine, ne se flattent plus d'activer les énergies; et, pourtant, quelle sympathie saurait mieux fertiliser les germes de beauté nouvelle?

Les commandes de l'État et des villes souffrent souvent de la solennité que réclame leur destination. Ceux qui en reçoivent la charge n'échappent point à une contagion d'ampleur où les porterait peu le penchant de leurs dispositions naturelles. Effrayés à l'idée d'un travail officiel, ils se guindent, se gourment, se compassent et, bien souvent, s'abusent. Au contraire, la sollicitation de l'initiative privée les rassure et dissipe toute gêne; en face d'une personnalité unique, l'indépendance est vite recouvrée ainsi que la quiétude de l'esprit. Plus de demandes vagues, mais les instances précises d'un désir qui s'énonce sans réticences. Toutes les périodes de l'élaboration bénéficient d'un échange d'impressions constant et de l'entr'aide que se prêtent des volontés qui l'une par l'autre s'éclairent et se complètent. Un seul ouvrage créé à l'instigation de

l'amateur lui donnerait déjà l'orgueil d'avoir stimulé les facultés inventives; mais sa mission se hausse et se complique au cas d'un ensemble qu'il a prémédité et dont il accorde les parties. L'obligation lui incombe alors d'appareiller les talents, de les assouplir à la règle d'un programme commun et aux difficultés d'une exécution concertante; il passe directeur de l'œuvre.

Une villa, dont les jardins bordent le lac Léman, montre ce que peut l'amour fervent de l'art lorsqu'il s'accompagne, chez un esprit informé et lucide, d'une volonté assez ferme pour veiller à l'accomplissement intégral de son dessein. Ainsi nous apparaissent certaines villas du Vésuve; et n'était-il pas simple que leur souvenir invitât, dès le début, à escompter les enseignements promis par la *Sapinière* aux archéologues futurs? Le cadre de nature, ici et là extraordinaire, légitime encore le parallèle.

A Évian, la blanche maison profile son campanile et ses terrasses à l'italienne sur un paysage de féerie; le caractère aimable des plantations et des eaux azurées atténue et

tempère la majesté des montagnes aux anfractuosités neigeuses, aux cimes qui percent la nue. C'est un site choisi à souhait pour abriter une discrète et paisible rêverie. La sobriété de l'architecture, la simplicité des façades égayées de bas-reliefs en terre cuite par Falguière, semblent retenir l'attention et la réserver à l'examen qui vous requiert, sitôt le seul franchi.

Rien n'est plus rare aujourd'hui, que l'ambition de rénover les habitations de plaisance : « La mode des voyages et les stations balnéaires ont donné à tous ceux qui ont des loisirs et de la fortune des habitudes spéciales de vie nomade. Pendant les saisons d'été et d'automne ils campent dans des hôtels et des maisons meublées, moins soucieux de confortable que de pittoresque, et ne recherchant le luxe et son apparence que dans la vie extérieure. La demeure familiale (château, villa) est délaissée et, quand ils y rentrent momentanément, plus pour satisfaire une exigence de la mode que par passion du « home », ils n'y apportent guère que la préoccupation de l'économie et l'indifférence à l'égard d'une installation aussi provisoire que

les précédentes. Comment, avec un tel genre d'existence, pourrait-on continuer les traditions d'art, d'élégance et d'intimité qui faisaient jadis des merveilles de toutes les anciennes demeures de France? » (1).

Ces traditions, les voici remises en honneur pour notre joie. A la *Sapinière* chaque pièce est appelée à présenter un caractère particulier et à former un tout homogène. Une recherche de perfection qui ne se relâche jamais préside à ces agencements dissemblables. Après bien des délais et des soins, plusieurs d'entre eux ne sont pas achevés; mais c'en est assez d'un, parvenu à son entière finition, pour découvrir quelle esthétique affranchie a inspiré cette tentative de régénération ornementale.

La terre et l'esprit ont reçu en commun partage l'espoir de floraisons toujours renaissantes. La vie des arts tient à ce pouvoir de renouvellement dont l'invention est le signe et le produit. Signe et produit s'authentifient par leur origine, ou, pour mieux dire, « l'origi-

(1) *Étude économique et sociale sur l'Ameublement*, par Henri Fourdinois. Paris, 1894.

nalité » doit en être indemne de toute fraude. Cède-t-elle au caprice de l'engouement, vous la voyez perdre sa sincérité, déchoir et se profaner. Emprunte-t-elle les déguisements de l'exotisme pour tromper la crédulité ou l'ignorance, elle se condamne au néant et tourne au plagiat. Objet de mépris, la contrefaçon n'est jamais si haïssable que lorsqu'elle veut implanter brusquement des modes étrangères qu'une assimilation rationnelle n'a pas eu le loisir de transformer au gré de notre tempérament.

Dans la villa d'Évian, la soumission aux préférences de l'humeur foncière est manifeste. La salle de billard, notamment, offre le cas d'une rénovation d'autant plus efficace qu'elle a été menée dans un sens tout traditionnel.

Lorsque le projet en fut arrêté, on entendit proscrire la copie et, pour s'y soustraire, n'accepter que le concours d'artistes nettement dégagés des routines. Ce n'était pas assez. Il convenait de grouper des talents enclins à choisir, pour s'exprimer, des voies parallèles. Or, M. Félix Bracquemond, M. Jules Chéret et Alexandre Charpentier se ressemblent

en ce qu'ils prolongent parmi nous la survivance des dons par où s'est illustré de tout temps le génie national. Cette analogie de tendances devait aboutir à un ensemble de caractère essentiellement français. Chacun y ressent le prix d'une beauté épanouie sous notre climat, sans contrainte et sans dérogation aux lois de l'atavisme. Le point où le présent devait se raccorder au passé se devine sans peine. Il était bien question, n'est-ce pas, d'une pièce d'intimité propice à une récréation quotidienne? Comment s'étonner que certains appartements du XVIIIe siècle aient hanté la mémoire comme un précédent logique? Tout s'y trouvait calculé pour le plaisir du regard et la distraction de l'existence; leur aspect ne suscite ni l'idée de l'effort, ni le goût du labeur. Vous diriez plutôt de tant de grâce une invite aux jouissances du repos et aux divertissements de l'esprit. Après tant d'années leur charme ne s'est point aboli. Il s'insinue en nous à la vue de tel pavillon, de tel rendez-vous de chasse, isolé dans la campagne et pourvu de toutes les séductions familières au règne de Louis XVI. A Évian, la même impression vous

accueille, affinée, réconfortante. C'est un enchantement pour l'œil que les claires tonalités du mobilier et des lambris opposant leur blancheur à l'éclat des peintures et à la matité des bronzes. La sensation d'harmonie libéralement dispensée selon un rythme moderne ne souffre point de la trinité de collaborateurs. Personne n'a cherché à se faire valoir au détriment d'autrui ; aucun heurt, aucune discordance ; tout s'appelle, tout se répond et tout s'enchaîne.

A une époque où le manque d'entente a compromis l'issue de tant d'entreprises, il faut estimer à l'égal d'une exceptionnelle fortune l'unité qui règne ici comme une vertu distinctive et une beauté maîtresse. La plénitude en est due à la parité des sensibilités, à un amour de la nature, de la vie, du mouvement qui se traduit par des moyens individuels, mais avec la même franchise et le même abandon. Dans ce concert, la voix de M. Bracquemond maintint l'unisson entre le peintre et le sculpteur. Lui-même est en propre l'auteur d'ouvrages de genres différents ; la flore fut appelée

à les composer tous et ce parti champêtre prend, dans un tel milieu, l'à-propos d'un trait d'esprit.

Qu'est cependant la rencontre d'un thème heureux si l'on considère par quels effets du goût et du savoir les humbles fleurettes vont devenir l'élément des plus somptueuses parures? Convertir la plante en décor est un exercice inscrit au programme des études et qui, bien souvent, s'enseigne à l'aide de manuels; les types remontant au moyen âge ou venus de l'Extrême-Orient y foisonnent. Si lointaines soient-elles, ces sources d'information peuvent demeurer fécondes. Le dommage est que l'on veuille s'y abreuver avec une hâte trop aveugle ou une ferveur trop servile. Tenez pour certain que M. Bracquemond ne les a nullement ignorées; mais il s'est imposé de remonter de l'exemple à la loi. Sa stylisation échappe aux redondances méridionales comme aux lourdeurs des contrées de frimas et de neige. Elle ne verse ni dans la littéralité d'un naturalisme grossier, ni dans l'équivoque des complications arbitraires. Plus encore que par la légèreté, elle

plaît par les qualités de clarté, de tact, de mesure, si solidement ancrées chez M. Bracquemond que l'esprit de la race semble vivre en lui.

A l'Exposition de 1900 parurent la coupe et les lampes dont il a dessiné la maquette. Entre les tonalités fauves du vermeil et l'eau du cristal limpide s'établit une harmonie précieuse; plus d'un écho en multipliera la résonance. Les dimensions de ces orfèvreries se proportionnent à l'échelle de la pièce et à la grandeur de la console qui les supporte; leur forme massive, sans surcharge, est déterminée par l'objet même de la fonction. Un bouquet fait de genêt et d'aubépine constitue l'armature de la coupe transparente; le faisceau, qu'un rude sarment noue, s'est ouvert et rayonne; pareilles aux lames d'un éventail, les ramures se déploient en X, s'espacent à intervalles réguliers; incurvées, évasées, afin de recevoir la vasque oblongue, elles semblent céder au-dessous du lien à l'action du poids, se resserrent, bombent et assurent la résistance d'une solide assise. La carrure des lampes simule l'image

d'un arbre noueux, ébranché, dénudé, qui aurait conservé au sommet sa cuirasse d'écorce d'où pendent des tiges de lierre et des pousses d'aubépine; des brindilles de genêt encerclent la base et offrent, en se tordant sur les côtés, la prise de l'anse; du tronc s'échappe la frondaison diaphane qui deviendra le foyer d'émission électrique. Le soir, à la lumière artificielle, la garniture prend son entière signification et le luxe préparé par l'association des matières atteint son plein effet. Les rayons qui fouillent le vermeil y font scintiller des escarboucles d'or ou bien jouent sur les surfaces réverbérantes et allument des méandres de feu au fond des ondes et des encyclies creusées dans l'épaisseur du cristal.

Le long des murs, une blanche végétation grimpe et se détache en délicats reliefs; elle parsème d'œillets, de bleuets et de coquelicots le cadre sinueux du plafond; elle enlace des lis et des roses dans la gorge de la corniche et en marque les angles par d'autres bleuets et par des pavots; des bleuets encore, mariés cette fois à des boutons d'or, s'étalent en bouquets sur les

lambris des portes. Au-dessus des peintures de M. Chéret, un bandeau bordé de pâquerettes montre des rameaux d'osier entrecroisés autour desquels la souple clématite s'enroule et serpente. Une moulure enrichie de muguets surmonte la menuiserie du soubassement où court une autre frise : des marguerites, des lis sauvages, des clochettes, des sagittaires y fusent en gerbes assorties ; leurs tiges se cachent parmi des touffes de noisetier, d'églantier, de dauphinelles, et parmi des flots de ruban. Bien qu'il s'interdise le rinceau et la feuille d'acanthe, M. Bracquemond a néanmoins voulu le secours d'un lien pour ses fleurs et il a adopté le ruban, non plus disposé avec apprêt ou monotonie, mais flottant, et créant par ses arabesques un repos et une diversion.

Le même ruban déroule ses festons autour du miroir et sur la console qui occupent la paroi opposée à l'unique fenêtre du salon. Ce n'est pas que M. Bracquemond soit demeuré semblable à lui-même ; astreint à un souci de subordination moindre, il délaisse l'alternance, la répétition ; il ose préconiser la dissy-

métrie pour donner l'illusion de la réalité au cadre de la glace : soutenu par des arcs treillagés, un cytise en fleurs se dresse et laisse apparaître le tain du miroir au travers des branches pesantes, irrégulièrement découpées. Plus bas, une frange grillée et rigide continue le principe de l'ajourage : elle prolonge la ceinture de la console que recouvre une tablette de marbre bleu turquin; cinq guirlandes s'attachent au départ des supports, s'enchaînent et pendent dans le vide, à d'inégales hauteurs; des grappes, des feuilles jonchent la traverse, au caprice d'un désordre apparent, épaves de la végétation luxuriante tombées, çà et là, sous le souffle de la bise.

Les mérites de la pratique exaltent encore l'intérêt de ces sculptures. Le danger était qu'une exécution trop savante en vînt affaiblir le caractère agreste. Par bonheur, il n'en fut rien. La trace vive de l'outil se reconnaît dans cette interprétation exempte de virtuosité. Elle porte le souvenir vers les vieux artisans provinciaux, tout à la dévotion de leur labeur, dans la paix du village silencieux, — tels les hu-

chiers normands, lorsqu'ils taillèrent en plein chêne, sur les vantaux des armoires de mariage, des bouquets, des corbeilles d'une rusticité parfois fruste, toujours ingénue et touchante.

Aucun relief ne rehausse le bois des autres ébénisteries. Elles sont d'Alexandre Charpentier et s'incorporent à l'ensemble grâce à leur galbe qui combine, dans une synthèse inattendue, les lignes droites ou serpentines que préféra notre xviiie siècle. La corrélation avec l'ordonnance générale est assurée par le ton blanc du laquage et l'alliance des matières : selon l'exemple que fournit la console de Bracquemond, le dessus de la table et les bandes du billard s'habillent de marbre, les pieds des meubles se chaussent de sabots dorés. Cette parure rompt la nudité d'un mobilier où la construction engendre la forme et qui trouve son originalité dans l'ondoiement des profils et la douceur des contours. Par là s'indique une suprématie du sens plastique que proclament à l'envi

les bronzes d'application divers et charmants. Que d'entrain fut apporté à en imaginer les modèles! Aux angles du billard, d'aspect trapu, s'accotent quatre figures de jeunes filles, épiant, avec des gestes de quête, la chute des boules vertes, rouges ou blanches et tendant, pour les recueillir, les plis sinueux de leurs draperies flottantes. La statuette d'une danseuse qui s'agite en cadence domine le porte-queues et lui sert de couronnement. Dans le champ oblong des marquoirs s'inscrivent des silhouettes de femmes étendues ou accroupies qui lancent des billes ou s'amusent à les entrechoquer; elles sont dévêtues, et dévêtues aussi les joueuses de volant et de grâces, dont les attitudes, redressées ou infléchies, se répondent sur les plaques géminées des entrées de serrure. Il n'est pas jusqu'aux boutons des portes, jusqu'à la poignée de l'espagnolette qui n'insèrent dans leur listel des profils d'adolescents tout à l'émoi où jettent les hasards d'une partie de dés, de cartes, de dominos.

Que le concept se formule au moyen de la

ronde-bosse ou du bas-relief, l'attrait de cette sculpture nerveuse, au modelé vivant et souple, ne se dément pas; le geste s'approprie à l'action, les allures restent libres, naturelles; un regain de sensualisme y vient à point spiritualiser ce que peut offrir d'un peu rude une passion jalouse de la vérité.

Au seul nom de Jules Chéret s'évoque le spectacle de modernes fêtes galantes et d'une humanité en partance pour une nouvelle Cythère. Ses peintures illuminent la salle de billard et légitiment le parti d'en rendre le cadre tributaire. Prenez garde qu'elles inaugurent une ère nouvelle dans l'évolution du talent; jusqu'alors leur auteur ne tenait sa renommée que de l'affiche; à peine connaissait-on de lui quelques pastels, à la date où lui furent commandées les frises qui ornent cette pièce et en ont régi tous les aménagements. Découvrir sous le lithographe un peintre qui s'ignorait, convier l'illustrateur de la rue à devenir le décorateur du foyer, délivrer l'inspiration prisonnière, ce sont des initia-

tives peu communes en 1895 et auxquelles la postérité saura rendre hommage.

Pour triompher dans cette épreuve inaccoutumée, il a suffi que l'artiste laissât se développer les dons de l'instinct. Trop longtemps contenus, ils éclatent et s'épanchent à souhait; mais, dans leur épanouissement, ils respectent les exigences dont Jules Chéret se montre mieux que personne averti et que satisfaisaient déjà ses premiers travaux. C'est merveille de noter de quelle manière aisée le mode de composition, la vigueur des tons, s'assujettissent à la nature spéciale des emplacements : quatre figures des Saisons peintes en camaïeu lilas se détachent, sveltes et élancées, sur les panneaux allongés des portes; l'ovale du plafond unit une bande d'enfants rieurs à des femmes vêtues de rubis, de prase et d'améthyste qui virent, entraînées dans un tourbillon d'or et d'opale ; de chaque côté de la fenêtre, deux panneaux rectangulaires s'opposent à contre-jour : la régularité en est contrariée par des apparitions de danseuses qui déchirent, comme des éclairs de topaze et d'émeraude, la nue embrasée ou assombrie. Le

ciel se rassérène en face, sur la frise qu'échancre le couronnement en fer à cheval de la glace; des groupes costumés de jaune, de vert, de rose ou de bleu se balancent, reliés entre eux par une symbolique Renommée qui rampe au faîte du cintre. Pour dissimuler la longueur des parois latérales, Jules Chéret y fait serpenter des farandoles, évoluer des chœurs, mouvoir des corps de ballet; il met en scène toute une figuration qui va, vient, recule, avance, gambade, et l'agitation ne se calme pas avant que les acteurs hors d'haleine rencontrent l'obstacle du chambranle, sur lequel ils prennent un point d'appui, autour duquel ils s'assemblent et se massent, justifiant par leur pose encadrante la baie qu'ouvre dans la muraille l'ébrasement des portes.

Ainsi, chez Jules Chéret les déductions du raisonnement ne cessent pas de guider l'essor de la fantaisie. La conscience de la mission attribuée à la peinture décorative se confirme par les thèmes d'élection et la poétique. Le lieu de la scène : au pays de la chimère, n'importe où, hors du monde; le décor : de fuyantes nuées; la troupe : les acteurs de la comédie

universelle, à l'âme identique malgré les variations de l'habit et du visage; l'intrigue : celle que noue et dénoue sans répit l'éternel féminin... Aux figurants de l'ancien théâtre, italien ou français, se joignent de nouveaux venus, des donneurs de sérénade, des lanceuses de serpentins, des joueuses de guitare; puis, la tête encapuchonnée ou la chevelure au vent, des ballerines aux longues jupes bruissantes de faille, de moire ou de satin. Les cymbales heurtées tressaillent, les trompettes éclatent, les luths soupirent, les violons grincent, les tambours de basque font tinter le cliquetis de leurs lamelles de cuivre. On ricane, on chante, on se lutine, on coquette, on joue du loup et de l'éventail, on se dépense en minauderies, en recherche de belles manières. Ah! la douceur exquise des heures égrenées parmi tant de fables qui savent nous ravir à nous-mêmes, nous transporter loin des affaires humaines et des orages de la vie!

Au moment de rompre avec la fascinante vision et de quitter le seuil, un spectacle de

vérité, soudain apparu, surprend et retient; c'est, reflétée par le tain de la glace, la perspective que découpe la baie de la fenêtre : une échappée de campagne, baignée d'air, de lumière, de soleil. Dans le cadre ouvragé de Bracquemond se réfléchissent les clartés poudroyantes et la végétation magnifique : des massifs étincelants, des pelouses vertes, des arbres chargés de feuillage se détachent sur l'azur, qui est déjà l'azur des ciels d'Italie. Au milieu de la salle aux murs blancs, ce paysage radieux prend la signification d'un rappel à la vie et à la loi de la destinée humaine : il réunit et oppose la réalité au rêve, la nature à l'art, la génération inconsciente des forces éternelles aux calculs réfléchis de la volonté et à la peine éphémère de l'esprit.

Avril 1902.

UNE RÉNOVATRICE DE LA DANSE

De la danse, telle que l'antiquité l'a comprise, de la danse qu'ont aimée les philosophes, les poètes et les dieux, rien ne s'était transmis jusqu'à nous; pour en concevoir quelque idée, le recours aux monuments était nécessaire, et quelle image pouvaient offrir les marbres, les terres cuites, les vases, les pierres gravées, sinon une représentation figée, morte? Mais du nouveau monde une artiste surgit, qui ressuscite les spectacles dont se récréa, tant de siècles durant, le paganisme. Un miracle, vraiment, cette renaissance inopinée d'un art expressif et humain, qui relève de la mimétique autant

que de la chorégraphie, où chaque mouvement devient signe et verbe (1).

Loin de se restreindre au formulaire étroit de la danse moderne, son domaine n'a d'autres limites que celles mêmes de la réalité et de la vie. Toute latitude est laissée d'évoluer selon l'instinct, à la seule condition d'observer les lois de la cadence; libre au choreute d'utiliser le geste familier, à la ballerine de ponctuer la grâce des pas et des voltes par le rythme de son vêtement éployé — voile, tunique ou manteau. Ainsi fera Loïe Füller; mais, glorieuse d'avoir retrouvé le secret du passé, elle entend colorer cette statuaire animée dont ses danses suggèrent à tout instant l'illusion.

(1) « La danse est une imitation des mœurs, une peinture des actions des hommes et de leurs caractères. » (Platon, *Les Lois*, liv. II.) « Le but de la danse est d'imiter, de produire au dehors des pensées et d'énoncer clairement ce qui est obscur. » « La danse se flatte d'exprimer et de représenter les mœurs et les passions en introduisant sur la scène tantôt l'amour, tantôt la colère, la joie, la tristesse, la folie, toutes les affections de l'âme, à leurs différents degrés. » (Lucien, *De la danse*, § 36 et 67.)

I

Vient-on à s'enquérir de la carrière parcourue et à récapituler l'existence de l'artiste, tout y est simple et merveilleux ainsi que dans la légende. Les commencements présagent si peu un universel renom qu'une volonté étrangère paraît avoir fait de Loïe Füller l'instrument d'un dessein mystérieux. Elle débute tout enfant au théâtre et, depuis, ne quitte plus la scène. On la rencontre à travers les Amériques, aimée pour le tour de son esprit, l'agrément de sa diction, l'ingénuité de son sourire; plus tard la comédienne a travaillé sa voix et l'emploi de chanteuse lui est dévolu. Dans un opéra-comique elle se risque à danser, et bientôt les destins s'accomplissent, l'extraordinaire aventure arrive qui doit révéler Loïe Füller à elle-même.

N'était la fable poétique par où la tradition explique l'ordonnance du chapiteau à feuilles d'acanthe, on ne saurait trouver création pareil-

lement due au caprice d'une providentielle
fortune. Des Indes une gaze pailletée est venue,
si légère et si fine que, le matin, au lever, l'actrice cède au désir d'en juger l'effet. Elle s'enveloppe dans la souple étoffe qui s'applique contre
le corps, épouse les formes, modèle le galbe,
silhouette les contours. Longuement son image
que le miroir réfléchit l'étonne et la retient;
elle marche, se penche et virevolte; l'air
fait frissonner en plis les vastes manches dont
ses bras sont chargés, tandis que le soleil,
dardant sur le tissu ses rayons, opalise le chatoiement de reflets soyeux et prête aux brindilles de métal l'éclat des pierreries. Or, la projection d'une vive lumière sur des draperies
aux ondes mouvantes constitue le principe
même des danses nouvelles. Loïe Füller voudra certifier qu'elles doivent tout au hasard,
jusqu'aux acquisitions dont l'invention s'est
enrichie et qui l'ont portée au degré de perfection où on l'a vue atteindre. N'attribuons à ces
accidents heureux que l'éveil de la vocation;
une fois consciente, elle devait permettre à
l'artiste de renouer avec les danseuses héroïques

qui inspirèrent à Pæonios sa victoire, aux coroplastes de Tanagra leurs figurines, aux peintres le décor des céramiques précieuses et l'illustration murale des villas pompéiennes.

Le temps où Loïe Füller vint chercher à Paris la consécration de son génie était cet hiver de l'an mil huit cent quatre vingt-douze, durant lequel notre goût attestait sa lassitude pour les sous-entendus de la chorégraphie fin de siècle et pour l'exotisme des girations musulmanes, monotones comme les mélopées qui les accompagnent. En vain se serait-on pris à espérer quelque aide des théâtres d'État; la science du ballet y végète soumise à des règles, elles aussi fixes et hors d'usage. Loïe Füller allait apporter la diversion souhaitée à tant de redites et d'extravagances.

Un même culte de la nature, fervent et passionné, détermine l'accord entre le geste et les feux nuancés à la lueur desquels il se magnifie. La genèse de chaque création remonte aux règnes et aux éléments, aux états de l'atmosphère, au cours des astres, aux phases de l'année. Ces origines justifient les apparences

de météore, d'oiseau, d'insecte souvent élues; elles expliquent encore la réalisation de ces « filles-fleurs » qu'avait imaginées déjà le rêve d'un Walter Crane ou d'un Richard Wagner. La magie de l'art transfigure plus d'un spectacle coutumier : la furie de l'ouragan déchaîné, un torrent qui s'échappe et bouillonne, une flamme qui s'élève et monte dans la nue. Notre regard se distrait aux jeux opposés des lumières : les rais du soleil scintillent et se disséminent en poussière de diamant ou bien se diaprent comme au travers d'un vitrail; les tendres caresses du jour levant contrastent avec les agonies empourprées des crépuscules; aux bigarrures de l'arc-en-ciel font place les pâleurs débiles des clartés lunaires. La gaieté ou la mélancolie des saisons se traduit par des fictions presque réelles : une pluie de fleurs, le tournoiement des feuilles d'or chassées par l'aigre bise, enfin la chute nonchalante des flocons ensevelissant l'être et le monde sous un linceul de cendre blanche.

Mettez à part quelques flexions du buste en arrière, une imitation passagère et assez vague

du mutin trépignement andalou, plus de déhanchements, plus de contorsions, plus de cambrures ni de mouvements circulaires du bassin; de même c'en est fait des pointes, des jetés-battus, des entrechats et de ces exercices de gymnastique dislocante par où s'extériorisent, à l'Opéra, tous les troubles et tous les émois. Nos ballerines s'ingénient à se vêtir de court; ici, au contraire, le visage seul émerge d'une longue tunique qui marque à peine la taille et touche le sol; l'animation et l'envol des plis flottants fournissent à Loïe Füller le texte et les variations de son art. Peu importent les dispositions de ses robes et leur symbolisme facile! Que les bords s'enguirlandent de ruches et de roses, que les pans s'armorient de serpents tortueux aux écailles d'argent ou bien encore se constellent de papillons déployant le miroir de leurs ailes ocellées, le détail est de peu, sans contredit. Mieux vaut mettre quelque ordre parmi les souvenirs, évoquer la salle plongée dans l'ombre dense, puis les portants et la scène recouverts de draperies funèbres. Subitement, après les accents

d'un court prélude, l'apparition s'échappe de la nuit; elle naît à la vie et à la lumière sous la projection adamantine; elle se détache sur le fond de deuil, revêt la blancheur du cristal, puis la quitte pour parcourir la gamme des couleurs et emprunter l'éclat des pierres précieuses.

Naguère, lors de l'exposition qui commémora le centenaire de la Révolution, les fontaines s'étaient ainsi teintées de nuances changeantes, dans les parterres du Champ-de-Mars; mais cette fois, au lieu du jet qui fuse, s'empanache, et retombe épars en cascades régulières, c'est l'être humain, c'est le geste féminin qui se colore et se diversifie. Le gracieux fantôme se montre, s'esquive, et reparaît; il se promène dans les ondes polychromes des effluves électriques; il effleure le sol avec la légèreté de la libellule, sautille, se pose à peine comme un oiseau, glisse et secoue ses ailes tremblantes à la façon d'une chauve-souris. La musique s'attarde aux langueurs de l'adagio, se complaît aux gravités du mode mineur, et l'on voit Loïe Füller tourner en cercle, portée, croirait-on, sur la roue de l'antique Fortune, puis

ouvrir les bras en croix, fendre l'espace et offrir ses voiles tendus au vent qui les gonfle, pareille à l'*Enchanteresse* qu'apostropha Charles Baudelaire :

> Quand tu vas balayant l'air de ta jupe large,
> Tu fais l'effet d'un beau vaisseau qui prend le large
> Chargé de voile, et va roulant
> Suivant un rythme doux et paresseux et lent.

Sur le côté du théâtre, un foyer caché épand le faisceau de ses rayons et frange de pourpre les bords du manteau que la danseuse projette à la rencontre des lueurs sinistres avec des oscillations de pendule et des balancements d'encensoir cherchant la nue. Sous le coup de l'épouvante, les genoux fléchissent; à travers l'égarement des fuites et l'audace des retours se perçoivent les fluctuations d'une volonté à la dérive; effarée ou défiante, la crainte l'éloigne et la fascination la ramène, toujours accroupie, vers le brasier ardent, jusqu'à ce qu'Agni dominateur l'oblige à reculer sans merci, accablée, vaincue par les clartés aveuglantes. Maintenant, un genou à terre, l'autre jambe tendue et à demi découverte, le torse renversé, arqué, la

chevelure frôlant le sol, elle communique aux draperies le flux et le reflux de la mer, l'enroulement du flot qui déferle (1).

Un énergique effort redresse Loïe Füller, un autre l'entourne; elle pivote sur place, et sa jupe se tuyaute, se godronne comme celle des derviches, à Scutari. Voici la danseuse au milieu de la scène, qui, les bras allongés encore par des bâtonnets, balance ses amples manches, leur fait arrondir des cercles, dessiner des S parallèles et immenses; la voici élevant le tissu au-dessus de ses épaules, le hérissant en colonnes, le tordant en spirales, le recroquevillant en volutes, lui donnant l'ondulation d'eaux agitées, de vagues qui s'élèvent, s'enflent, se creusent et tournoient, courroucées, sous la rafale du cyclone. Durant que le rythme s'accélère, que la cadence se précipite et que l'enfan-

(1) Il est présumable que, sous ce rapport aussi, la conception de Loïe Füller s'identifie à celle de l'antiquité. Lucien parle, dans son traité (§ 19) d'un danseur qui « par la rapidité de ses mouvements, imitait la fluidité de l'eau, la vivacité de la flamme »; ailleurs (§ 57) il exigera que « le danseur n'ignore pas les métamorphoses mythiques: les changements en arbre, en insecte, en oiseau ». Athénée enfin fait mention « d'une danse de la fleur et d'une danse de l'embrasement ».

tine créature disparaît parmi les tourbillons qui l'encadrent, plus vite les tons changent et se croisent, les tons de vermeil et de feuillage, d'azur et de sang; plus vite ils se dégradent et se mêlent : la topaze au lapis, le rubis au saphir, la pierre de lune à l'aigue-marine. L'étoffe, vertigineusement bouillonnante se colore de toutes les irisations, de toutes les nuances du prisme décomposé, et la vision n'est jamais si fulgurante, si emportée qu'à l'instant où elle va s'évanouir, s'abîmer dans le néant, et rendre le pouvoir aux ténèbres.

II

Nul n'a perdu le souvenir des œuvres glorieuses qu'inspira naguère l'héroïque décollation de saint Jean-Baptiste. Le conte de Flaubert passe pour classique aujourd'hui; l'estampe, de son côté, a répandu cette féerique « Salomé » inventée par Gustave Moreau et que J.-K. Huysmans a faite sienne dans

A Rebours. Pour le drame lui-même, la *Légende dorée* de Jacques de Voragine en retrace les péripéties avec une touchante simplicité : « Hérode, voyant que le peuple suivait saint Jean-Baptiste, le fit mettre en prison, et il avait le projet de le faire mourir, mais il craignait le peuple. Hérodiade voulant, ainsi qu'Hérode, la mort du saint, ils convinrent entre eux que, le jour de l'anniversaire de sa naissance, Hérode donnerait une fête à tous les seigneurs de Galilée et qu'il ferait serment d'accorder à la fille d'Hérodiade, qui viendrait danser devant lui, ce qu'elle lui demanderait, et qu'elle demanderait la tête de saint Jean; alors, qu'Hérode feindrait d'avoir bien du regret, mais qu'il ne pourrait violer son serment. La chose se passa comme elle avait été convenue... » De ce texte, auquel se sont référés l'écrivain et le peintre, Loïe Füller n'a point fait état; elle incline à penser, avec Alfred de Vigny, que l'intéressant est d'apporter de la nouveauté jusque dans les annales et de recréer une figure en la douant d'une autre vie que celle de l'histoire. Pourtant, hormis

Salomé, les personnages du ballet ne sortent
pas de l'emploi que la tradition leur a départi;
nous retrouvons à la scène, comme dans le
livre et sur l'aquarelle, Hérode, las, irrésolu,
palpitant de convoitise; Hérodiade, incer-
taine de son pouvoir, inquiète, assoiffée de ven-
geance; saint Jean-Baptiste, pasteur d'âmes
attendri et si entraînant que, dès son approche,
Salomé est sous le charme. Un miracle de la
foi substitue à la Salomé légendaire, ivre de
sang et de volupté, une Salomé mystique, can-
dide presque. C'est pour saint Jean-Baptiste
qu'elle danse; c'est sa protection qu'elle
implore contre le désir avide du tétrarque; et
quand Hérode, affolé par l'impatience, ordonne
la décollation, alors seulement Salomé cède, se
sacrifie, s'offre en échange de la grâce; mais
déjà le bourreau tend le chef ensanglanté que
nimbe l'auréole divine et, devant l'apparition
terrifiante, Salomé s'abat foudroyée.

A ceux qui ignoraient son passé de comé-
dienne, Loïe Fuller se révéla en l'occurrence
mime sans seconde, au geste plein d'autorité,
au masque mobile d'une puissance d'expression

souveraine. Sur son visage la pitié, la colère, l'effroi, l'angoisse se reflétaient tour à tour avec une énergie saisissante. Quel épisode d'une beauté de lignes admirablement houleuse, celui où Salomé résiste à la violence d'Hérode! Entre les bras qui l'enserrent et l'étreignent, elle se débat, elle flotte, elle coule, elle s'échappe. A l'excitation furieuse de la lutte succèdent des poses de calme et de songerie, des attitudes de prière et d'adulation. Rappelez-vous les gestes courts, d'une puérilité naïve, qui traduisent l'émerveillement de Salomé devant les coffrets emplis de joyaux; et, à contempler son extase parmi les fleurs, ne l'eût-on pas dite impubère, tant sa grâce se rehaussait d'exquise juvénilité?

Tout d'abord, dans la danse exécutée au commandement d'Hérode, Loïe Füller est vêtue d'une gaze orangée; un voile de la même étoffe dérobe au regard sa poitrine, son visage: elle en joue à ravir, elle le lance et le fait zigzaguer avec la rapidité de la foudre, parmi les rais des phares électriques; elle s'agenouille, en forme un arc sous lequel elle glisse,

furtive, s'enchâssant dans le fin tissu comme une idole. L'instant d'après la montre en robe noire étoilée d'acier, et, séductrice à son insu, elle éveille, elle attise la passion d'Hérode ; avec une coquetterie satanique, elle agite des écharpes lamées qui scintillent aux lueurs infernales des foyers souterrains, puis, nerveusement, elle se démène et cette fois la phrase de Flaubert revient en mémoire. « Ses bras arrondis appellent quelqu'un qui s'enfuit toujours... »

Une fois que le décret fatal lui est connu, ce ne sont plus des mouvements de grâce, mais des sursauts saccadés, menaçants, des appels anxieux aux divinités vengeresses. Atterrée par la cruauté d'Hérode, Salomé répète alors, suppliante et tragique, la danse qui a ravi le tétrarque et par où elle espère acheter le salut du martyr. Non, jamais détresse ne se signifia de façon plus pathétique, plus poignante que par ces quelques pas esquissés vaguement, en chancelant, dans la défaillance d'une agonie.

III

Paris, de qui Loïe Füller sollicitait l'octroi de la renommée, ne tarda point à faire sienne la rénovatrice de la danse. Des années passèrent avant qu'elle pût reprendre sa route et goûter sous d'autres cieux l'ovation des foules. L'histoire du théâtre n'a guère enregistré d'expédition plus triomphale, ni de nom devenu à ce point populaire de l'Orient à l'Occident, sans distinction de latitude ni de race. L'orgueil d'asservir à l'enthousiasme des régions barbaresques n'empêcha point Paris de demeurer une seconde patrie, et l'arbitre des recherches d'un cerveau en incessant travail. A l'improviste Loïe Füller revenait, offrant le résultat de ses découvertes, ici et là, aux Folies-Bergères, à l'Athénée, à l'Olympia, au Casino, à Marigny, à l'Hippodrome, sauf lors de l'Exposition dernière où, entourée de tragédiens japonais de son rang, dans un théâtre édifié sur ses plans et érigé à sa guise, elle jeta

en défi à la banalité ambiante le paradoxe d'inoubliables spectacles.

Sur toutes les scènes, on la retrouvait, une et diverse, en quête de progrès et de trouvailles aptes à dépister le plagiat : un jeu de glaces vint multiplier son image et simuler la présence d'un chœur de ballerines; du haut des frises tombèrent des rideaux de tulle, derrière lesquels la danseuse, enveloppée de nuages, se devinait à peine dans le halo d'un pays de brume; plus tard, la projection ininterrompue de panoramas célestes, océaniques ou terrestres, permit de préciser la signification de ses danses et de les situer par un cadre approprié, à chaque seconde variable.

Des attractions aussi compliquées et qui requièrent l'accord de volontés nombreuses, ne vont pas sans le prélude secret des préparations lentes; de là, des essais d'un passionnant intérêt, des inspirations, souvent géniales, demeurées à l'état d'ébauche et assiégeant le souvenir avec l'insistance d'un songe qui jamais ne se réalise ni ne s'achève; de là, des répétitions de jour et de nuit, au cours des-

quelles l'artiste, assumant la double tâche de l'ingénieur et du régisseur, s'obligeait à discipliner des machinistes, des électriciens, obtenait et réglait la coïncidence des efforts, afin que, dans une succession prévue, mouvements et couleurs, simultanément se répondent. Pourtant, n'en déplaise à l'héroïne de tant de luttes et de peines, malgré les ressources fertiles de son ingéniosité américaine, Loïe Füller ne subjugue jamais avec plus de véhémence que lorsqu'elle répudie l'artifice des décors interposés et reste simplement parallèle à la nature — comme il advint dans les danses du feu et du lis par exemple.

De nouveau la pensée refluait vers les âges qui connurent les rites des Aryas, les immolations à Moloch, le culte mystérieux des Telchines et des Cabires; elle s'attardait encore aux légendes dont s'enchantèrent les premiers Hellènes : Prométhée ravisseur de l'étincelle divine, Zeus et Aphrodite châtiant à plaisir la présomption de Phaéton ou la curiosité de Psyché. Un mythe, renouvelé de l'antique, célébrait les représailles du feu et ses ravages

en expiation de l'immanente témérité. La
loi de la destinée s'y vérifiait de manière à
dérouler l'enchaînement des défaillances fatales :
l'angoisse causée par l'élément-fléau et, après
le premier effroi, la tentation funeste, la redou-
table volupté des ignitions et des incandes-
cences; l'audace s'accroît à en subir impuné-
ment le charme et, de proche en proche, le
contact s'établit; aussitôt la vengeance de
fondre, l'incendie de se propager, le désastre de
s'accomplir. Victime et proie, la moderne Pan-
dore s'embrase et se consume; du vivant foyer
jaillit, erre et voltige la pourpre déchiquetée
des flammes ondulantes; rapides, voraces,
elles tendent la pique de leurs langues, tordent
leurs banderoles ardentes, puis vacillent,
baissent, s'enfument, pour mourir tout à
coup, comme s'éteint un volcan, comme tombe
une étoile avec la soudaineté d'un cataclysme
qui répandrait sur la terre dévastée la désola-
tion d'une nuit sans fin.

A la satanique vision de géhenne succède
l'enchantement d'une rassérénante Tempé où,
par un phénomène de mimétisme merveilleux,

et selon la fiction chère à Grandville, la flore s'anime et s'humanise. Ce n'est pas que Loïe Füller emprunte incontinent les dehors de la plante; en premier lieu, dans sa blancheur immaculée, sur le piédestal qui la hausse et démesurément l'agrandit, elle semble plutôt quelque archange lorsqu'un lent geste d'essor disjoint et éploie la voilure de ses larges ailes; mais, dès que l'élan plus rapide vrille et ourle la gaze soulevée, l'aspect se mue et l'arabesque des lignes imite, parmi l'évasement d'une corolle, un lis gigantesque; autour du pistil que figure le corps même de la danseuse, les pétales gravitent, s'érigent et composent un mouvant calice; épanouis et contractés tour à tour, ils favorisent une palingénésie fantastique qui juxtapose, dans un symbole unique, la femme et la nature, qui illumine du sourire de la grâce la chair fragile des fleurs.

Ajouter à la création, susciter des émotions brèves et intenses, n'était-ce pas remplir le vœu d'une génération curieuse de frissons nouveaux et faut-il être surpris que la dévotion se soit empressée vers la mes-

sagère de beauté et de béatitude? Nul tribut n'a manqué à sa gloire : ni le chant des odes, ni les commentaires de la critique, ni la rivalité de maîtres jaloux de fixer l'image entrevue parmi les vapeurs éblouissantes. Ce ne serait pas trop d'une bibliothèque et d'un musée pour réunir et garder les transcriptions auxquelles se complurent les lettres et les arts des deux continents; mais, à l'égard d'aussi purs spectacles, le lustre d'une apothéose ne saurait constituer une fin exclusive : le philosophe voulut reconnaître en eux un emblème des forces cosmiques, une allégorie de la métempsycose de Platon, du transformisme de Darwin; ce fut encore leur privilège de ramener la curiosité du savant vers l'étude des lois communes à l'émission des ondes lumineuses et sonores.

En dehors du domaine spéculatif, il appartint aux vibrations et aux irradiations artificielles de surexciter la sensibilité optique déjà affinée par l'analyse des ambiances diurnes où avait conduit l'impressionnisme; la technique des peintres s'efforça de rendre les heurts, la fusion

des tons qui s'échauffent et s'exaspèrent, comme dans certains vases flammés, par le seul fait du rapprochement et du contraste. Des problèmes de statique inattendus sollicitèrent le sculpteur et un admirable répertoire de mouvements inobservés s'ouvrit à son étude. Que d'enseignements allaient fournir encore le jet et les plis des draperies volantes! En suivant les évolutions du corps et prolongeant le geste, elles invitaient à la découverte des liens entre le vêtement et l'armature; elles provoquaient la recherche de figures dans lesquelles toutes les parties, animées d'un seul et même souffle, offriraient le développement d'une harmonieuse unité. Il n'est pas jusqu'à l'ornemaniste, en mal d'un style futur, qui n'ait puisé ici des motifs inédits — tant il est vrai que, à tous les animateurs de la matière, à tous les poètes du dessin, de la forme et de la nuance s'étendit le profit des suggestions bienfaisantes.

Pour relever de sa déchéance un art profané et lui rendre sa noblesse, Loïe Füller était remontée au printemps de l'humanité. Les

récits des anciens attestent à quel point l'assimilation fut intégrale, car ce sont bien les danses d'aujourd'hui qu'ils annoncent. L'expression d'air-tissu — *ventus textilis* — si joliment imaginée par Pétrone, rend à la perfection le soulèvement des étoffes ballonnées, et Pline le naturaliste ne décrit-il pas, par avance, la diversité des éclairages, quand il rapporte à propos des verres murrhins : « leur aspect est celui d'une lueur, leurs tonalités possèdent des reflets comparables à ceux de l'arc céleste ». Des rencontres aussi singulières méritent de retenir dans la mesure où elles confirment une parité de conception vraiment absolue. D'autres, à travers les siècles, purent se soucier de ranimer les grâces familières à l'Hellade. Je songe à cette Anglaise dont Gœthe nous entretient dans son *Voyage en Italie* et qui procurait au chevalier Hamilton « l'illusion de tous les antiques »; la pensée va encore aux essais tentés vers 1881 par les sœurs Fonta et quinze années plus tard, par M. Maurice Emmanuel lorsqu'il dressa quelque choryphée à restituer, dans leur détail, le mécanisme, les

pas et les mouvements de l'orchestique. Tout près de nous, une disciple avisée de Loïe Füller connut, elle aussi, l'ivresse du succès et des migrations lointaines. Son art n'a pas les mêmes ambitions ni la même envergure. La poésie du symbole, le pittoresque de la couleur, le jet des voiles y demeurent étrangers; il s'emploie à vivifier certaines représentations figurées dans les livres et exhumées du sol attique. Agile et robuste, souple et nerveuse, chaste bien qu'à peine vêtue, Isadora Duncan a retrouvé, pour sauter et bondir, les énergies élémentaires et l'élasticité primitive de la bacchante. Elle a voulu rendre, et elle a exprimé, les transports de la ménade qui, pieds nus, jambes nues, bras nus, la gorge rejetée en arrière, les yeux hagards, tend vers le ciel d'imaginaires crotales. Dans ces reconstitutions, qui appellent le cadre de la campagne, du bois, de la forêt, il y a de l'enjouement, de l'allégresse, une fraîcheur souriante; le geste scande la mesure d'une mélodie choisie, et l'eurythmie du mouvement y garde une pureté précieuse. On n'oubliera pas non plus qu'Isidora Duncan a

tenu école, qu'elle a formé des chœurs et appris ce que le corps féminin contient de beauté, dès l'enfance et à tous les âges, dans l'exercice libre et réglé de la course, du jeu et de l'action. Cependant, c'est l'archéologie qui l'a ramenée au sens dionysiaque de la nature, et plus d'un trait documentaire trahit l'effort docile de l'érudition patiente. Chez Loïe Füller, au rebours, rien que de spontané et de facile; si elle rejoint le passé, c'est en vertu d'un appel généreux de l'instinct. Les parallèles, en exaltant sa gloire, désignent en elle « l'initiée » des premiers âges qu'un égarement du sort jeta, dépaysée, parmi notre civilisation vieillie. A moins que son intuition ne soit uniment la révélation de l'esprit et l'intelligence de la beauté; et telle semble, en vérité, l'énigme de son génie. Ses dons insignes de mime, de ballerine, n'éclatent si magnifiquement que parce qu'ils obéissent aux conseils d'une imagination esthétique. Grâce à Loïe Füller, la danse est redevenue la « poésie sans parole » de Simonide, ou encore l'art digne, selon Lamennais, de lier « la musique à la statuaire et à la pein-

ture ». Par-dessus tout on est reconnaissant à l'artiste d'avoir réalisé le spectacle idéal qu'imagina quelque jour Stéphane Mallarmé : un spectacle muet, qui échappe aux définitions de l'espace comme du temps, et dont le prestige, impérieux pour tous, ravit les plus fiers et les plus humbles dans une commune extase.

1892-1907.

L'ART SOCIAL A L'EXPOSITION DE BRUXELLES [1]

L'exposition de Bruxelles laissera aux annalistes de l'art social le souvenir d'une leçon décevante et fertile en avertissements. Elle fixe une date dans les fastes des prétendues « assises de la paix »; elle précise un état d'esprit à leur endroit; elle confirme à quel point le principe s'en est altéré, usé avec le temps. Aux yeux des moins avertis, il appert que les expositions universelles et internationales ne présentent plus qu'un intérêt périmé. On leur demandait naguère d'informer et d'instruire, de prouver et d'activer, par l'exemple et le paral-

[1] *Gazette des Beaux-Arts*, décembre 1910.

lèle, le progrès des civilisations. Trop vagues et trop intermittentes, les lumières qu'elles projettent n'autorisent plus ni vue particulière ni jugement d'ensemble.

Au fur et à mesure du développement attribué à ces manifestations, les dépenses n'ont pas manqué de s'accroître et la nécessité d'y faire face exige des ressources que l'amour désintéressé de la science est impuissant à assurer. De là le recours aux « attractions ». Un graphique qui enregistrerait leur importance grandissante apprendrait du même coup quelle gradation continue a rapproché le centre d'étude du lieu de plaisir, au point de l'identifier avec lui. A Bruxelles, on était peut-être moins porté à requérir contre l'aspect qu'offrait, en plus d'une partie, l'exposition : il correspond assez à la liberté d'allures où tend de soi-même le naturel des Flandres. Là-bas, en dépit du vêtement qui change et des siècles qui passent, la loi de l'atavisme ne cesse point de s'exercer ; chaque réunion populaire, quel qu'en soit le prétexte, prend volontiers des airs de fête; et, le dimanche, la foule en liesse accourue de tous les

recoins du pays, montrait bien la descendance de ces villageois, à l'âme claire et quiète, qui goûtent les saines joies d'un plaisir facile dans les kermesses de Téniers, revues au palais du Cinquantenaire.

Il eût été désirable que le caractère national trouvât d'autres signes encore par où s'affirmer. L'examen passait-il de la figuration au décor, les traits de l'indigénat semblaient inopinément abolis. Le plan ne trahissait plus cette passion de l'ordre et du bon sens qui se transmet, chez nos voisins, comme un bien héréditaire. Remarquez que l'emplacement avait été choisi avec opportunité, aux portes de la ville, près de la forêt de Soignes et du bois de la Cambre; le vallonnement du terrain prêtait à des perspectives variées; il facilitait une division rationnelle et une répartition méthodique des espaces. Pourtant, les constructions se rapprochaient au caprice du hasard, sans que le visiteur dérouté pût découvrir une raison plausible à d'inconcevables voisinages. Des sujets de mécompte plus graves l'attendaient, en sus de cette confusion. Le

rôle essentiel que la Belgique a tenu dans la renaissance de l'architecture et des arts de la vie appartient déjà à l'histoire. Grâce à sa situation géographique, ce petit pays a été, pour l'esthétique moderne, un agent de propagation sans pareil; des nations se sont inspirées de ses « maisons du peuple », de ses hôtels privés et des villas, si particulières de style, qui jalonnent, le long des côtes, la plage flamande; les installations mobilières ont tenté, elles aussi, de répondre, dans des formes inusitées, à des besoins nouveaux. Excepté le palais de la fabrique d'armes d'Herstal, sauf un pavillon (M. Serrurier-Bovy) et un cottage (M. H. van de Voorde), égarés, perdus parmi des bâtisses innommables, rien ici ne portait témoignage d'une évolution glorieuse. On se promettait de vérifier les renseignements recueillis, de grossir par des constats abondants le dossier de l'enquête; il faut dresser un procès-verbal de carence.

Le mal n'est pas spécial à la Belgique; les édifices appelés à contenir les produits de l'industrie n'accusaient, d'une façon générale, ni

recherche d'art, ni dépense d'invention. Soit
timidité, paresse ou impuissance, les archi-
tectes ont négligé l'occasion qui s'offrait d'expé-
rimenter la valeur d'une conception originale.
Leur initiative eût été sans risque et leur audace
sans péril; ils ne faisaient qu'œuvre tempo-
raire, n'utilisaient que des matériaux légers, de
peu de prix. Et à quoi donc servent les exposi-
tions si elles ne constituent plus un laboratoire
d'essais, un champ d'expérience? Par contre,
vous retrouviez disséminés çà et là, le faux
Alhambra, le palais de la Renaissance italienne,
la maison hollandaise du xviie siècle, et bien
d'autres pastiches qui n'étaient point encore
sortis de la mémoire; ce sont ces mêmes types
d'architecture ancienne, ou d'autres similaires,
groupés avec plus d'ordre, choisis parfois avec
plus de discernement, qu'assemblaient déjà,
à Paris, la rue des Nations en 1878, l'his-
toire de l'Habitation en 1889, les berges de la
Seine en 1900. Au lieu du spectacle inédit,
annoncé, escompté, sévissait dans un décor
immuable, la fastidieuse reprise. La lassitude
trouvait son origine ailleurs que dans l'espoir

déçu d'une attente vaine. Les voyages plus faciles, la photographie plus répandue, ont rendu insupportable l'artifice démodé d'une formule ressassée sans merci depuis un tiers de siècle; le cinématographe, de son côté, s'est chargé d'accroître les exigences des yeux et de l'esprit : à ces reconstitutions dont le mensonge n'est jamais exempt de froideur, nous préférons l'image véridique, animée, du monument tel que le « film » le montre sous son ciel, dans son cadre de nature et dans son milieu vivant qui l'expliquent, le commentent et en complètent l'illusion.

Il s'en faut, d'ailleurs, que les États desabusés sur l'utilité de ces *world fairs* aient apporté un égal empressement à accueillir l'invitation de la Belgique et à y répondre. Les seules participations de réelle conséquence furent celles de l'Italie, de l'Angleterre et surtout celles des pays limitrophes : Allemagne, Hollande ou France. Ni l'attrait de certaines porcelaines de Vienne, ni la sélection caractéristique du Musée des arts décoratifs de Copenhague ni l'amusante nouveauté des

figures récentes de la Manufacture royale ne présentaient l'équivalence des contributions autrichiennes et danoises aux dernières Expositions de Paris et de Milan. De même pour l'Italie, les éléments de connaissance étaient mesurés, puis dispersés au gré d'une classification arbitraire, aveuglément adoptée et qui concourt, pour sa part, à affaiblir le prestige des Expositions. Celui qui désirait prendre quelque conclusion d'ordre général devait se résigner à de menues indications, tirer argument des moindres présages favorables : ainsi les soins apportés à l'impression du catalogue; ainsi certaines installations, et, en particulier, le portail de fer ajouré, élégant, léger, donnant accès à la salle principale. Piètre « Salon d'honneur » qu'envahissaient affreusement les marbres savonneux, les bronzes anecdotiques et mièvres ! L'attention devait s'y recueillir pour trier les travaux où quelques artisans de la dentelle et du cuir s'étaient imposé de vivifier l'esprit de la tradition et de la rajeunir ! La **tendance à l'originalité** apparaissait moins craintive, chez les faiseurs d'affi-

ches, les vitrailleurs, et chez les artisans de Sociétés régionales (l'*Æmilia Ars*, la *Florentina Ars*), empressés à remettre en honneur les industries locales. Au total, à peine trouvait-on de quoi suivre le relèvement dont l'Italie avait soumis, dès 1906, les prémices.

La section anglaise apportait sur des points déterminés des clartés précises. Ce n'est pas que grand'chose y parût de la régénération mobilière où la Grande-Bretagne a fourni des leçons communément suivies : les styles anciens avaient régi les dispositions de presque tous les ameublements; cependant une tapisserie exécutée d'après un carton de Burne-Jones, un tissu, un papier peint dont le modèle a été dessiné par William Morris, contiennent déjà le principe d'une révélation utile. Le complément pouvait en être demandé à une réunion d'ouvrages moins illustres et quand même instructifs (1) : partout, une invention

(1) Cf. Les poteries à glaçures flambées et à reflets métalliques de MM. Bernard, Moore, Howson Taylor; les livres composés par M. Charles Whittingham et les reliures de Mlle Katharine Adams, de Sir Edward Sullivan, de MM. Sangorski et Sutcliffe, et des ateliers de l'*Oxford University Press*.

qui concilie l'indépendance et la logique; partout, un profit certain tiré des musées attentivement étudiés, j'en conviens, mais — ne craignons pas d'y insister — classés avec le ferme propos d'entretenir la curiosité de l'artisan et de lui dévoiler un à un les secrets de chaque technique.

Dans les Pays-Bas, le culte voué aux arts du livre s'est conservé avec une rigoureuse fidélité. Un pavillon spécial leur avait été affecté en dehors même de l'édifice de vastes proportions qui assemblait les témoignages de l'activité hollandaise, ingénieuse et féconde. Si l'aspect extérieur était empreint de la gravité habituelle à l'architecture nationale du XVIIe siècle, la porte dépassée on appréciait avec un plaisir avivé par le contraste l'unité avenante et la claire harmonie d'une présentation toute moderne. Un regard jeté sur la nef à deux étages suffisait pour embrasser l'exposition dans son entier; d'emblée il s'avérait que là-bas l'art se mêle intimement à la vie, qu'il est à tout instant prié d'embellir la matière, toutes les matières; plus tard l'impor-

tance de la place accordée aux colonies aidait à découvrir un des éléments du nouveau style néerlandais. L'influence des exemples venus des Indes ne se limite pas au motif dont va se parer telle étoffe imprimée, tissée ou brodée; à leur suggestion sont dues la variété des arabesques et la richesse du coloris, constantes dans les tapis à points noués que produisent les fabriques de Deventer et de Kralingen; le décor ne connaît pas d'autre inspiration, même s'il cesse de couvrir le champ pour se localiser et devenir géométrique ou filiforme. Les céramistes, bijoutiers et orfèvres de Hollande disposent pour innover, d'un système d'ornementation simple et expressif à la fois. Le moyen pris en lui-même serait minime s'il ne se mettait au service d'esprits ardents et positifs. Comme il arrive plus facilement dans un pays de petite étendue, les volontés se concertent, les forces se rejoignent. L'intérêt général les unit, les rallie. L'artiste ne refuse pas son concours au fabricant; les talents se groupent, des sociétés se forment, et plus d'un projet de longue haleine se voit conduit

à terme. C'en était un de créer une suite d'installations assez topiques pour marquer l'état actuel des arts d'ameublement en Hollande ; la peine n'a pas été perdue : de l'ensemble se dégageait un rationalisme sain, grave sans lourdeur, sérieux sans tristesse, agrémenté par les recherches d'une sensibilité délicate et d'un goût affiné auquel la poésie de l'Orient n'est pas étrangère (1).

Voici donc un pays, dont les industries somptuaires ont connu un passé glorieux, qui va de l'avant en toute liberté ; et telle est l'unanimité de l'effort que le fait d'harmoniser l'évolution de l'art avec les conditions changeantes de l'existence y semble le devoir spontané de la conscience et de la raison.

On souhaiterait à la France une semblable fortune. L'espace ne lui avait pas été ménagé; ses bâtiments s'étendaient à l'infini. Pourtant, elle faisait étrange et médiocre figure. Un pré-

(1) Il n'y a pas lieu de spécifier ici les différences, assez ténues d'ailleurs, qui distinguent la bibliothèque-salle de réunion, en jeune chêne, de M. H.-P. Berlage et la salle à manger en acajou incrusté d'ébène et de nacre de M. Walenkamp, le boudoir de M. van den Bosch et le salon de M. Penaat.

tendu « Salon des arts décoratifs », moins grand que le Salon Carré du Louvre et qui rappelait le « cabinet d'amateur » de M. Hœntschel en 1900, isolait et confondait, à l'extrémité d'une interminable galerie, des ouvrages d'artistes, d'artisans et des passe-temps de dilettantes. La pièce aménagée par M. Théodore Lambert bénéficiait de sa préciosité d'invention. Seule, une salle à manger de M. Dufrêne, excellente d'ailleurs, offrait la séduction de l'inédit parmi les quatre ensembles mobiliers tirés de pair pour l'édification des deux mondes. Tout était à reprendre et à blâmer dans un parti néfaste dont il faut prévenir le retour : une représentation inadéquate, incohérente; le mode, ou plutôt l'absence de classement, qui rapprochait de vive force des ouvrages de matière, de technique, de destination différentes; enfin, le penchant à présenter des objets d'usage comme des créations d'exception ou de luxe. Comment ! depuis un demi-siècle les sociologues, les économistes ont demandé que l'art vînt embellir la vie à tous les âges, dans toutes les classes ; ils ont établi qu'il était pour les peuples

le dispensateur de la joie, de l'honneur, de la richesse même, et c'est à l'instant où ces saines doctrines l'emportent que l'on nous propose cette vision humiliante et mesquine! Ah! nous sommes loin de la mission proposée à l'art social et qu'il a su déjà plus d'une fois remplir. L'Europe s'est passionnée pour la question des habitations ouvrières, question ancienne et neuve à la fois; il ne suffit plus d'assurer au travailleur un gîte, un abri pour reposer et distraire sa fatigue; une fraternité moins rudimentaire réclame une demeure confortable, un foyer apte à distribuer le plaisir des yeux qui est, nous l'avons répété après Charles Gide, « un des éléments de la santé ». C'est à satisfaire ces aspirations que s'employèrent les constructeurs des maisons clairsemées dans le parc de Solbosch; parmi ces asiles de détente et de paix, il n'en était pas un qui ne se recommandât de quelque pensée généreuse; mais, sans contredit, aucun pays n'avait abouti dans sa recherche aussi heureusement que l'Angleterre et la redoutable Allemagne.

La section allemande constituait une exposition dans l'Exposition. Elle possédait un caractère distinct, une unité absolue. D'aucuns voulurent y voir le symbole de l'emprise germanique sur les Flandres. Prêtons à l'Allemagne de moins chimériques desseins. L'heure lui a paru sonnée de dresser le bilan de son labeur et l'inventaire de sa gloire; elle a voulu montrer dans toutes les branches de l'activité le développement harmonique de ses forces épanouies; elle a voulu imposer au monde l'idée de la puissance acquise par une discipline rigoureuse et une persévérance opiniâtre. Elle y est parvenue. La volonté autoritaire de cet empire neuf prétend utiliser, pour se satisfaire, les moyens modernes. Et n'est-ce pas un signe très sûr de la direction de ses visées que le spectacle offert ici par ses exemples : depuis ce pavillon et ces halls édifiés par des maîtres dans un style indépendant, jusqu'à ce catalogue qui demeure, plus encore qu'en 1900, un type et un modèle?

Entre toutes les nations, aucune n'a mieux compris le rôle essentiel que l'art est appelé à tenir dans la vie économique et sociale des

peuples. Qu'elle ait été amenée à cette intelligence par les calculs de la réflexion plutôt que par la spontanéité de l'instinct, je le concède; mais, le principe posé, avec quelle docilité, quelle persistance n'y a-t-elle pas subordonné tous ses actes et tous ses efforts? C'est cela qui frappe tout d'abord dans l'évolution des arts appliqués au delà du Rhin; elle n'a soulevé aucune dispute; elle n'a subi aucun heurt, aucun arrêt; son cours s'est poursuivi régulier, tranquille. Il y a trente ans, ce n'étaient, en Allemagne, qu'imitations veules : pastiches de la Renaissance à Munich, pastiches du style Louis XIV à Berlin. Les peintres qui vivent en grand nombre dans la capitale de la Bavière y firent prendre en haine tant d'indigence et tant de laideur. L'initiative de l'Angleterre et la faveur des arts du Japon fomentaient la révolte et exaltaient l'ambition d'une esthétique affranchie. M. H. van de Velde imprima aux premiers essais leur impulsion; à son école grandirent un peu partout des disciples vite libérés. Parti de Munich, le mouvement se propageait à travers toute l'Allemagne. Rien n'était

plus propre à le seconder et à entretenir la ferveur des protagonistes que la constitution même de l'Empire : chaque royaume, chaque duché, chaque principauté, se piquait de marquer par les caractères particuliers de son art, la survivance de sa personnalité. Dans toutes les provinces de la Confédération se répétait l'aventure que nous avons dite à propos de la Hollande : les artistes et les gens de métier se prêtaient un mutuel appui. S'entendre, c'est accepter implicitement la règle d'une hiérarchie; avec les années, l'orientation du mouvement créé par des peintres passait au pouvoir des architectes; ils en devenaient les directeurs naturels, définitifs peut-être.

Ce triomphe de la raison sur le sentiment, dont l'idéal latin s'accommode assez mal, répondait, chez nos voisins, à des aspirations foncières. Il faut n'en pas trop médire et reconnaître la part qui lui revient, à Bruxelles, dans le succès des entreprises allemandes. Pour ce qui a trait aux créations de l'art social, la mise en valeur du travail était assurée par la prééminence dont elles jouissaient et les disposi-

tions d'un plan très clair où l'ordre technologique avait prévalu. La céramique et la verrerie occupaient un hall central; l'autre était attribué aux métaux ouvragés; dans la rotonde d'entrée avaient pris place les tissus et les tapis; alentour se développait une enfilade de quarante pièces : salles de réunion, d'hôtel de ville ou de club; cabinets d'amateur ou de médecin, chambres, à destinations variées, d'appartement luxueux ou simple. Le style de ces installations n'a pas laissé d'être très vivement discuté chez nous. Devenues plus âpres, les critiques tournèrent à la réprobation après la venue à Paris des décorateurs bavarois (1). C'est aller un peu vite en besogne et continuer à vivre sur l'ancien préjugé. Aussi bien siérait-il de faire les distinctions utiles parmi ce double apport. Sans changer d'optique ni de critérium, il est certain que, à Bruxelles, tel ameublement de Bruno Paul, de Henri Vogeler, de Max Heidrich était plus proche de nos préférences que ce qui

(1) Voir, sur le *Salon d'automne de* 1910, notre article dans la revue *Kunst und Künstler*, janvier 1911, p. 206 et suiv.

parut des artisans de Munich la même année au Salon d'automne. En l'un et l'autre cas, les réserves sur la mélancolie de certains aménagements, sur le défaut d'éclat et d'harmonie des couleurs ne s'admettent qu'à la condition de souscrire au sens constructif, au choix et au traitement de la matière. Sens constructif, qualité de la fabrication, autant de gains inespérés pour l'Allemagne. L'équité et la clairvoyance font un devoir de reconnaître que depuis l'exposition de Paris en 1900, à Saint-Louis, Darmstadt, Dresde, Munich les acquisitions s'enchaînent, se poursuivent et se fortifient à chaque épreuve nouvelle (1).

Quelle sera la beauté de demain, du moins dans les ouvrages que régit l'architecture, l'art social par excellence? Son secret résidera peut-être dans le rythme des lignes, dans l'équilibre des proportions et des masses. Ce sera une beauté plus grave et plus grecque.

(1) Notons les facilités et les garanties qu'offrent à l'inventeur, par tout l'empire, à Munich, à Berlin, à Brême, à Cologne, à Hambourg, les ateliers réunis d'artisans (*Vereinige Werkstatten für Kunst in Handwerk*).

Le principe s'en accorde pleinement avec les possibilités de réalisation des techniques modernes. Il s'est imposé à la méditation des artisans d'outre-Rhin; inconsciemment, j'imagine, ils ont été mis sur la voie, puis éclairés par l'amour de l'antiquité qu'ils étudient mieux encore qu'ils ne la sentent et ne la comprennent. De toutes les manières, le problème mérite de retenir les attentions françaises; il sourit à notre hellénisme; après tant de paroles franches et de vérités amères, on se réjouit de penser que, parmi tous les pays, des affinités certaines nous désignent pour en trouver la solution élégante.

TROIS SOUVENIRS

TROIS SOUVENIRS

Le décor de la rue et les Fêtes franco-russes.

17 octobre 1896.

La prédilection des Français, du Parisien surtout, pour les fêtes publiques est une des caractéristiques de notre humeur, un signe du besoin de mouvement, d'expansion propre au tempérament national. Les monarchies n'eurent garde de négliger cette inclination de l'âme populaire et, au xviiie siècle, je ne sais guère d'événement, — entrée de souverain, naissance ou mariage dans la famille royale, — qui n'ait prêté à quelque réjouissance. Par les descriptions, et mieux encore par les estampes, nous connaissons ce qu'étaient ces fêtes dont l'art

réglait l'ordonnance jusque dans le détail. A rapprocher le faste ancien de la banalité présente, le parallèle établit que les résultats aujourd'hui vantés avec une si belle complaisance auraient fait sourire nos aïeux d'infinie pitié.

Coup sur coup, la célébration du Centenaire de la République (1), la visite des marins russes, la venue du tsar, ont mis Paris en fête;

(1) A cette occasion déjà, notre déception et notre regret s'étaient exprimés dans la *Revue encyclopédique* (octobre 1892).

« Déplorons que la participation de l'art à la célébration du Centenaire de la République n'ait point répondu à ce que l'on en pouvait espérer, au point de vue du caractère comme de la nouveauté. Rien que de banal, de suranné dans l'architecture, l'ornementation des chars, dans l'ordonnance des groupes; sauf d'insignifiants détails, rien qui accuse la date de cet hommage d'un temps à un autre. Et le thème était unique, et vaste le champ, et exceptionnelles les latitudes de développement, et admirable la scène! Il faudrait cependant que ce luxe des solennités nationales — fêtes ou deuils publics — ne se perdît point dans un pays où il s'est déployé autrefois avec tant d'intelligence et d'éclat. Les occasions ne manquent pas pour provoquer, soit à Paris, soit en province, le décor de la place et de la rue, — décor du jour et de la nuit, décor animé ou immobile — et à quelles inventions heureuses, bien modernes, sauraient prêter (si l'on savait en faire valoir le prestige) les cavalcades, les arcs de triomphe, les illuminations, les feux d'artifice surtout! Lorsqu'il s'agit de spectacles populaires, il importe de n'en pas faire seulement une distraction, mais un prétexte d'exercice pour le goût. Or, logiquement, l'émotion neuve, — joie, enthousiasme ou pitié, — d'une génération exige une traduction, un mode d'expression qui ne saurait être celui de la génération précédente... »

chaque fois, des crédits ont été libéralement ouverts par l'État, par la Ville, afin d'orner et d'embellir la capitale; chaque fois l'intention a été trahie, et d'exceptionnels motifs d'émulation n'ont presque rien fait naître de notable, de louable. Une telle déconvenue ne vient ni d'une atrophie subite du goût, ni du manque d'artistes nécessaires; il faut en chercher la cause dans une conception lamentable, d'après laquelle la parure de Paris semble une entreprise de tapisserie et d'éclairage aisément réglée entre les administrations publiques et quelques fournisseurs accrédités. Par malheur, si personne ne possède les qualités requises pour tenir l'emploi d'un Lebrun, nul ne doute de lui-même et ne songe à solliciter un avis compétent.

Cette fois encore, l'appel aux concours habituels a entraîné comme conséquence une décoration d'aspect vieillot, uniforme, monotone. L'œil, fatigué de tant de redites, se récréait aux spectacles les plus simples, à la diaprure tricolore des rues étroites abondamment pavoisées, à l'harmonie formée, le long des

Champs-Élysées, par les ballons oranges avec les globes blancs des festons de gaz bordant l'avenue. Mais, tout comme les berlines de gala repeintes à neuf, ce mode d'illumination date du second Empire; il a réjoui nos pères aux fêtes du 15 août. Tant qu'à recourir au passé, mieux eût valu remonter plus haut, ouvrir les vastes « Relations » tout à l'heure signalées, apprendre de leurs images ce que pouvaient être, ce qu'étaient les illuminations de la Seine, des ponts, des embarcations, à une époque privée de toutes les ressources des inventions modernes. Alors l'obélisque ne se dressait pas, solitaire et inexplicable, sur la place de la Concorde; sans quoi l'on se fût gardé de le déshonorer par une illumination rappelant, pour l'ingéniosité du style, le tatouage des apaches et, pour la discrétion de la polychromie, les tirs de fêtes villageoises. Avec l'électricité, l'expérience tentée à la foire de Neuilly se vit renouvelée : un chapelet lumineux de boules en celluloïd unissait à leur faîte les arbres du boulevard et suspendait dans les airs une guirlande de feux colorés;

l'effet n'aurait pas laissé d'être agréable sans l'insignifiance de l'arabesque et la juxtaposition malencontreuse des tons criards : grenat, émeraude et jaune. Une dernière fois, la lumière électrique intervenait pour consteller le treillage vert-Trianon dont les arcades fleuries bordaient la chaussée, dans la rue de la Paix. Était-il opportun d'ériger ce décor obstruant la vue, préjudiciable aux vitrines profusément éclairées qui donnent, le soir surtout, à cette voie son aspect unique ? La conception, douteuse, s'admettait à la rigueur ici ; elle devenait naïve, rue du Quatre-Septembre, où les trottoirs avaient été plantés de sapins étiques, rabougris, pareils à des madriers dressés pour de problématiques échafaudages. En somme, la seule création à retenir était celle dont le préjugé s'était gaussé. L'idée de refleurir artificiellement les marronniers qui limitent le rond-point des Champs-Élysées avait été accueillie par d'unanimes railleries ; mais les projets décoratifs ne se laissent bien juger qu'à l'exécution et sur place. Hormis les bouquets rouges trop

brillants dans l'éclat de leur papier neuf, les autres, roses ou blancs, faisaient songer au printemps japonais et à ces paysages d'Hiroshighé où les branchages dépouillés se couvrent, avant la pousse des feuilles, de toute une floraison de corail et d'argent.

Parmi les pylônes, quelques-uns (placés à l'entrée du pont de la Concorde et auprès de la Madeleine) resteront dans le souvenir comme d'absolus chefs-d'œuvre de mauvais goût. L'erreur est d'autant plus blessante que le choix des artistes à qui demander les modèles ne prêtait guère à l'hésitation. Vous vouliez éveiller l'idée de l'allégresse, de la grâce accueillante? Pourquoi ne pas s'adresser à Chéret, à Willette ? Leurs allégories eussent été autrement significatives et autrement françaises. La Ville de Paris avait entendu tirer de ses armoiries le thème du pylône rostral qui jalonnait l'avenue des Champs-Élysées; n'imagine-t-on pas que Grasset se fût acquitté à merveille d'une semblable tâche? Et Grasset encore s'indiquait pour tout ce qui, de près ou de loin, touchait à l'ornementation héral-

dique. D'autres collaborations s'imposaient et furent négligées : celle de Puvis de Chavannes et de Besnard, de Carrière et de Bracquemond, d'Auriol et de Rivière; celle aussi des maîtres provinciaux qui, injustement omis, se virent exclus du concours et privés de participer à un hommage dont la nation entière supportait la charge.

L'École de la Rue.
Une conférence d'Eugène Carrière.

10 février 1901.

« Apprendre à voir, disaient les Goncourt, est le plus long de tous les arts. » Cet art difficile, *l'École de la Rue* instituée par Eugène Carrière veut tenter de l'enseigner. Des échanges d'impressions, au cours de causeries d'artistes, d'écrivains, se proposent d'initier à l'intelligence du monde visible. Une promenade au Muséum est devenue le thème d'un entretien où la fierté de l'idée a trouvé plus d'une fois,

pour convaincre, les accents d'une éloquente émotion. L'ambition d'Eugène Carrière ne fut nullement de professer un cours d'anatomie ni de décrire, un à un, les squelettes exposés; dans la leçon, la philosophie n'eut pas moins de part que la plastique.

Loin de voir dans cet ossuaire un spectacle de mort, Eugène Carrière y trouve un suprême refuge de vie, la trace de la perdurabilité de l'être et en même temps un précieux gage de certitude. Comment l'homme ne serait-il pas rassuré sur lui-même en constatant que rien n'est livré au hasard dans la nature où tout se trouve merveilleusement approprié à sa fin?

Il en va de la charpente osseuse comme de ces arbres aux branches équarries, à la sève épuisée, mais dont le tronc subsiste imposant, majestueux. Le squelette offre un résumé et comme une synthèse de l'humanité : il explique les raisons des formes extérieures dont il constitue l'armature et auxquelles il survit. La structure se varie à l'infini, sans que l'harmonie des rapports cesse d'être constante. Chaque

besoin des organes est servi par les moyens les mieux déduits et les plus directs; rien de compliqué, rien d'inutile non plus; dans cet ensemble extraordinairement ordonné, aucune partie qui n'ait son rôle et sa raison d'être.

La beauté s'atteste partout, dans la souplesse des articulations, dans l'élégance mécanique et les inflexions du modelé. Certains maxillaires sont semblables à des parois de murailles et on dirait de leurs pans inaccidentés de longs silences. Parfois une cavité s'y creuse, telle une fenêtre ouverte sur une façade. Des similitudes sans nombre rapprochent l'architecture des hommes et celle de la création : plusieurs ossatures, d'aspect trapu, présentent les lourdeurs du style roman; d'autres, sveltes, légères, évoquent la fusée des flèches gothiques. Le squelette du cerf élancé, gracieux, s'oppose à celui de la baleine, immense et formidable avec sa rampe dentelée, avec cette colonne vertébrale où les anneaux se succèdent dans une progression admirablement rythmée. Des sujets de remarques autres, mais tendant toujours à prouver la convenance de la

forme à la destination, sont fournis par les poissons, aux formes aplaties, par les oiseaux dont les ailes éployées rappellent, en dépit du décharnement, les barques qui fendent le flot. Passe-t-on de la ronde-bosse au bas-relief, l'empreinte possède la préciosité, l'aspect rare de la gemme : une carapace se constelle et se grave d'un semis de fleurs ; et peut-être, ne percevrez-vous nulle part mieux le panthéisme de la nature qu'à la vue de ces squelettes à demi ensevelis dans le sable où la forme semble avoir rejoint son moule, où l'être paraît retourner à la terre et de nouveau se confondre avec elle ?

L'ouverture du Musée des Arts décoratifs.

8 juin 1905.

Plus d'un demi-siècle s'est écoulé depuis l'instant où Chenavard réclamait la fondation d'un « Musée français des Arts industriels ». A

l'ancienneté de l'initiative se mesure le degré de persévérance qu'exige le succès des revendications élémentaires. Les difficultés sans cesse renaissantes ont paralysé les zèles les plus actifs et l'institution avait fini par évoquer, dans l'esprit public, le symbole d'un mirage ou d'un mythe. Encore qu'elle ne cessât guère d'être mise en question, la réalisation en paraissait indéfiniment ajournée. Le droit de juger demeure libre, mais c'est en se représentant l'entrave des obstacles surmontés et l'âpreté des luttes soutenues que l'avenir devra penser à ce musée et se prononcer à son sujet.

Il est aménagé au Louvre, dans le Pavillon de Marsan; le rez-de-chaussée est affecté à l'art moderne ou oriental; les collections rétrospectives, étrangères et françaises, garnissent l'entresol et le premier étage; des travaux en cours d'exécution n'ont pas encore mis le grand comble à la disposition des organisateurs. L'aspect est harmonieux, en dehors de la nef principale, imposante et morne à cause de son vide momentané; les arrangements font sou-

venir de la suite d'appartements reconstitués en 1900, non sans bonheur, par M. Hermant dans la section centennale du mobilier, à l'esplanade des Invalides. A vrai dire, cette présentation séduisante est plutôt celle d'une collection privée que d'un établissement d'enseignement; j'entends bien que les installateurs la justifient par la distribution des locaux, et l'architecte arguera à son tour qu'on lui a imposé de convertir en musée un palais historique. Il y a là, sinon une erreur de principe, du moins une méconnaissance absolue de prétentions légitimes et, à notre sentiment, une conscience mal éclairée sur les nécessités d'un établissement d'une utilité et d'un caractère sociaux au premier chef. A quoi bon avoir tant discuté sur le choix du quartier, cité à tout moment l'exemple du South-Kensington, célébré à l'avance l'aide promise aux ouvriers et aux arts d'application, pour aboutir à un musée payant, non éclairé le soir, dont les salles ne diffèrent guère de celles du Louvre et qui, par ses allures grandioses, se destine plutôt à la curiosité des amateurs qu'à l'étude

des artisans en faveur de qui sa création avait été décidée?

On s'alarme de ce que, après tant de discussions et d'écritures, les vues courantes s'éloignent encore tant, chez nous, de celles qui prédominent en Allemagne, en Angleterre surtout. Le Français montre à l'égard du musée la respectueuse et conventionnelle estime dévolue aux fondations de luxe; sa vanité aime à goûter un plaisir qui lui semble n'intéresser que les pures spéculations de l'esprit. L'Anglais, de sens plus pratique, considère le musée comme un corollaire de l'école, comme l'endroit où toute éducation vient se faire et se parfaire; c'est un centre de vie, un nouvel asile ouvert au travail; le crédit accordé à l'institution varie en raison des services qu'elle rend et de l'influence qu'elle est appelée à exercer sur les activités et la production. N'est-ce pas laisser deviner à quel point on se garderait de convoiter pour un lieu d'étude le faste intimidant d'un palais? Que l'édifice réponde à sa fonction et présente, harmonieusement, en bonne lumière et toute simplicité, des éléments d'information ran-

gés de manière à seconder la recherche de l'artisan et favoriser son travail, tout sera bien — et tout est mieux ainsi en vérité. Nous n'entendons pas, cela va de soi, nier la peine prise, ni taire les différences capitales entre le musée hier inauguré et l'ancien, lequel resta ignoré, désert et désordonné, tout le temps de son exil sombre au palais de l'Industrie; mais l'état général des esprits et l'ordre de la conception inquiètent ceux qui souhaitent pour les arts appliqués des conditions de développement plus sûres, peut-être parce qu'ils leur attribuent un autre rôle dans l'évolution de la vie collective et l'expression du sentiment unanime.

DOCUMENTS ANNEXES

CONTRIBUTION A L'HISTOIRE

DE LA

FUTURE EXPOSITION INTERNATIONALE D'ART SOCIAL [1]

Lorsque parut, dans *Idées modernes*, l'étude reproduite dans ce livre (p. 49), il advint aux propositions émises tant sur le principe de l'art social que sur son état présent et son relèvement conditionnel, de susciter l'attention qui s'attache à une question vitale pour le pays. Dans la presse et dans les revues (2) un débat s'instituait; d'autre

(1) Le *Musée*, décembre 1909. La bibliographie (Cf. note 2) a été sommairement mise à jour; nous supprimons autant que possible, dans cette réimpression, toute appréciation étrangère au sujet.

(2) Il serait sans intérêt et sans profit de s'astreindre à une bibliographie minutieuse et complète des commentaires dont nos propositions ont été l'objet. Tout au plus signalera-t-on : dans la presse quotidienne, les articles de M. Vauxcelles (*la Crise des Arts décoratifs en France, Gil Blas* du 3 février), de M. Paul Ginisty (*l'Art social, Petit Parisien* du 4 février), de M. Pierre Gauthier (*Pour la beauté, Écho*

part, des correspondants prenaient soin de formuler les raisons en vertu de quoi ils acceptaient ou rejetaient nos conclusions (1).

Il n'a pas paru que tant de témoignages, émanés de fiers esprits, dussent être tenus secrets. La vanité n'a aucune part dans cette divulgation. Sans doute, le suffrage d'unités essentielles que notre dévotion entoure, ne laisse pas de soutenir et stimuler les énergies nécessaires à la poursuite d'une entre-

de Paris du 16 février), de M. A. Liesse (l'*Art social*, *Journal des Débats* du 21 février), de M. R. Petrucci (*le Soir* de Bruxelles, 28 janvier 1910), de M. Robert Kemp (*l'Aurore*, 24 et 25 février 1911), de M. Clément Janin (*le Siècle*, 3 août 1911), de M. Émile Hinzelin (*le Petit Journal*, 25 mars 1912), de M. Grandigneaux (*le Radical*), de M. Luciphar (*le Figaro, le Siècle*), de M. Léon Rosenthal (*l'Humanité* des 26 et 29 août, 3 septembre et 3 octobre 1912), etc...; dans les revues, les études de M. Alphonse Germain (*l'Occident*, janvier 1909), de M. Pierre Hepp (*la Grande Revue*, 25 mars), de M. André Fontainas (*Mercure de France*, 16 avril), de M. Pascal Forthuny (*l'Architecture moderne*, 1er mai), de M. M.-A. Yvon (*l'Architecture*, 1er et 8 mai), de M. Joseph Lenot (*Revue des Lettres et des Arts*, juin), de M. Henri Duhem (*le Musée*, novembre 1909), de M. Tristan Leclère (*Art et Industrie*, décembre 1911), de M. Gabriel Séailles (*l'Action nationale*, mars 1912)...

(1) Parmi les lettres reçues, seule a paru utile la publication de celles, approbatives ou non, qui pouvaient inviter à l'étude du problème et en hâter la solution. — Usons pourtant des facilités qui nous sont offertes pour remercier ici de leur bienveillant intérêt, MM. Boutroux, Fouillée, Charles Gide, Schuré, Beauquier, Edmond Picard, Destrées, de Curel, Bonnier, Lucien Magne, Sézille, Chedanne, Bodin, ainsi que M. le pasteur Charles Wagner qui voulut bien, du haut de la chaire, exalter, avec l'autorité d'une vaste pensée et les accents d'une parole éloquente, la portée humanitaire de notre revendication.

prise longue, difficile, militante; mais l'acquiescement à nos vues importe moins que l'intérêt pris à la cause; par la discussion qu'elle provoque, telle contestation secondera mieux qu'un éloge la découverte de la vérité. On considérait certaines questions comme tranchées et leur solution comme entrée dans le domaine des faits acquis; les objections présentées à leur encontre prouvent que la discussion n'est pas close; de même, au cours des lettres reproduites, on trouvera plus d'une affirmation qui requiert, avant d'être admise, la vérification d'un contrôle. Il n'en reste pas moins que l'accord est fait, officiellement ratifié (1), sur ces deux points : gravité du mal et choix du remède.

Quel ordre convenait pour la publication de ces lettres? On a tenté de les sérier selon l'idée

(1) Cf. *Rapport sur une exposition internationale des arts décoratifs modernes* (rédigé par M. Guilleré, au nom de la *Société des artistes décorateurs*, de la *Société des artistes français*, de la *Société d'encouragement à l'art et à l'industrie*, de la *Société nationale de l'art à l'école*, de la *Société nationale des beaux-arts*, du *Salon d'automne*, de l'*Union centrale des Arts décoratifs*, de l'*Union provinciale des Arts décoratifs*, le 1ᵉʳ juin 1911). — *Rapport fait au nom de la Commission du commerce et de l'industrie chargée d'examiner la proposition de loi de M. François Carnot et plusieurs de ses collègues tendant à organiser en 1915, à Paris, une Exposition des Arts décoratifs modernes*, par M. Roblin, député (annexe au procès-verbal de la Chambre des députés de la 2ᵉ séance du 1ᵉʳ juillet 1912). — Voir aussi dans le volume *Arts appliqués et industries d'art aux Expositions*, par MM. G.-Roger Sandoz et Jean Guiffrey, 1 vol. in-8° 1912, p. CLI-CCXLII. (*Exposition internationale des arts décoratifs modernes projetée à Paris.*)

dominante inspiratrice de l'opinion exprimée; mais bien rares sont ceux qui ont envisagé le problème d'un point de vue unique et spécial; il ne sied donc pas d'attacher grande importance au frêle lien qui motive leur groupement; le seul but de ces rubriques a été de marquer des intervalles et de ménager entre temps à l'esprit le répit d'une halte nécessaire.

Y a-t-il un art social et quelles sont les conditions de son évolution en France ?

Autant que je puis, après une lecture, dégager les propositions essentielles de votre article, ce sont celles-ci :

1º L'art ne doit pas être considéré comme un luxe qui se superpose à la vie, mais bien comme une manifestation de la vie même qui s'y inclut, de sorte que l'œuvre d'art soit empreinte d'un caractère de nécessité autant que les productions de la nature;

2º La vie qui se manifeste dans l'œuvre d'art, qui la commande et l'anime, est une *vie sociale*; toute la société y coopère, toute la société doit en pouvoir jouir, et si ceux qu'on appelle inexactement « les hommes du peuple » en paraissent aujourd'hui exclus, c'est qu'ils sont *exclus* aussi du *peuple*, je veux dire de la communion des esprits par où une collection d'individus se fond en une réelle unité, et cette question ne relève déjà plus de la sociologie esthétique, mais simplement de la justice;

3º La société dont la vie s'exprime par l'œuvre d'art avec un caractère de nécessité est la société immédiatement actuelle, celle qui moule notre sensibilité comme notre activité ; — et l'art rétrospectif, avec ses musées, ses mobiliers « de style », ses ressouvenirs et ses « simili », ne sera jamais qu'un artifice auquel la beauté manquera parce qu'y manque l'empreinte de nécessité. Il faut donc que la civilisation présente se replie sur elle-même pour enfanter, dans la conscience de l'artisan sincère, l'art irréalisé encore qui lui correspond.

Si telles sont bien vos thèses, je ne crois pas qu'on puisse les contester : quant à l'opportunité d'une exposition internationale d' « art social », quelques-uns feront des réserves ; une exposition n'a pas en soi la vertu de promouvoir un art original : elle ne peut que le constater ; il est vrai qu'elle le consacre et donne, par l'exemple, aux germes latents, l'audace de poindre.

<div style="text-align:right">Paul Desjardins.</div>

L'idée d'une exposition telle que vous la limitez me paraît intéressante et bonne : cette exposition servirait à déterminer les étapes de l'art en son évolution sociale ; elle pourrait donner aux producteurs, avec la conscience de l'effort collectif, une hardiesse et une confiance qui leur manquent parfois, — peut-être aussi une discipline.

Ces mots un peu barbares, « la socialisation de l'art », inspirent de la méfiance et de l'antipathie à de vrais artistes que je sais ; cependant c'est un fait, et qui ne signifie rien contre l'individualité nécessaire de l'artiste dont la pensée restera toujours indépendante et, même, en réaction contre le milieu social qui tend à la comprimer, comme sa vie restera toujours à quelque degré solitaire.

Il n'empêche que, qu'il le veuille ou non, et quelque personnelle que soit sa sensibilité, ses créations subissent l'influence du temps, du pays, du groupe social, et qu'elles obéissent même, alors qu'elles semblent leur tourner le dos, aux directions essentielles selon lesquelles s'oriente le troupeau humain. Et ses œuvres ne peuvent être vivantes pour et parmi les hommes que si elles s'adaptent un jour ou l'autre à des besoins que l'intuition de l'artiste a prévus, que sa volonté suggère et que la satisfaction qu'il leur offre aide à s'affirmer.

Pour l'imitation, je suis d'avis, comme vous, qu'elle n'est à aucun degré un facteur de l'art et qu'elle est la négation de l'artiste — bien que la plupart des artistes professionnels ne vivent que d'imitation. L'imitation formelle du passé est d'autant plus vaine qu'elle s'applique à des choses mortes. Mais l'imitation d'un objet d'art ou d'une forme d'art présent, c'est-à-dire né depuis peu, et encore tout chaud, de la mode, n'est pas moins répugnante. L'art étant sinon une imitation, du moins une transposition de la nature, qu'est-ce que l'imitation d'une chose déjà imitée ou transposée?

Par contre, vous admettez certainement que le lien entre le passé et l'avenir ne peut se rompre, qu'il n'y a pas en réalité de brusques sauts dans l'art, non plus que dans la nature, et que l'étude consciencieuse, réfléchie et vraiment *aimante* du passé pour en pénétrer l'esprit, en revivifier, en quelque sorte, en soi toutes les inventions, peut être aussi féconde pour l'intelligence que l'est pour les sens l'observation directe de la vie, de la nature, du monde qui nous entoure.

Et à mon sens, le désir d'une trop grande originalité qui étonne et qui s'impose, même par le scandale, est aussi néfaste et à la solidité et à la durée d'une œuvre, d'une forme d'art, d'un style, que l'hostilité

des conservateurs et la résistance intéressée des marchands.

En somme, tout se ramène à un patient équilibre, à cette sage et difficile mesure dont les Grecs avaient le sentiment si ferme et notre xviie siècle le goût un peu étroit ; cette mesure que les étourdis dédaignent parce qu'ils la confondent avec la médiocrité.

Étant d'accord sur ces points, nous nous entendrons sur l'utilité d'élargir, de plus en plus, l'art dans la vie et dans le peuple, en essayant d'éveiller ou de réveiller dans le peuple le goût d'une beauté non distincte de l'utile et d'une grandeur allant avec la simplicité.

<div style="text-align:right">Maurice Pottecher.</div>

Vous avez raison de jeter un cri d'alarme. Nous vivons sur une trop bonne idée de nous-mêmes et sur le vieux cliché de la supériorité de notre goût. Je ne dirai pourtant pas qu'il y a plus de goût en Angleterre qu'en France, mais qu'il y a plus de tradition, de style. Un jardin, un intérieur moyen anglais sont plus intéressants à cet égard que leurs équivalents français, non parce que l'éducation ou le sens artistique de leur propriétaire est supérieur, mais parce qu'il est soutenu par une tradition. C'est pour cette raison qu'à Tunis, par exemple, les tonalités des costumes indigènes sont toujours raffinées, alors qu'un Tunisien, s'il achète des objets européens, choisira des horreurs ; dans un cas, il est soutenu par une tradition ; dans le second, il ne l'est pas.

Je n'imagine guère un art social qui ne soit pas un art traditionnel à évolution lente ; c'est le cas pour tous les styles véritables ; j'entends ceux qui communiquent chez un même peuple ou dans une certaine civilisation une certaine unité à tout le matériel de la vie humaine. Il y a encore un style de l'Islam, il y a des restes de style anglais. La robe de percale

claire, imprimée de fleurs, le tablier à bavette, le petit bonnet de dentelle, les b as nus d'une servante anglaise font partie de ce style. De même, il subsiste çà et là des éléments de styles provinciaux : par exemple les costumes en Bretagne. L'erreur du *modern-style*, c'est qu'il fut inventé de toutes pièces, avec des éléments tirés de la Perse, de l'Égypte (les bleus et les verts), du Japon et des flores sous-marines. C'était très ingénieux, mais sans relation avec notre vie actuelle et les styles antécédents. Ce n'était pas un style, mais une invention à exposer, et dont on devait se lasser vite, comme de toute nouveauté à caractère étrange. La France me paraît, avec les États-Unis, le pays où l'art anonyme collectif, social, le style qui marque toute chose de sa belle empreinte, sont le plus impossibles ou le plus compromis. C'est que ce sont les pays les plus avancés, les plus intellectuels, individualistes, et où l'idée de tradition est le plus profondément atteinte.

Le progrès, pour les paysans intelligents et qui subissent les prestiges de la civilisation moderne, est de renoncer à toutes les vieilles formes ancestrales; c'est de s'habiller en veston et de changer ses vieux meubles pour un mobilier qui ressemble à ceux du faubourg Saint-Antoine. J'étais l'an dernier en Bretagne, puis dans le sud constantinois, et je constatai, ici comme là, le même phénomène. Les seuls intérieurs laids, du côté de Biskra et de Bou-Saada, étaient ceux des plus instruits, des plus intelligents des cheiks qui savent le français. De même en Bretagne.

D'autre part, le progrès vers la raison consciente nous conduit à répéter les formes belles, lesquelles sont le plus souvent irrationnelles et ne s'imposent que par la coutume, pour les formes économiques et utiles. La chambre rationnelle c'est celle du Touring-Club. Aussi bien tout ce qui est administration,

tout ce qui provient de l'État ou de la puissance publique et qui exerce surtout chez les ruraux un grand prestige, — les préfectures, les mairies, les écoles, les casernes, etc., etc., — présentent partout, dans leur architecture, leur décoration, leur mobilier le type du rationalisme utilitaire. Tout cela est gris, arbitraire, mathématique. Rien d'étonnant si l'on imite cela.

Après un voyage dans des provinces anglaises, où j'avais aimé de charmantes auberges qui sont encore celles des estampes, je remarquais que chez nous, à la campagne, un cabaret, une auberge sont d'une géométrie et d'une nudité désolantes : des salles carrées, des bancs de bois, des chaises banales en bois tourné, des murs de plâtre ; pour seul effort de décoration, des boules de métal blanc et des chromographies luisantes (*la France recevant les peuples à l'Exposition*, etc.). Il y a aussi la terrible influence du petit journal illustré.

En résumé, je crois qu'un art social, celui qui est d'une société, d'un peuple, et non de ses artistes, — il peut y avoir des artistes de génie quand il n'y a plus de style et que le goût est perdu : voir l'époque de Delacroix, et un artiste me disait : « Regardez les horribles cadres des plus beaux tableaux de cette époque »; — je crois, dis-je, qu'un tel art, qui est collectif, est une floraison dont les tiges plongent et se ramifient dans le profond d'une société. Il se rattache à tous les grands caractères généraux de celle-ci. On ne l'y superposera pas, il faut qu'il y naisse et s'y développe de lui-même : il est une de ses manifestations. Plus l'individu se dégage, s'affranchit des formes générales où se modelaient autrefois les vies et les esprits, — religion, coutume, tradition, — plus il est indépendant aussi de son milieu, — famille, paroisse, province, — en un mot plus il est un individu, et moins l'art anonyme dont nous parlons me

paraît possible; en revanche, plus on aura d'artistes neufs, cherchant de nouvelles formules où s'affirmera leur individualité. C'est, me semble-t-il, le cas d'aujourd'hui — voyez toutes les tentatives des cinquante dernières années. D'autre part, l'idéal étant l'individualité, nous verrons celle-ci tâcher de se produire jusque dans les arts industriels — modern-style, Dampt, Gallé, Lalique, etc., pour prendre des exemples heureux, — et plus visiblement encore dans les villas-donjons, les villas-chalets, les villas polychromes dont les Parisiens en villégiature couvrent la côte, chacun cherchant surtout, encouragé par son architecte, à faire quelque chose d'original et qui ne ressemble pas à la maison du voisin. D'où ces cacophonies dont nous ne nous reposons qu'en regardant les maisons indigènes, les vieilles maisons bourgeoises du pays ou celles des paysans et des pêcheurs et qui, celles-là, en harmonie tranquille les unes avec les autres dans le paysage, manifestent un style.

Tout ce qu'on pourrait faire, me semble-t-il, c'est d'essayer par des expériences partielles dans certaines écoles, ou dans les écoles normales d'instituteurs, l'éducation du goût. On pourrait, comme on le fait dans certaines écoles anglaises, habituer les enfants aux rapports justes des tons, et cela simplement en y faisant attention lorsque l'on peint les murs intérieurs de l'école. De la même façon on pourrait développer en eux le sens des matières, si aigu et si répandu chez les Japonais. —. Voir ce que l'on a fait à Londres au Passmore Edwards Settlement; voir ce qu'a fait M. Hovelaque, qui a décoré le cercle du Tour du Monde de Boulogne. Le cercle est fréquenté par de jeunes professeurs qui apprennent là, peu à peu et sans s'en douter, le simple et profond plaisir que peuvent faire quelques faïences bleues sur une tenture jaune, un mobilier en bois naturel dont on voit les veinures, une calme ordonnance de lignes,

quelques vases de fleurs heureusement disposés; une certaine bourgeoisie parisienne, qui ne se doutait pas de ces choses-là il y a vingt-cinq ans, les a peu à peu apprises. Je me rappelle quand j'ai commencé à y devenir sensible — assez tard — et combien la moyenne du bonheur de ma vie s'en est trouvée relevée. C'est un plaisir pur, inconscient, de tous les instants; cela agit d'une façon continue. Il y a là des éléments de bonheur qu'il faudrait enseigner à tous. Au Japon, on enseigne aux petites filles à faire des bouquets de fleurs.

Je crois, d'ailleurs, qu'une exposition attirerait l'attention sur toutes ces questions et qu'il serait important de connaître ce qui se fait ailleurs.

<div style="text-align:right">André Chevrillon.</div>

En des limites fort étendues, le positivisme tient non seulement pour l'instruction, mais pour *l'éducation une et intégrale*, — donc artistique. Peuple et patriciens n'ont-ils pas un égal besoin de réflexion précise et de rêve? S'il fallait établir une différence, n'est-ce pas le peuple qui mériterait le mieux les consolations imaginatives? N'est-ce pas lui qui a donné à l'art les génies les plus robustes, les plus délicats, les plus nombreux? Ouvrir toutes grandes au peuple les portes du temple que lui-même a construit, ce n'est donc, au vrai, que payer une dette.

Quant à la direction esthétique du positivisme, elle s'accuse avec netteté. Prépondérance du sentiment; unité essentielle des arts; communion avec toutes les manifestations ethniques passées, présentes et *futures;* glorification de l'humanité : tel est le quadruple principe du mouvement prévu par Auguste Comte.

Qui dit progrès, dit comparaison. La tradition et la vie! Ces deux termes, loin d'être opposés, s'impliquent. Sans l'influence ambiante, incessamment

renouvelée, le rameau de la tradition se dessèche ; sans la tradition, le sentiment perd ses modes d'expression, et l'idée l'intelligibilité même. Truismes, objectera-t-on ; truismes beaucoup trop actuels, répondrons-nous.

La renaissance positiviste peut-elle manquer de s'affirmer dans le domaine de l'art comme elle le fait chaque jour en politique, d'un bout du monde à l'autre ? Nous ne le pensons pas. L'avenir est à l'art social.

<div style="text-align:right">Christian Cherfils.</div>

Que le renouvellement de l'art social est la condition de son progrès.

Nous devons viser à créer nous-mêmes, au lieu de répéter le déjà créé. Il est certain aussi que la concentration de l'attention publique sur la peinture et la sculpture (sur la peinture surtout), a nui aux autres arts. Maintenant, une exposition suffira-t-elle à imprimer le mouvement que vous souhaitez ? On peut toujours essayer, et de toute manière vous avez raison de signaler le mal. Ce n'est pas en répétant le traditionnel que nous nous conformerons à notre grande tradition artistique qui a constamment été, au contraire, de chercher du nouveau.

<div style="text-align:right">H. Bergson.</div>

Si je ne pense pas que le nombre des amateurs d'art doive beaucoup s'accroître, puisque la condition même de l'art est de *souffrir* le contrepoids de l'incompréhension, je vous approuve sur ce point

qu'il est absurde que le peintre, le poète, l'architecte ou l'ornemaniste s'immobilisent et se fixent au seul passé. Il n'y a qu'une chose immuable : la Religion. Cette affirmation mise à part, j'ai déjà exprimé qu'avec les formules qu'ils prêchent, en se gardant bien d'en user, beaucoup sont en train de stériliser une partie de la jeunesse. J'écrivais à un jeune auteur dernièrement : « Si vous m'envoyez un deuxième livre aussi bien fait, votre talent est flambé. »

Il faut néanmoins du courage et une sorte d'abnégation pour se meubler avec des essais ratés. Vous êtes à part, un peu, et comme un grand chimiste qui, à la recherche d'un nouveau corps et renouvelant une expérience à l'infini, se sent pris d'allégresse quand il pense apercevoir déjà, à travers la brique réfractaire, le pur métal qu'il rêve.

<div style="text-align:right">FRANCIS JAMMES.</div>

Depuis quelque temps, sous prétexte que du premier coup l'art moderne n'a point bondi jusqu'à la perfection, même ceux qui l'aimaient s'éloignent de lui et en reviennent aux vieux styles. C'est, à mon sens, un manque de confiance inexcusable. Il faut faire crédit, et long crédit, à tous ceux qui ont assumé la tâche d'innover en n'importe quel domaine artistique. Même leurs fautes doivent être admirées. Toujours, ou du moins depuis trois siècles, la France, grâce à son goût sûr entre tous, a fixé les styles. Il faut donc que ce soit chez elle, dans une exposition faite à Paris, que tous les novateurs soumettent leur travail à l'attention publique. Comme elle l'a fait jadis, elle éliminera, adoptera, choisira et enfin composera.

<div style="text-align:right">ÉMILE VERHAEREN.</div>

Je sens qu'il y a une erreur initiale. Il n'y a pas aujourd'hui de mode qui ne soit inspirée du passé, pas

de produit qui ne soit une copie, nécessairement inférieure, d'un style antérieur. Après les plagiats du grec et du moyen âge, voici aujourd'hui les pillards du japonais, du persan.

Rien de personnel, rien que faiblesse. Ah! si nous avions la force, si nous savions regarder et étudier la nature! Alors un cordonnier saurait suivre la forme d'un pied, le modeler avec son cuir. Or, montrez-moi un soulier, même de « bonne maison », qui ne soit inspiré seulement de la convention de la mode? Encore est-il à parier que l'amateur, l'acheteur de ce produit rationnel, travail intelligent et artistique, serait à trouver. Cherchez l'amateur !

Il faudrait que les artisans d'aujourd'hui, comme ceux d'autrefois, fussent les juges, les seuls « arbitres de nos élégances ». Mais, pour commencer, il faudrait qu'ils en fussent capables. Pour en être digne, il faudrait que l'ouvrier redevînt l'inventeur d'autrefois. Or, les faits démontrent et une exposition ne pourra que témoigner le néant de ce genre d'invention.

Est-ce la faute du machinisme? C'est possible, même probable. Cette grave question de la déchéance de nos industries d'art est-elle liée à tous nos problèmes et nos soucis politiques et économiques? C'est à redouter.

A supposer qu'une exposition révèle l'étendue de la gravité du mal, elle n'en apportera pas le remède.

<div style="text-align:right">Auguste Rodin.</div>

Les causes de l'état de choses que nous déplorons ensemble sont bien celles que vous signalez : les producteurs ont perdu l'habitude de l'effort. Il est plus aisé de copier un fauteuil Louis XIV que d'en créer un d'une égale beauté, plus en accord avec notre temps.

Que serait-il advenu pourtant si les ateliers dans

lesquels, depuis vingt ans, s'exécutent sans relâche des pastiches des styles anciens, avaient eu à leur tête, au lieu de spéculateurs occupés de leurs seuls intérêts, des artistes convaincus et, avant tout, soucieux des belles formes? Peut-être l'art social eût-il repris déjà en France son éclat de jadis!

Mais il est dans notre société une classe qui veille soigneusement à ce qu'un semblable progrès ne se puisse accomplir : les collectionneurs d'objets et de meubles anciens, pour la plupart marchands. Trafiquants impudents et snobs, ils s'érigent en éducateurs de la riche bourgeoisie, pour le plus grand profit de leurs affaires, sans se soucier de l'avenir de l'art, dans ce pays dont ils étouffent sans scrupules toutes les énergies créatrices — inconscients, semble-t-il, de l'œuvre abominable qu'ils poursuivent, ignorants souvent et incapables de reconnaître la beauté si elle n'est pas cataloguée dans quelque collection fameuse ou si une date authentique ne leur permet pas d'orienter leur jugement.

Espérons pourtant que, malgré le tort qu'ils lui ont causé déjà, l'art social moderne affirmera avec éclat sa réelle valeur dès que, selon votre vœu, on lui en donnera les moyens par l'exposition dont, pour ma part, je souhaite l'organisation prochaine.

Les artistes de notre pays et des autres nations, résolument secondés par vous et, je n'en puis douter, par tous les véritables amateurs d'art, concourront ardemment à prouver qu'ils pourraient, pour peu qu'ils y soient encouragés, égaler les maîtres d'autrefois et doter leur siècle d'un art où la France retrouverait son prestige passé.

RENÉ LALIQUE.

L'imitation est la mort même de l'art. En voulant l'originalité, toujours et malgré tout on fait

jaillir et éclore la sève, l'âme d'un pays; on renouvelle le terrain, on y jette de nouvelles semences et les générations qui suivent, ne s'inspirant pas des résultats obtenus, profitent seulement, pour créer avec force, du terrain sans cesse cultivé.

Et cette création, il faut la socialiser; puiser l'imagination dans l'art populaire, c'est avoir d'un peuple sa réelle et entière couleur locale. Chaque effort a un mérite, chaque effort est un degré qui conduit une œuvre à sa réalisation parfaite.

Classons l'art du passé et admirons-le comme la physionomie de l'époque qu'il représente, mais sachons, à notre tour, donner le caractère particulier de la nôtre.

<div style="text-align:right">Princesse Marie Ténicheff.</div>

De la prééminence de l'architecture dans l'art social.

Je reçois votre article, aimable rappel du bon combat que nous combattions côte à côte il y a vingt ans! Quelques-unes de nos espérances ont été trompées. L'architecture, comme vous le marquez fortement, est génératrice et régulatrice de toute grande poussée artistique; il ne m'a point paru qu'elle ait continué ou renouvelé, à l'Exposition de 1900, les tentatives pleines de promesses des Dutert et des Formigé. D'une façon générale, il me semble que l'effort de 1889 a marqué le point culminant d'une courbe, plutôt que le point de départ d'une échelle ascendante. Vous êtes un peu plus optimiste; puissiez-vous avoir raison!

Votre projet d'exposition internationale, limitée à l'art social, peut être fécond : cela dépendra pour beaucoup des hommes qui lui donneront vie et forme. L'expérience nous a montré qu'une exposition c'est un homme, une pensée heureusement ou maladroitement réalisée.

Combien vous avez raison de rappeler nos contemporains à la source mère, à cet incomparable travail de Léon de Laborde ! Il vous eût approuvé, encouragé ; et ce suffrage posthume a un bien autre prix que le mien...

E.-M. DE VOGÜÉ.

Depuis longtemps nous sommes dans un grand trouble, grâce à l'application irraisonnée de formules toutes faites, au manque d'initiative, à l'asservissement aux styles du passé, lesquels, venus à leur heure, avaient leur raison d'être et sont aujourd'hui sans objet. Ainsi que vous le dites fort bien, ce serait aux architectes de réagir. Malheureusement, les efforts réalisés sont demeurés trop isolés pour avoir une action efficace, et nous assisterons à des exhibitions surannées et incohérentes, tant que nous ne mettrons pas d'accord la forme avec la fonction, avec la structure et la nature des matériaux employés. Toute tentative dans le sens rationnel ne peut donc qu'être souhaitée.

Une exposition d'art appliqué, en réunissant tous les efforts avec le concours des étrangers, provoquerait certainement un mouvement sérieux, et l'on ne saurait trop tendre à le voir se réaliser, pourvu, comme vous le dites avec grande raison, qu'il s'agisse, non d'une exposition universelle, mais bien d'une exposition d'un caractère tout spécial et bien déterminé. Vous rappelez à propos les spécimens envoyés en 1900 par les étrangers, — meubles, ferronnerie, peinture dé-

corative, verrerie, etc., — qui avaient vivement intéressé par leur originalité, par leur rationalisme et dont nous n'avons pas assez profité. Puissions-nous ne pas différer indéfiniment la solu et réaliser enfin une exposition d'art appropriée a notre milieu, basée sur la logique et la raison! Il n'est que temps d'aboutir.

<div style="text-align:right">Vaudremer.</div>

L'architecture et l'art décoratif qui en découle furent, à toutes les époques, l'expression des besoins de l'individu dans la société et, par conséquent, « l'art social par excellence ». Les artistes et les artisans traduisirent, en effet, de tout temps, les gestes et la vie de leurs contemporains, et les œuvres manuelles des hommes sont les plus sûrs documents sur l'histoire de l'humanité.

L'invention des formes, des combinaisons de métiers furent d'autant plus riches et originales qu'elles s'adaptèrent plus exactement à la vie, qu'elles répondirent plus précisément à des besoins. Cette originalité dans la forme et dans la combinaison constitua l'individualité des artisans et détermina les styles. Les plus beaux exemples de styles parfaitement adéquats à la vie sociale sont, sans remonter plus haut, l'art grec et l'art du moyen âge; et les peuples de ces époques constituèrent des styles qui sont de parfaites floraisons autochtones.

Bien entendu, on retrouve dans ces productions, comme dans toutes les productions humaines, les traces d'influences antérieures, mais ces traces disparurent peu à peu pour aboutir à une expression complète de beauté due au développement de la perfection des métiers et de la civilisation. Ce développement des métiers et de la civilisation fut constant et parallèle.

Cependant, depuis la Renaissance, les influences antérieures, au lieu de diminuer et de s'effacer, pour amener aux expressions complètes des styles passés augmentèrent et prirent de plus en plus d'importance, au point de submerger presque complètement l'originalité et l'individualisme des artistes et des artisans. Ceux-ci perdirent de leur personnalité au fur et à mesure qu'ils découvrirent, dans des civilisations passées, les beautés artistiques qui leur servirent d'excitants pour un moment mais, peu à peu, leur firent abandonner leurs qualités inventives et créatrices.

Ceux d'avant la Renaissance puisaient leur force créatrice dans la Vie ; ceux venus depuis — à de rares exceptions près — la cherchèrent, sans la trouver, dans la Mort, c'est-à-dire dans un passé, sublime sans doute, mais qui ne pouvait que faire dévier ces qualités de métier et d'adaptation qui sont la base de tout art.

Il faudra donc nous arracher du cœur notre amour pour toutes les beautés que nous léguèrent les générations passées, ou, au moins, tout en gardant pieusement la mémoire des artistes passés et leurs traditions, créer un enseignement qui saura regarder face à face la vie moderne et l'aimer assez pour lui consacrer exclusivement toutes ses pensées. Mais c'est un lourd sacrifice à exiger des artistes, que de les contraindre à désapprendre les splendeurs artistiques d'autrefois ; et, cependant, c'est dans la vie moderne seule qu'ils trouveront l'expression d'un art moderne ; et la génération qui verra éclore ce style nouveau, parfaitement adapté à la vie sociale d'aujourd'hui, devra faire tout naturellement table rase de tout ce qui nous fut légué par un glorieux passé.

Je dis : devra faire tout naturellement table rase ; en effet, il est pratiquement impossible de faire diffé-

remment, car les besoins ont changé et les moyens d'expression employés autrefois n'existent plus.

Ces moyens d'expression, qui étaient subordonnés à la matière, d'une part, et, d'autre part, aux métiers et à la main de l'artisan, dépendent aujourd'hui de matériaux nouveaux et d'une fabrication intensive nouvelle, basée sur la production de la machine. Or, la machine elle-même n'a pas encore trouvé son mode parfait d'expression, car l'industriel la condamne à refaire les formes anciennes, alors qu'elle devrait, elle aussi, actionnée sous la direction de l'ingénieur, cet artisan moderne, créer des formes adéquates aux besoins de la vie d'aujourd'hui et à la production intensive nécessitée par l'extension industrielle vers laquelle se ruent les peuples producteurs.

Et qu'on ne dise pas que ces considérations écomiques sont étrangères à la constitution d'un art contemporain, car, de tout temps, *l'économie* fut une des principales idées maîtresses de ceux qui façonnèrent la matière. Le Parthénon et les cathédrales du XIIIe siècle sont des exemples admirables d'économie et d'ingéniosité dans la combinaison, et c'est dans ces qualités qu'on découvre les plus belles trouvailles des artisans anciens.

S'il fallait une preuve pour démontrer l'importance de l'économie dans la création des œuvres nouvelles nécessitées par l'activité moderne, on la trouverait dans la recherche des matériaux nouveaux, le fer et le ciment armé, par exemple, qui, eux aussi, doivent s'exprimer par des formes nouvelles. Ce fait, que les générations actuelles sont amenées à chercher de nouveaux matériaux, et surtout qu'elles les cherchent pour qu'ils aient la propriété de diminuer le travail manuel, marque encore d'une façon plus précise l'évolution économique et explique combien le transformisme est une loi naturelle qui s'étend au travail et aux productions humaines.

Notre rôle aujourd'hui est donc de nous débarrasser tout d'abord de l'influence qu'exerça sur nous l'étude des anciennes époques dont, du reste, nous n'avons su voir que les manifestations extérieures, sans avoir pu nous élever jusqu'aux idées générales, si pleines de qualités de vie et d'adaptation.

Ensuite, nous devrons étudier les matériaux nouveaux et les plus récents modes de production mis à notre disposition par le machinisme.

C'est avec ces seules bases que l'artisan moderne — architecte, ingénieur et artiste tout à la fois — fera œuvre utile et créera logiquement un style moderne.

Mais l'évolution est lente, si elle est logique ; un style ne peut être créé ni par un individu, ni même par une génération, peut-être ; il importe de déterminer aujourd'hui des idées générales.

Certes, on n'arrivera à un résultat qu'après bien des tâtonnements ; les styles anciens aussi s'élaborèrent lentement ; mais les artistes doivent avoir la foi et croire que, si incomplets que soient leurs efforts, — si ces idées générales sont fortement ancrées en eux, — quelque chose restera de leur labeur affranchi et qu'on n'a pas le droit de dire que ce labeur fut inutile.

<div style="text-align:right">Charles Plumet.</div>

L'art social en France et à l'étranger.

Vous avez magistralement et définitivement exprimé ce que nous pensons tous sur ce sujet. Il est temps que la France n'ignore plus les efforts merveilleux, mais souvent désordonnés, qui se font autour d'elle. C'est elle qui saura mettre toutes choses au point. Mais qu'elle se hâte. Les éléments qui doivent former

la beauté que nous attendons ne demeureront pas longtemps malléables. Votre appel était nécessaire; joignons-y tous notre voix.

<div style="text-align:right">Maurice Maeterlinck.</div>

J'ai lu avec bien de l'intérêt votre étude sur la nécessité, pour notre art national, de réagir devant l'énergie de ceux qui nous regardent sans doute avec anxiété. Je veux parler de nos voisins d'outre-Manche ou d'outre-Rhin, ou encore d'au delà des Alpes. Une grande chose m'inquiète pour le relèvement que vous souhaitez : c'est la multiplicité des aspirations qui, on n'en pourrait douter, gênent les réalisations. D'autre part, je suis sûr, et cela est réconfortant, que le Français ne perdra jamais le goût de la chose bien faite vers laquelle le guide son clair cerveau.

Nous sommes un peu dans l'alternative des fils d'hommes de génie. On a tant et si magnifiquement produit dans les temps passés, nous avons tant vu de réalisations, nous nous souvenons de tant de choses, on nous a tant enseigné! Seul un berger de génie pourrait faire oublier tout cela, ou plutôt le recommencer. Mais quand ce ne serait que pour secouer cette satisfaction irritante où vit le producteur français, l'exposition dont vous indiquez la nécessité devrait être décrétée.

<div style="text-align:right">Albert Besnard.</div>

Centralisation à outrance, étatisme et surtout timidité des capitalistes français, depuis longtemps connue, mais actuellement augmentée du malaise politique. En Allemagne, les sommes consacrées à la création des Kunstgeverbeschüle et dues à l'initiative privée sont considérables.

La décentralisation existant en Allemagne, chaque

grande ville, chaque chambre de commerce tient à concurrencer les villes rivales ; de là une émulation inouïe. Un jeune homme de Carlsruhe, qui fréquente l'atelier Ranson, m'a donné des détails sur l'organisation luxueuse de ces écoles où les élèves ont des fonds disponibles pour acheter eux-mêmes les animaux (chevaux, etc.) qui servent de modèles pour des interprétations décoratives. A Carlsruhe, chaque élève a un atelier à lui ; il y a soixante-dix ateliers dans l'établissement. Le papier, les crayons, couleurs, etc., sont fournis gratuitement. Et ce n'est pas l'État qui paye, c'est la ville, c'est-à-dire les industriels de Carlsruhe.

Nous n'avons dans ce genre que la *Schola Cantorum;* elle donne de merveilleux résultats.

Un autre point de vue, c'est que ce qui persiste en France, ce sont les industries d'art qui se rapportent à la toilette féminine.

Cela c'est un fait. Quelles conclusions en tirer ? D'abord, il n'y a pas d'école de la mode. Il n'y a que des initiatives privées ; elles sont prospères. Ensuite, nous surprenons ici l'influence d'une aristocratie qui donne le ton. La moindre modiste de province *suit la mode* comme elle peut ! Pourquoi n'avons-nous pas une aristocratie qui donne le ton pour les arts du meuble, etc. ? Ce n'est pas les universités populaires et les conférences faites au peuple sur la beauté qui le rendront esthète ou esthéticien. Il s'en f.... Ce qui le passionne, c'est le café-concert ou les inventions mécaniques. S'il achète des objets usuels, il choisit toujours à égalité de prix les plus laids.

On s'illusionne sur la généralité de l'effort allemand. Ce qui domine encore là-bas, dans le peuple, c'est le goût que Barrès décrit dans *Colette Baudoche.* — Mais il y a une aristocratie audacieuse : allez à Weimar et faites-vous montrer l'établissement de van de Velde ; c'est le comte Kessler, aidé

d'une grande-duchesse et de quelques grands seigneurs, qui est l'auteur de tout cela.

Et le résultat est loin d'être *social*, encore moins *populaire*.

Toutes les écoles d'art du passé ont débuté ainsi; c'est une élite qui les a imposées au peuple — comme c'est le goût de deux ou trois grandes mondaines et d'un couturier qui dicte la mode des robes et des chapeaux.

La supériorité de la France, autrefois, dans les arts appliqués et maintenant encore dans les arts majeurs, tient à la qualité de notre sensibilité. Là où le machinisme est possible (en Allemagne ou ailleurs), la sensibilité de l'artisan est presque sans valeur : on peut la sacrifier. Chez nous, pas ! De là l'impossibilité de concilier la fabrication industrielle et l'art en France.

<div style="text-align:right">Maurice Denis.</div>

J'ai visité l'Allemagne. Son architecture la plus récente, celle qui s'élève aujourd'hui, est souvent fort simple, fort mesurée et très belle.

Les sculpteurs de là-bas, pas attachants lorsqu'ils œuvrent seuls, sont infiniment mieux dès qu'ils sont soumis au joug des lignes de la maison de ville, de la villa, du château ou des grands monuments publics.

Sculpteurs de France, prenons garde ! Il y a, en Allemagne, un très bel ordonnancement de quelques esprits; on y sent une volonté tellement disciplinée ! Et s'il y avait en Allemagne de laids, de ridicules anciens monuments, tout cela tombe ou tout cela s'efface sous la robe de brique, de pierre ou de granit toute neuve que lui bâtissent ses architectes et ses artistes actuels. J'ai vu des architectes; les livres qu'ils publient avec texte explicatif des gravures donnent à la fois, côte à côte, les laideurs détruites et l'œuvre nouvelle bâtie pour embellir.

Il faut le dire, la plupart du temps le bien sérieux est obtenu, et quel enseignement! La plupart des architectes ont des maisons d'exposition à eux : ils ont là des meubles au dessin créé par eux, en harmonie avec la maison tout entière; tous les ameublements et tous les objets usuels sont dessinés, construits par eux, dans l'ordre d'ensemble du tout, avec un soin digne de tous les éloges. On n'y dédaigne rien, pas plus l'antichambre que la cuisine; tout objet d'utilité est mis en harmonie; tout est de formes renouvelées.

J'ai plus que de l'espoir pour la France; le génie de sa race est très fort. Elle médite plus longtemps, et surtout elle était déjà si belle qu'elle a grand'peine à l'oublier. Elle est comme la femme belle qui se détourne avec peine de son miroir d'hier pour sourire au miroir d'aujourd'hui. Mais je la sais bien capable d'éblouir d'une autre beauté d'elle son miroir de demain.

<div style="text-align:right">E.-A. Bourdelle.</div>

Des chantiers malpropres et fainéants qui tachent Paris de leurs palissades éventrées, à la porte multicolore et céramique où s'étale la décadence de Sèvres, il est un lien continu. Pour transformer la Manufacture en dépendance de la littérature et de l'histoire, au moment où la *Villa de porcelaine* de Meissen devenait l'enseigne démonstrative de l'industrie allemande, il fallait le rêve administratif de l'utile et du beau, qui sut déjà ripoliner en jaune pâle les statues de Saint-Cloud. Défigurés par le génie doré dont le portique de marbre plut aux honneurs officiels pour illustrer une grande mémoire, les parterres silencieux des Tuileries témoignent que la Métropole de l'Art perd ses privilèges d'harmonie discrète. De la médiocrité voyante au

joug des entrepreneurs, tout se tient, tout s'enchaîne.

Grâces vous soient rendues, à vous qui, allant droit au but, nous avez dit : « Maîtres jadis des marchés étrangers du décor, de la forme et de la matière, par tous ceux qui, élèves de nos doctrines, apprentis de nos métiers, attendaient de nos exemples un rayonnement d'idéal dans les réalisations de la vie, nous nous sommes reposés pendant qu'ils se dévouaient au labeur. Voici maintenant qu'ils vont seuls et nous précèdent. Resterons-nous en arrière, essoufflés d'avoir trop admiré notre œuvre ancienne, ou montrerons-nous qu'il est encore en nous des énergies intelligentes pour la défense d'un patrimoine de maîtrise et de génie ? »

Vous nous conviez ainsi au meilleur emploi qui puisse être des deux grandes lois sociologiques d'Imitation et d'Opposition, en nous proposant l'effort pratique d'une Exposition internationale d'Art social. Pouvons-nous hésiter à nous mettre en présence des progrès accomplis ailleurs et des mérites par lesquels nos concurrents surent nous devancer, afin de nous préparer à défendre fermement notre rang ?

La question est de celles qui, par un jugement mérité, ne souffrent point l'indécision. Nul ne se dispensera de répondre : « L'heure est venue », qui n'a point abdiqué le mépris de la laideur et l'espoir de la Beauté.

<div style="text-align:right">A. Le Chatelier.</div>

L'IMAGERIE MURALE A L'ÉCOLE [1]

Dès 1879, Viollet-le-Duc adressait au Conseil municipal de Paris un rapport dont un passage, au moins, mérite d'être rappelé : « On se plaint, non sans motif, écrit-il, que des images malsaines, barbares, soient livrées sans cesse à nos enfants. C'est à nous de leur montrer, dès le moment où ils commencent à apprécier ce qu'ils voient, des œuvres de valeur. Nous voudrions, dans les écoles, des représentations très simplement traitées des divers travaux des champs et des métiers, des actes importants de la vie civile avec légendes sommaires. Ces sujets ne devraient guère donner que des silhouettes avec une coloration élémentaire, sans modelé. Ces sortes d'imageries, traitées d'une façon primitive, sont beaucoup mieux comprises des enfants que ne peuvent l'être des œuvres d'art d'une exécution plus complète et plus raffinée. Les enfants préfèrent à une gravure d'après un maître une image d'Épinal, non parce que cette image est grossière, mais parce que le procédé est simple, le sujet sommairement expliqué. Faisons

(1) *L'Enfant*, 15 août 1906.

qu'à la place de ces productions déplorables les enfants aient devant les yeux des œuvres dues à des artistes de talent, mais traitées suivant les procédés primitifs, et nous habituerons leurs yeux aux bonnes choses, nous élèverons leur jugement au lieu de le laisser fausser par la vue des productions ridicules ou sauvages qu'on met inconsciemment entre leurs mains. »

Ces avis judicieux, restés inentendus chez nous, en dépit de leur autorité, se trouvèrent suivis point par point en Angleterre, puis en Allemagne. Une fois de plus, il appartint à l'étranger d'adopter une idée nôtre, de réaliser avant nous une conception d'origine française. On vit à Londres des artistes se réunir sous la présidence de M. Heywood Sumner, former une société et publier une série de planches, inspirées de la Bible ou des travaux rustiques, qui visaient à l'ornementation rationnelle des classes. Il n'est pas sans curiosité de rapprocher l'opinion de M. Heywood Sumner de celle de Viollet-le-Duc, à l'instant évoquée : « Nous pensons, dit-il, que de simples images peuvent apporter dans l'éducation de l'œil un élément vraiment utile ; cette éducation devra commencer de bonne heure et elle devra se faire sans aucun pédantisme, comme une chose quotidienne, indépendamment des expositions, des musées. Les murs de l'école doivent offrir un idéal à l'œil de l'enfant. Il y a peu de chances pour qu'un art populaire s'érige en rapport avec les idées du temps si le regard est habitué, dès l'enfance, à contempler des images triviales et laides. Dans nos écoles communales l'art et la vie de tous les jours se peuvent concilier, car nous désirons la reproduction de la vie ordinaire dans l'art. Nos images sont simples intentionnellement ; ce sont des lithographies coloriées, non des reproductions de tableaux. Nous recherchons une suggestive vitalité plus que le réalisme, et nous

mettons tout l'effet dans l'emploi des tons plats et des contours accusés. »

A l'exposition de la *Libre Esthétique*, où parurent en 1894 les estampes de M. Heywood Sumner, la critique fut unanime à louer le résultat obtenu. Tout en y applaudissant, il nous parut que l'éloge devait s'accompagner d'une pressante requête : « La municipalité de Paris s'honorerait à reprendre un projet émané d'elle, en somme, et qui, pour être mené à bien, n'impose ni charge au budget, tant la dépense est peu élevée, ni embarras à l'administration, tant on discerne vite les talents que requièrent ces travaux spéciaux. » De ce vœu formulé dans la *Revue encyclopédique* (1er novembre 1894, p. 478), on ne tint aucun compte; force était d'insister, de revenir à la charge pour secouer l'apathie et arriver à convaincre. Voici dans quels termes nous indiquions l'économie de la décoration scolaire au cours d'un article intitulé *l'Art à l'école* publié par le *Français quotidien* du 5 mars 1895 :

« Les murailles des classes doivent perdre leur couleur de prison, *s'illustrer*, offrir au regard la caresse des couleurs, à l'esprit le repos d'une sympathique rêverie. Cette décoration, quelle sera-t-elle? Tout projet se trouve de lui-même écarté dont l'exécution entraîne une dépense si peu que ce soit considérable. Ce qu'il faut pour orner l'école, c'est l'imagerie murale, c'est la vaste chromolithographie à couleurs harmonieuses et vives, à sujet d'emblée intelligible. L'Histoire, l'Humanité, la Légende fournissent d'inépuisables thèmes qui, généralisés comme il sied, impressionnent doucement l'enfance sans mettre son cerveau en travail. Ces vastes placards auraient toute la signification ornementale, toute la saine influence suggestive des fresques et, mobiles ainsi que des cartes, ils pourraient être changés à certains intervalles, se varier à l'infini. »

Des mois passèrent encore — l'intervention de l'État ne se produisit que plus tard, celle de la Ville de Paris se fait encore attendre — jusqu'au printemps de 1896 où parurent les premières *Images pour l'école* (1).

Répondaient-elles à ce qu'on en pouvait espérer? Tout au moins les sujets étaient assurés de ne point surprendre l'enfance. Ils n'évoquaient rien que de familier à son esprit ou à son regard, et cependant ils lui rappelaient les contes appris au foyer, ils intéressaient sa pitié au sort des humbles, ils éveillaient les souvenirs de l'histoire.

Le branle était donné. Au nom de la librairie pédagogique Larousse, M. Georges Moreau s'assurait la propriété des trois premières images d'école créées sans éditeur, à notre suggestion; puis il en publiait une nouvelle série ayant pour auteur M. Étienne Moreau-Nélaton, et pour sujets *les Fruits de la Terre : le Blé, le Vin, le Troupeau, le Bois*. Bientôt (1898) paraissaient chez Ollendorff quatre autres estampes murales (2), à l'exécution desquelles Mlle Dufau apportait toutes les ressources d'une invention riante et d'un métier ingénieux. Enfin Henri Rivière don-

(1) Voici les titres et les auteurs de ces trois images : *l'Hiver*, par Henri Rivière; *le Chaperon rouge*, par Willette; *l'Alsace*, par Moreau-Nélaton.

(2) Ces quatre estampes avaient pour légendes : *Aidons-nous mutuellement; Aimez vos parents; Mieux fait courage que force; Pas de moisson sans culture.* » Dans chacune de ces estampes, disaient les éditeurs, nous avons illustré une de ces grandes maximes humaines qui sont la base de toute société et de toute civilisation, cherchant à intéresser et à charmer l'enfant par la simplicité et la naïveté de l'image, mettant sous ses yeux d'autres enfants semblables à lui qui, dans les circonstances les plus ordinaires de la vie, lui donnent l'exemple de l'amour filial, de la fraternité, du courage et du travail. »

naît successivement, chez Eugène Verneau, ses quatre séries célèbres, où la chromolithographie s'érige en rivale de la peinture pour l'intensité de l'émotion, la puissance de l'effet et l'harmonie délicate du coloris (1).

L'État lui-même renonça à méconnaître plus longtemps tant d'efforts; bien mieux, il se piqua d'émulation, voulut seconder le mouvement et, le 24 septembre 1899, M. Leygues adressait aux inspecteurs d'Académie la circulaire suivante :

« Monsieur l'Inspecteur,

« J'ai décidé d'envoyer à des écoles élémentaires de votre département, que vous me désignerez, des tableaux en couleurs représentant des paysages de la France et des reproductions des principaux monuments de notre art national.

« Par cette innovation, j'entends marquer l'intérêt que j'attache à la décoration de nos écoles. Il ne faut pas seule-

(1) Les séries d'Henri Rivière jusqu'à présent éditées sont les suivantes :

Les Aspects de la nature (1897-1912) : la Baie, la Nuit en mer, la Montagne, Soir d'été, le Fleuve, l'Ile, le Crépuscule, la Falaise, le Bois l'hiver, le Lever de lune, le Coucher de soleil, le Ruisseau, la Mer, le Cap, le Vallon, la Forêt;

Paysages parisiens (1901) : l'Ile des Cygnes, Paris vu de Montmartre, le Quai d'Austerlitz, l'Institut et la Cité, les Fortifications, le Pont des Saints-Pères et le Louvre, du haut des Tours de Notre-Dame, le Trocadéro;

La Féerie des heures (1901) : l'Aube, le Soleil couchant, l'Arc-en-ciel, la Brume, le Premier quartier, les Reflets, l'Averse, le Vent, la Pleine lune, la Tempête, le Calme plat, le Crépuscule, l'Orage qui monte, la Neige, la Nuit, les Derniers rayons;

Au vent de Noroit (1906) : le Travail aux champs, les Mousses, les Vieux et le Port.

Depuis 1899, paraît chaque année une planche nouvelle, formant une suite indépendante et à laquelle ce titre générique a été donné : *le Beau pays de Bretagne*.

ment que ces écoles soient bien installées et bien tenues, que leur aspect inspire aux enfants le sentiment de la propreté et de l'ordre, il convient qu'elles aient une physionomie souriante et gaie. L'école telle que nous la concevons n'est pas un lieu de passage où l'on vient s'instruire de six à treize ans : elle doit être une maison familiale, un foyer où l'on revient adulte après y avoir vécu enfant, où l'on retrouve dans l'ancien maître un conseiller, dans les anciens condisciples des amis, où l'on se réunit le soir pour compléter son instruction. Je désire que ces maisons d'amitié et de solidarité aient une décoration qui leur soit appropriée.

« Les vues des diverses régions de la France donneront un caractère concret à l'idée de patrie qui doit dominer et vivifier tout notre enseignement. Il faut que l'écolier, qui passera peut-être son existence entière dans les limites de son canton ou de son département, ait eu la vision de la France, de son admirable situation géographique, de la fertilité de sa terre, de la variété et de la beauté de ses aspects et de la douceur de son ciel, il faut qu'elle lui apparaisse comme une personne réelle, dont les traits lui auront été familiers dès l'enfance. Mieux connaître son pays c'est être prêt à le mieux servir.

« Il importe, en outre, de développer de bonne heure chez les enfants, dans la mesure qui convient à leur âge, le sentiment du beau. D'autres peuples l'ont déjà compris. On doit l'oublier moins qu'ailleurs dans notre pays où, depuis dix siècles, l'art s'est épanoui d'âge en âge, avec une si merveilleuse originalité, sous des formes sans cesse renouvelées, et où tant d'industries en vivent. Il ne saurait être question d'introduire l'histoire de l'art à l'école élémentaire. Il suffit d'éveiller le goût, d'ouvrir en quelque sorte et d'exercer les yeux des élèves par des images qu'ils puissent aisément comprendre.

« J'ajouterai prochainement aux collections que vous allez recevoir des séries de personnages qui, par la pensée ou par l'action, ont travaillé à la prospérité et à la grandeur du pays. »

La consécration de l'État emporte avec elle de si heureux privilèges que personne ne se prit à songer au long délai que la sympathie officielle avait mis à s'éveiller, non plus qu'au choix de l'artiste étranger appelé

à reproduire pour les écoles les diverses régions de notre pays.

Un peu après, le Congrès de la presse de l'enseignement, réuni à Paris en 1900 à l'occasion de l'Exposition universelle, décide que la décoration et l'imagerie scolaires feront l'objet de communications à ses prochaines assises ; cette mise à l'ordre du jour ne tarde pas à paraître insuffisante ; l'Association estime « la question assez importante au double point de vue de l'éducation morale et sociale de la jeunesse et du développement du sentiment du beau pour être étudiée isolément dans un congrès spécial auquel sera annexée une exposition réunissant les manifestations de l'art appliqué à l'école ». Le programme reçoit en juin 1904 son exécution intégrale. Trois questions sont proposées à l'examen du Congrès que préside le regretté Paul Beurdeley et dont nous partagions la vice-présidence avec M. Édouard Petit.

I. — Comment la décoration (permanente ou mobile) de l'école, les livres ou les objets divers (cahiers, bons points, cartes postales) mis entre les mains de l'élève, la leçon du maître, peuvent-ils contribuer au développement du sentiment du beau ?

II. — Comment l'art peut-il servir à l'éducation morale et sociale de la jeunesse ?

III. — Quels sont les sujets de décoration et d'illustration qu'il convient surtout de placer sous les yeux des élèves ?

Voici quelles furent, après une discussion qui se prolongea pendant deux jours (22 et 23 juin), les réponses adoptées :

I. — La décoration et l'imagerie scolaires doivent tenir compte de l'état de développement de l'enfant et être appropriées à son âge, à ses facultés, et même à son milieu.

II. — L'éducation par l'image doit tendre dès le

début au développement chez l'enfant des facultés d'observation du sentiment.

III. — Le maître cherchera moins à intervenir pour imposer son goût à l'enfant que pour éveiller en lui la faculté de comprendre et de sentir.

Avant, durant et après les travaux du Congrès, se tint, au Cercle de la Librairie, une exposition qui réunit tout ce qui avait été réalisé ou projeté de plus ou moins heureux en fait d'art à destination de l'enfance. L'imagerie murale occupait la place principale dans cet ensemble et il ne manqua ni ministre ni directeur pour regretter l'inexplicable indifférence des pouvoirs publics à l'endroit des créations d'Henri Rivière, de Willette, de Moreau-Nélaton, de Mlle Dufau, dédaignées naguère et qui recueillaient maintenant tous les suffrages.

La critique n'eut garde de s'y tromper. Écoutez plutôt M. Galtier-Boissière : « La faveur accordée aux affiches géographiques d'Hugo d'Alési est due à leur rôle instructif. Lorsqu'on voit ce qui existait dans les classes avant que M. Bayet eût eu l'idée de faire transformer les annonces des chemins de fer en tableaux géographiques, on comprend le service qu'il a rendu ainsi aux instituteurs ; mais ce n'est là qu'une étape à laquelle on doit d'autant moins s'arrêter que les imitations faites par d'autres éditeurs sont, en général, de qualité inférieure. Les artistes qui voudront travailler pour l'école auront intérêt à étudier les œuvres de Mlle Dufau, de M. Rivière et de M. Nélaton, en cherchant le plus possible à ajouter à l'attrait artistique de l'œuvre le côté éducatif. »

M. Paul Vitry n'arrive pas, de son côté, à d'autres conclusions. D'accord avec M. Galtier-Boissière (1),

(1) « A Berlin et à Hildesheim, remarque M. Galtier-Boissière, nous avons eu le plaisir de constater que les tableaux scolaires ne descendent de la pièce appelée musée qu'au moment nécessaire. »

il s'élève contre la présence permanente des tableaux pédagogiques (1), lesquels ne doivent constituer qu'une exposition temporaire. C'est plaisir de lire comment M. Vitry s'exprime au sujet des allégories réalistes de M. Moreau-Nélaton, « qui introduisent au milieu des paysages très simplement et largement établis les acteurs du drame rustique, dessinés eux-mêmes d'un crayon robuste et ferme. Ce sont des images en même temps de labeur tranquille et de paix sereine, bien faites pour remplir l'esprit, comme il convient, d'impressions calmes et saines; elles portent en elles une réelle valeur morale et sociale. » Ces paroles d'un bon juge méritaient d'autant plus d'être rappelées que, fidèle à sa foi, M. Étienne Moreau-Nélaton s'est repris en 1906 (*Salon de la Société Nationale des Beaux-Arts*) à retracer pour nos écoles l'*Histoire du Pain*, dans une suite de six chromolithographies murales qui l'emportent, à notre gré, sur la série initiale de 1896, par l'autorité plus grande du caractère, de l'expression et du style.

Qu'est-ce à dire pour le surplus, si ce n'est qu'il faut faire, avant tout, honneur à l'initiative privée des résultats actuellement acquis ? Elle a provoqué la création d'œuvres aptes à une fonction strictement déterminée; une partie de la tâche est remplie et non la moindre, certes; il reste à répandre ces images (2) et à obtenir que partout, dans

(1) Il faut signaler dans cet ordre d'idées les *tableaux intuitifs* (l'Homme, les Cinq Sens, la Forme, la Couleur), créés par M. Georges Moreau, avec le concours d'Henri Rivière et de Georges Auriol.

(2) Dès 1897 se fondait en Suède la Société de l'Art de l'école; « elle a doté les lycées et écoles primaires d'œuvres des meilleurs artistes vivants », constate M. Avenard dans *Art et Décoration*, 1904, II, p. 125. Ce qui semble à retenir de cet exemple, c'est moins l'objet proposé que la for-

l'école du village, du bourg, du hameau, le sourire de l'art vienne rasséréner le travail de l'enfance (1).

mation même de la Société et les avantages qui en résultent pour la diffusion de l'idée. On voudrait qu'une Société pareille vînt à se créer chez nous ; elle n'exigerait de chaque membre qu'une cotisation minime, afin d'intéresser le nombre à sa cause ; elle aurait dans chaque chef-lieu de département des comités correspondants de propagande et d'action qui viseraient, par tous moyens, à introduire l'art à l'école et en imprégner la vie de la jeunesse.

(1) Depuis la publication de cet article, une Société française de l'Art à l'école, constituée par M. Couyba, le 14 février 1907 et qui fonctionne sous sa présidence, s'est proposé de satisfaire ce vœu.

TABLE DES MATIÈRES

Préface par Anatole France............ v

L'Art social............................. 3

INITIATIVES ET RÉFORMES
(1889-1909)

I. De l'art social et de la nécessité d'en assurer le progrès par une exposition. . . . 49

II. L'art à l'école. 69

III. L'unité de l'art exige l'admission des arts appliqués aux Salons annuels. 85

IV. L'art public. — La réforme de la monnaie. 95
— La réforme du timbre. . 99
— Le Musée de l'Affiche. . 104

EXEMPLES ET RÉALISATIONS

Les précurseurs. — I. Conférence sur Émile Gallé. 111
— II. Jules Chéret. 153
— III. René Lalique 169
Le mécénat : Une villa moderne. 189
La rénovatrice de la danse moderne : Miss Loïe Fûller. 211
L'art social à l'Exposition de Bruxelles. 237

TROIS SOUVENIRS

Le décor de la rue et les fêtes franco-russes. . . . 259
Une conférence d'Eugène Carrière. 265
L'ouverture du Musée des Arts décoratifs. . . 268

DOCUMENTS ANNEXES

Contribution à l'histoire de la future Exposition d'Art social. 275
L'imagerie murale à l'école. 301

B — 8726. — Libr.-Imp. réunies, 7, rue Saint-Benoit, Paris.

www.ingramcontent.com/pod-product-compliance
Lightning Source LLC
Chambersburg PA
CBHW071623220526
45469CB00002B/459